黃棣才 著

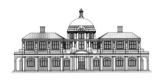
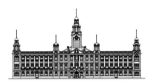

圖說香港歷史建築

Illustrating Hong Kong Historical Buildings

1897-1919

中華書局

□ 責任編輯：莫玉儀
□ 裝幀設計：高　林
□ 圖　片：黃棣才

圖說香港歷史建築
1897-1919

□
著者
黃棣才

□
出版
中華書局（香港）有限公司
香港鰂魚涌英皇道 1065 號東達中心 1306 室
電話：(852) 2525 0102　傳真：(852) 2713 8202
電子郵件：info@chunghwabook.com.hk
網址：http://www.chunghwabook.com.hk

□
發行
香港聯合書刊物流有限公司
香港新界大埔汀麗路 36 號
中華商務印刷大廈 3 字樓
電話：(852) 2150 2100　傳真：(852) 2407 3062
電子郵件：info@suplogistics.com.hk

□
印刷
深圳漢圖美術設計有限公司
深圳市福田區八卦三路 513 轄 5 樓 5D6

□
版次
2011 年 7 月初版
© 2011 中華書局（香港）有限公司

□
規格
大 16 開（214 mm×284 mm）

□
ISBN：978-988-8104-95-6

目 錄
CONTENT

自 序
PREFACE

筆者從事生態、環境和文物保育研究，基於工作需要和對歷史文物的興趣，多年來不斷參考歷史文獻資料，為教育刊物撰寫專欄文章，介紹新界鄉村古蹟文物和相關風俗，亦擔任文物和生態導賞課程的導師。1991 年觀賞江啟明先生的建築素描畫展後有感，便立下志願，在回歸前走遍香港各地，拍攝香港所有的中西式歷史建築，並參考舊相片中建築物的零碎外觀，運用 Excel 繪畫建築繪圖，展現建築物的完整面貌。時至今日，不覺間已繪製了五百二十多座自香港開埠至回歸一百五十六年間的西式建築物，而且以建築物為主題，用編年史方式，考證和紀錄各座建築物的發展故事。

為了讓讀者更認識香港的發展，筆者盡了極大的功夫，把每座建築物數千字的紀錄精簡為約五百字的內容，旨在指出建築物的歷史意義，介紹其風格，並讓大家在欣賞建築之美的同時，了解香港的史貌。

本書選取建築物的原則是着重已消失的、體現時代風格的、具代表性的和獨特的四項。有關香港西式建築物的發展，以下詳作介紹。

香港西式建築發展大致可分為四個時期，其間受中國內地動盪的局勢影響至大，當時大量華人和資金因戰禍流入英國殖民地香港這一個避風港，由於香港土地有限，大規模的開山填海工程使社區發展和建築劃出了年代界線。

首階段大約界於 1841 年香港開埠至 1896 年間，即西環至中環新填海土地上新一代建築物完成之前，政府和軍部建築承襲殖民宗主的一套，按照模式手冊（Pattern Book）建造，如仿照帕拉第奧（Palladian）風格建造的旗杆屋（1846 年）、天文台（1884 年）和水警總部（1884 年）等，西式建築主要為二至三層高的柱廊式或拱券遊廊式設計，發展地區以中上環和灣仔為主，代表性建築有聖約翰座堂（1847 年）、聖保羅書院（1848 年）、渣打銀行（1859 年）、中央書院（1862 年）、大會堂（1869 年）、香港上海匯豐銀行（1886 年）、鐵行（1887 年）、聖母無原罪教堂（1888 年）、皇座樓（1890 年）、香港大酒店（1892）等。十九世紀末的維多利亞城包括西端的堅尼地城至東端的銅鑼灣，南端至堅道一帶。維多利亞城以外各區，除薄扶林外，僅以警署為西式建築顯現。建築師事務所如巴馬丹拿（Palmer & Turner）和李柯倫治（Leigh & Orange），要到 1870 年代才告出現。1888 年山頂電車啟用，加速了山頂區的發展。

第二階段大約界於 1897 年中區填海工程至 1919 年灣仔填海工程啟動之間。1903 年中區填海工程完成，得出德輔道中以北至干諾道中一帶的土地，出現以古典文藝復興式為主的洋行建築和官方建築，代表性建築有香港會所（1897 年）、皇后行（1899 年）、太子行（1904 年）、亞歷山大行（1904 年）和高等法院（1912 年）等。由於電力的使用和升降機的引入，洋行高度增加至六至七層，而半山範圍擴展至堅尼地道、干德道和般咸道一帶。般咸道一帶為富裕華人的住宅區，建有學校和教堂，如香港大學（1912 年）、聖士提反書院（1903 年）和禮賢會堂（1914 年）等。干德道和堅尼地道一帶為西人住宅區，西式建築有雲石堂（1902 年）和德國會（1902 年）等。港府於 1903 年樹立了六塊刻有

「維多利亞城 1903」字樣的界石，確立維多利亞城的四環九約範圍。1904 年港府又定立「山頂區保留條例」，把山頂劃為西人住宅區，現存西式建築有明德醫院（1907 年）和法國領事官邸（1878 年）等。1894 年太平山區爆發鼠疫，港府制定更嚴格的公共衛生及建築條例，新建樓宇和街道有了明確的規定，太平山區住宅更因鼠疫在 1894 年重建，代表性建築有中華基督教青年會（1918 年）、中華公理會堂（1901 年）和香港細菌學院（1906 年）等。九龍方面，尖沙咀亦被開闢為歐人住宅區，建有西式住宅、教堂和公共建築，如玫瑰堂（1905 年）、聖安德烈教堂（1905 年）、尖沙咀街市（1911 年）和九龍英童學校（1902）等。九廣鐵路（1912 年）和天星小輪的啟用，使住宅區可以在更遠離中環商業區的地方發展。

第三階段為 1920 年至 1945 年香港重光為止，為現在港九舊區的形成期，灣仔新填地上樓宇林立，九龍開發的新社區有旺角、深水埗、九龍城的啟德濱等，住宅大多為唐樓，公共設施則以西式建築為主，如南九龍裁判司署（1936 年）和警署。九龍塘的花園洋房區和嘉多利山上則全為西式建築，設有學校和教堂，如拔萃男書院（1926 年）、喇沙書院（1932 年）、瑪利略修院學校（1936 年）和聖嘉勒撒堂（1932 年）等。社區發展受到 1929 年的世界經濟衰退影響放緩，1932 年港府修訂建築物條例，住宅樓宇一般高度為五層，其他建築為三層，港島的新社區有銅鑼灣的大坑、掃帚埔及對上半山，開始有中國文藝復興式之稱的中西合璧建築出現，如虎豹別墅（1935 年）、景賢里（1937 年）和聖瑪莉亞堂（1937 年）等。西方的折衷主義、芝加哥建築學派、工藝美術主義、包浩斯學派等建築主要在中上環和灣仔等處出現，如香港上海匯豐銀行（1933 年）、東華東院（1929 年）和灣仔街市（1937 年）等。

第四階段為 1945 年以後的摩登時代。新中國的成立，大量人口及資金湧入香港，使香港於戰後能夠迅速發展，1939 年定立的城市規劃條例正式生效，經典建築有大會堂（1963 年）、天星碼頭（1958 年）、希爾頓酒店（1961 年）和文華酒店（1963 年）等，1973 年香港首幢摩天大樓康樂大廈落成，成為東南亞最高建築，往後則以玻璃幕牆的摩天大廈為主導，五花八門的建築不斷出現，地標建築大多由外國人設計，以香港上海匯豐銀行總行（1985 年）和中國銀行總行（1990 年）為代表。

週來人們多將建築與文化扣上關係，認為建築是凝固的音樂，美學的表現。建築營造理想的生活環境，反映當時當地的文化氣息，人民的意識形態、生活素質，政治、經濟以至宗教和道德狀況。經歷漫長歲月的建築成了古蹟，成為過去人類生活文化歷史的憑證和標誌，大眾的集體回憶，讓人對本土歷史文化的根源產生認同和加深對成長地的歸屬感，提升生活素質，古蹟保育的重要性乃在於此。

適逢香港大學百週年紀念，故本書先介紹第二階段的西式建築。最後，感謝中華書局將圖書出版。謹藉此書與大家共享集體回憶。

黃棣才
2011 年 7 月

歷史建築位置索引
INDEX

1908

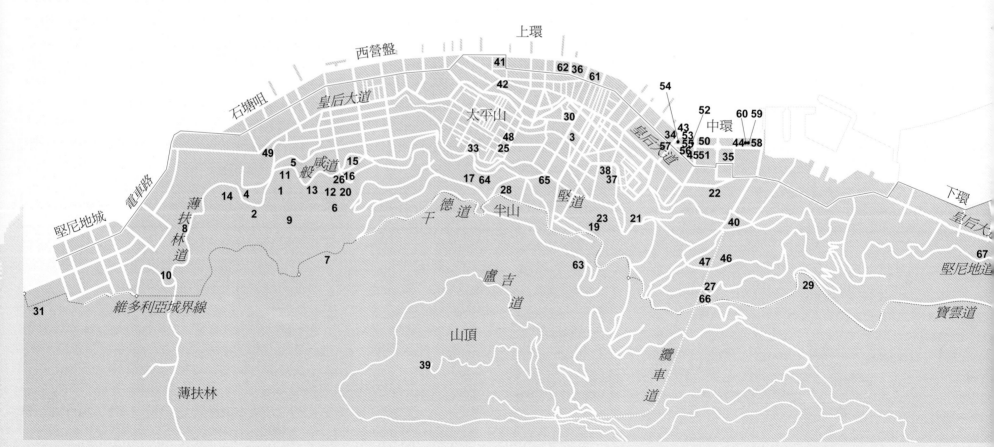

維多利亞港

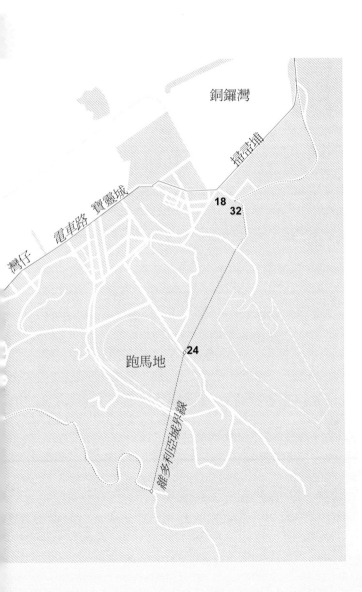

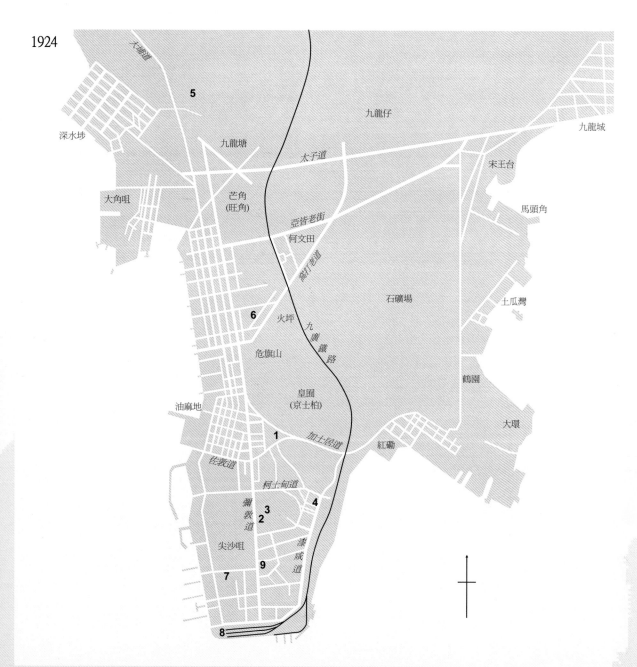

1924

1910

1910

1903

1935

1903

第一章
百年學校

百多年前，由於西方列強開始在租界內開辦大學，以擴大影響力，不少香港華人有意往中國內地升學，於是港府配合社會需要，開辦香港大學，設立以實用課程為主的醫學院、工學院和文學院，並以英語為大學的主要教學語言，擴大英語在遠東的影響力。

香港大學的開辦費用主要來自香港和海外華商的捐款，師資力量和教學水準頗高，是東南亞著名學府，亦是香港高級公務員的搖籃，使華人接受大英帝國的思想、意識形態、生活方式，有效實行以華治華的殖民地管治。

此外，當時的教會為了傳播福音，在新發展社區開辦了不少正規學校，校舍均為西式建築，但形式各異。時至今日，在第二階段建築發展時期興建的校舍，除了英童學校，其他校舍均已拆卸重建。

香港大學

香港大學是亞洲華人地區最早一所官辦西式大學，亦是亞洲區最早設有醫學院的大學，若以醫學院前身香港華人西醫書院計算，則有一百二十多年歷史，比北京大學和清華大學的前身更早，孫中山先生更是香港華人西醫書院首批畢業生。現今香港的政界和商界等社會階層，不乏祖孫三代的香港大學舊生家族。

香港淪陷時有四間學院，包括 1939 年成立的理學院。戰前共設有六間男生舍堂和一間女生舍堂，其中女生舍堂和三間男生舍堂由不同基督教派開辦，反映教會對教育的貢獻和影響，而舍堂的文化又與人脈關係結合，形成事業上小圈子的認同文化。香港大學的百年校園，展現出香港過去一百年間的建築風貌，堪稱建築博物館。

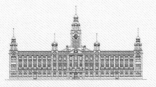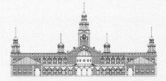

香港大學本部大樓

MAIN BUILDING OF THE UNIVERSITY OF HONG KONG

建築年代：1912 年
位置：西營盤薄扶林道與般咸道

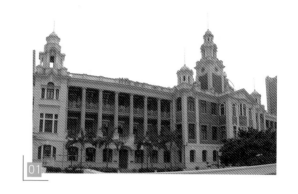

本部大樓是大學首座啟用的建築物，由李柯倫治建築師行（Leigh and Orange）設計，標誌着香港大學的發展歷程，是香港古典復興式（Classic Revival Style）建築的典範，具有英國學院風味。大樓依山而建，原為 E 字形佈局，兩翼依山勢漸減底層，正立面的塔樓與柱廊相間，恰如樂譜，體現建築是凝固了的音樂之美。禮堂原有半圓形穹頂後殿，殿後有迴廊連接東西兩翼。主要設施有辦公室、教室、圖書館、醫療室和理髮室，地庫為工學院實習工場。

香港大學前身為 1887 年成立的「香港西醫書院」和 1907 年成立的工業學校「實業專科夜學院」（Government Evening Institute）。1872 年有英國教會傳道會牧師建議設立大學。1880 年港督軒尼詩提議將中央書院升格為大學。1908 年，港督盧押提出籌辦大學，設立醫學院、工學院及包括理科和商科的文學院。1911 年 3 月 30 日，香港大學註冊成立。南洋和中國沿海商埠均有人來就讀。1921 年接受女生入讀。

1923 年 2 月 20 日，香港西醫書院首屆畢業生孫中山在大禮堂以流利英語演講兩小時，表示他在香港受教育，孕育了革命思想，並以此為根據地。

建築物檔案：

- 1910 年　3 月 16 日，港督盧押主持奠基禮。
- 1912 年　3 月 11 日，盧押主持大樓啟用。
- 1930 年　添上由遮打捐贈的鐘樓大鐘。
- 1941 年　12 月，被徵作臨時醫院，遭日軍轟炸，屋頂及後座商學院被炸毀。
- 1942 年　1 月，大學被日軍佔用作臨時集中營，大樓構件被洗劫。
- 1946 年　10 月 23 日，大學復課。
- 1952 年　擴建南部，增加兩個庭園成「田」字佈局。
- 1956 年　擴建大禮堂「陸佑堂」。
- 1958 年　南部增建一層。
- 1984 年　6 月 15 日，列為香港法定古蹟。

01 香港大學本部大樓現貌

香港大學本部大樓
北立面
Main Building of the University
of Hong Kong

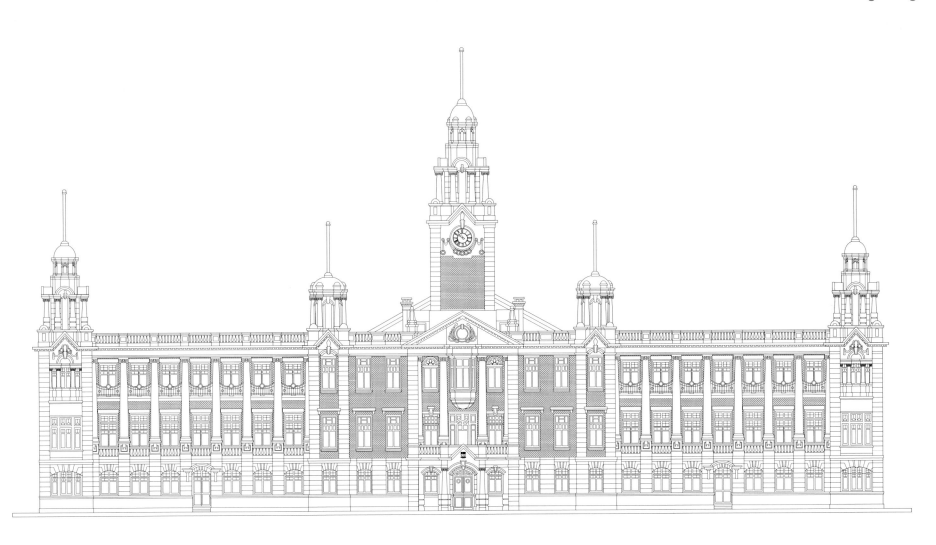

香港大學本部大樓
MAIN BUILDING OF THE UNIVERSITY OF HONG KONG

01

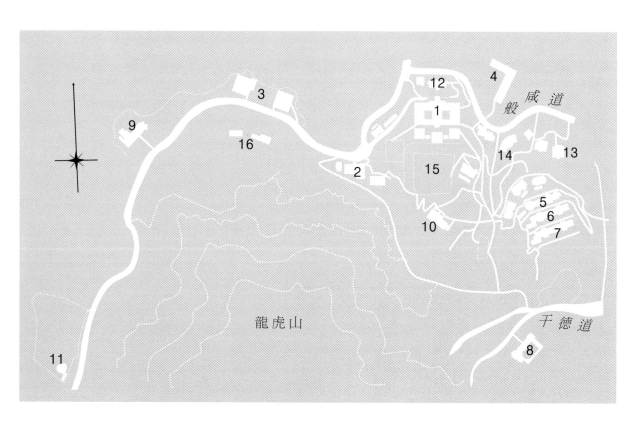

1 本部大樓	9　利瑪竇堂
2 醫學院	10 校長宿舍
3 工程學院	11 運動亭
4 聖約翰堂	12 學生聯會大樓
5 盧吉堂	13 鄧志昂樓
6 儀禮堂	14 馮平山圖書館
7 梅堂	15 球場
8 馬禮遜堂	16 西區抽水站

1941 年香港大學地圖

01 香港大學本部大樓現貌

香港大學本部大樓
南立面
Main Building of the University
of Hong Kong

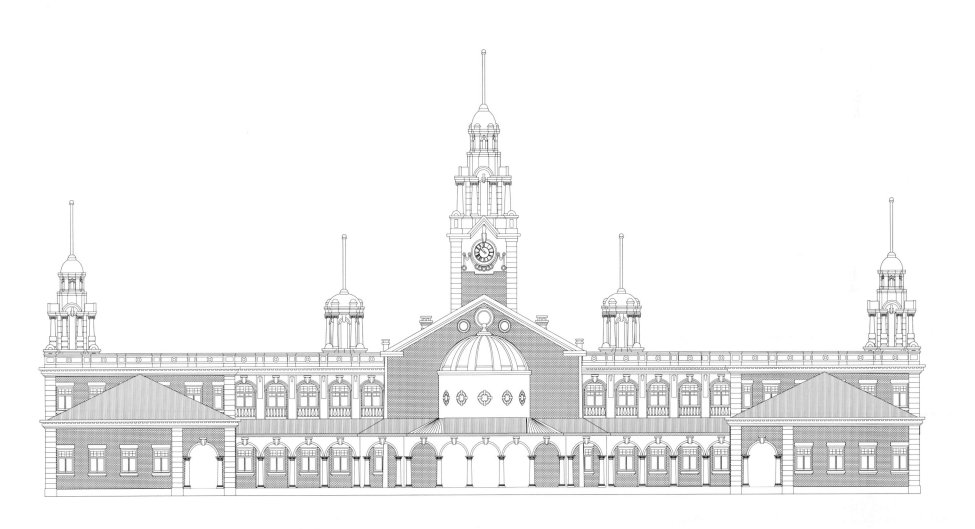

香港大學醫學院

① 解剖學館與生理學館大樓 BUILDING FOR SCHOOLS OF ANATOMY AND PHYSIOLOGY
② 熱帶病學館與病理學館大樓 BUILDING FOR SCHOOLS OF TROPICAL MEDICINE AND PATHOLOGY
③ 的比樓 DIGBY BUILDING

建築年代：① 1913 年　② 1919 年　③ 1935 年
位置：西營盤薄扶林道

香港大學醫學院前身是創立於 1887 年的「香港華人西醫書院」（College of Medicine for Chinese, Hong Kong）。1908 年，港督盧押計劃籌辦香港大學，西醫書院併入，醫學院成為大學最早的一個學院，原先用作興建香港西醫書院新校的費用，則用以興建醫學院校舍，使解剖學系成為首個有獨立大樓的學系，西醫書院部分師生則撥歸醫學院。

1915 年，西醫書院結束，西營盤國家醫院撥作教學醫院，1937 年轉往新啟用的瑪麗醫院進行。1913 年，英國承認大學頒發的證書。西醫書院畢業生譚嘉士再到大學進修，成為首位醫科畢業生，其後出任醫務總監、東華三院院長。1980 年，醫學院取錄首批牙醫學生。1982 年，牙醫學院成立。2005 年，港大決定將醫學院改名為「香港大學李嘉誠醫學院」，以表揚李嘉誠的十億港元捐贈，引起舊生反對。

三座大樓立面皆以紅磚砌出不同的線條和凹凸圖案，與明原堂的風格一致。解剖學館與生理學館大樓入口建有愛德華時代的半圓形門廊；熱帶病學館與病理學館大樓入口以愛奧尼亞柱式（Ionic Order）支撐着三角山花，類似設計現僅見於英皇書院和前贊育醫院。

建築物檔案：

- 1913 年　解剖學館落成。
- 1917 年　生理學館建成。
- 1919 年　熱帶病學館與病理學館大樓落成，其後改名病理學大樓。
- 1935 年　的比樓落成，以紀念外科系教授的比醫生（Kenelm Digby）。

- 1950 年　外科系遷往瑪麗醫院；解剖學館轉作其他醫學系使用。
- 1958 年　病理學系搬進瑪麗醫院病理大樓，大樓供其他學系使用。
- 1977 年　三座大樓拆卸，以興建黃克競樓；奠基石改置於病理大樓內。

 香港大學醫學院位置的黃克競樓、綜合大樓、李國賢堂及周亦卿樓

雅麗氏紀念醫院暨
香港華人西醫書院
ALICE MEMORIAL HOSPITAL & COLLEGE OF
MEDICINE FOR CHINESE, HONG KONG

建築年代：1887 年
位置：上環荷李活道 81 號

醫院為本港首間為貧苦華人提供西醫治療和訓練的醫院，孫中山的母校和實習醫院，由倫敦傳道會於 1884 年 2 月籌辦，何啟捐助建築費，以紀念亡妻雅麗氏。

醫院平面為長方形，依山坡而建。正面為弧形牆面，地庫為男女候診室、藥房、雜役房及洗手間；地下有女病房、普通病房、潰瘍及外科病房、浴室及辦事處；二樓為普通病房、眼科病房、手術室、駐院外科醫生宿舍。義務醫生有牛奶公司創辦人文遜醫生（Sir Patrick Manson）、香港檢疫官及外科醫生佐敦醫生（Dr. G. P. Jordan）等人，並於 1886 年組織香港醫學會。香港華人西醫書院為香港首間醫科學院，10 月 1 日於大會堂舉行開校典禮，有學生十二人，包括二十一歲的孫中山，任教者有何啟及康得黎等人。1892 年首屆畢業生有成績優異的孫中山和江英華。

1907 年 5 月 23 日，香港西醫書院正式註冊，翌年併入香港大學，部分學生撥入醫學院，但沒有一位醫生被邀請擔任講師，醫院亦不是教學醫院，書院畢業生的資格亦不獲英國醫學會承認。1913 年香港大學邀請院長葉純醫生擔任講師，以修補與倫敦傳道會的關係，但三年後規定只有政府醫院醫務人員才可出任教席，葉純只好辭職，由的比醫生接任。1915 年書院結束，先後有一百二十八人入學，有畢業生五十一人，舊生譚嘉士醫生成為首位香港大學醫科畢業生，1940 年代更出任東華三院院長。1918 年，佐敦醫生出任香港大學校長。1929 年 2 月 4 日，般咸道新雅麗氏紀念醫院開幕。1954 年，醫院與那打素醫院及何妙齡醫院合併為雅麗氏何妙齡那打素醫院（Alice Ho Miu Ling Nethersole Hospital），1997 年 1 月遷往大埔。

建築物檔案：

- 1887 年 2 月 17 日，雅麗氏紀念醫院啟用。
- 1887 年 8 月 30 日，附設香港華人西醫書院。
- 1921 年 地皮售予永安公司，回租一年。
- 1922 年 醫院關閉。

01 雅麗氏紀念醫院暨香港華人西醫書院位置的唐樓

雅麗氏紀念醫院暨香港華人西醫書院
南立面
Alice Memorial Hospital & College of Medicine
for Chinese, Hong Kong

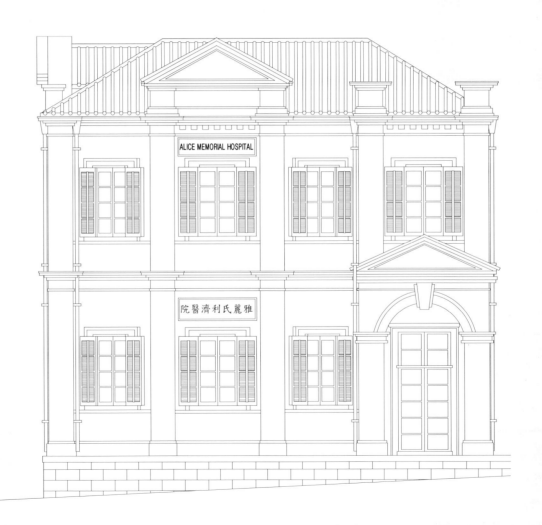

香港大學工學院

①何東機械實驗所 HO TUNG ENGINEERING WORKSHOP
②貝璐工程實驗室 PEEL ENGINEERING LABORATORY
③史羅司樓 DUNCAN SLOSS SCHOOL

建築年代：① 1925 年　② 1934 年　③ 1950 年
位置：西營盤薄扶林道

工學院是香港大學開校時的三個學院之一，反映當時社會對工程人材的需要。工學院和文學院從 1907 年成立的工業學校「實業專科夜學院」（Government Evening Institute）的基礎上建立。1906 年，港督彌敦於皇仁書院首次開設夜間持續教育班（The Evening Continuation Class），提供自然科學、工程學、商業及教師訓練課程，主要由皇仁書院教師教授。1907 年 2 月 15 日改為「實業專科夜學院」，設有樓宇結構、實地測量、機械繪圖、汽力學、機械學、數學、化學、物理學、英文、法文、簿記、打字、速記教師訓練等課程。

工學院最初在本部大樓授課，地庫為實習工場，機械設備產生了噪音問題。何東機械實驗所為中央工場，負責維修和保養校內一切機械實驗工具。貝璐工程實驗室的落成，本部大樓的噪音問題解決，大樓正面鑲刻着「水火金木土殼惟修，正德利用厚生惟和」，源自《尚書》。兩所設備完善，加快學院的發展。

工學院是首個頒授大學榮譽學位的學院，機械工程學位和電機工程學位得倫敦專業機構認可。1941 年，學生共一百四十五人。

工學院三座大樓標誌着香港大學工學院前七十年的發展，外牆鋪以灰色洗水批盪，為流行於 1920 至 1950 年代的古典工業校舍建築，其他見於聖類斯學校和香港仔工業學校。

建築物檔案：

- 1925 年　由太古洋行和何東捐建的何東機械實驗所建成。

- 1935 年　12 月 7 日，貝璐工程實驗室落成，為工科的實習工場。
- 1941 年　12 月，遭日軍佔用，設施被盜走。
- 1950 年　史羅司樓落成。
- 1961 年　史羅司樓加建繪圖室和演講廳。
- 1970 年　工程學系艾蒙樓落成。
- 1977 年　實驗所大樓拆卸。
- 1981 年　貝璐工程實驗室拆卸，工學院位置成為通往黃克競樓的行車天橋起點。
- 1985 年　6 月，黃克競樓建成，部分為工學院校舍。
- 1996 年　艾蒙樓易名任白樓，以感謝任劍輝和白雪仙的資助。

01 香港大學工學院位置的天橋和花圃

香港大學工學院
南立面
The University of Hong Kong
Faculty of Engineering

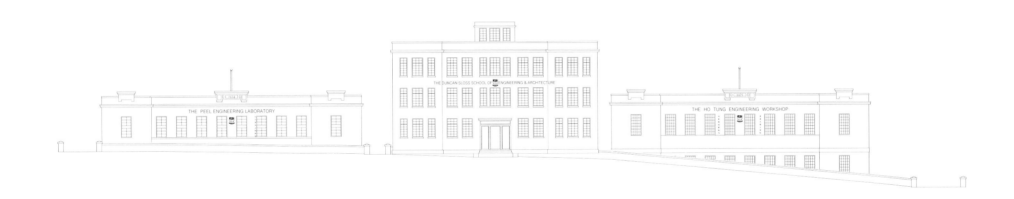

聖約翰堂
St. John's Hall

建築年代：1912 年
位置：西營盤般咸道 69 號

聖約翰堂是香港大學首座舍堂，第一座由團體開辦的舍堂及男生舍堂，行政獨立於香港大學，更是舍堂架構之始。

1908 年 1 月，港督盧押在聖士提反書院畢業禮中提出創辦香港大學，書院贊助人包括英國教會傳道會遂募集經費及開辦聖約翰堂。1910 年，盧押提出「學生必須在大學議會監管下的宿舍住宿，以培養學生的自律性和道德觀。」規定學生必須入住舍堂。在教會傳道會的努力下，舍堂架構初部完成。舍堂教育源自英國大學的「學院制」，但香港的舍堂從來沒有學院的學術教學及獨立招生功能，只提供社交活動和課外教育。

聖約翰堂啟用時男生三十三人，其中二十三人為聖士提反書院舊生，本部大樓頂層曾暫作學生宿舍。舍堂仿照第一代聖士提反書院的風格，平面呈 L 字形，左右建有塔樓，屬文藝復興式（Renaissance Style）建築；設有小教堂、桌球室和閱覽室等，宿生多喜好絃樂活動。1938 年的宿生黃麗松，精於演奏小提琴，在 1972 年成為香港大學首位華人校長。1916 年首次舉辦餐會，後成為各舍堂跟隨的傳統。

經過聖保羅書院的重建計劃，現只有一段連接興漢道與高街的樓梯欄杆和牆基是舍堂的舊物。

 建築物檔案：

- 1912 年　教會傳道會（Church Missionary Society）興辦聖約翰堂。
- 1914 年　增建西翼。
- 1925 年　飛利女子學校重建為西翼一部分。
- 1941 年　12 月，港府徵用為消防輔助隊宿舍。
- 1942 年　日軍佔用，其後用作安置印籍和歐籍難民，構件被盜一空。
- 1946 年　西翼修復，用作羅富國教育學院附屬小學（Northcote Training College Primary School），為期三年。
- 1947 年　東翼修復。
- 1950 年　聖保羅書院與香港聖公會會督發生復校紛爭，聖公會以聖約翰舍堂交換鐵崗校舍業權。
- 1955 年　聖約翰學院啟用，接收聖約翰舍堂宿生。
- 1962 年　書院展開聖約翰堂重建工程。
- 1969 年　工程竣工。

01 聖約翰堂位置的聖保羅書院

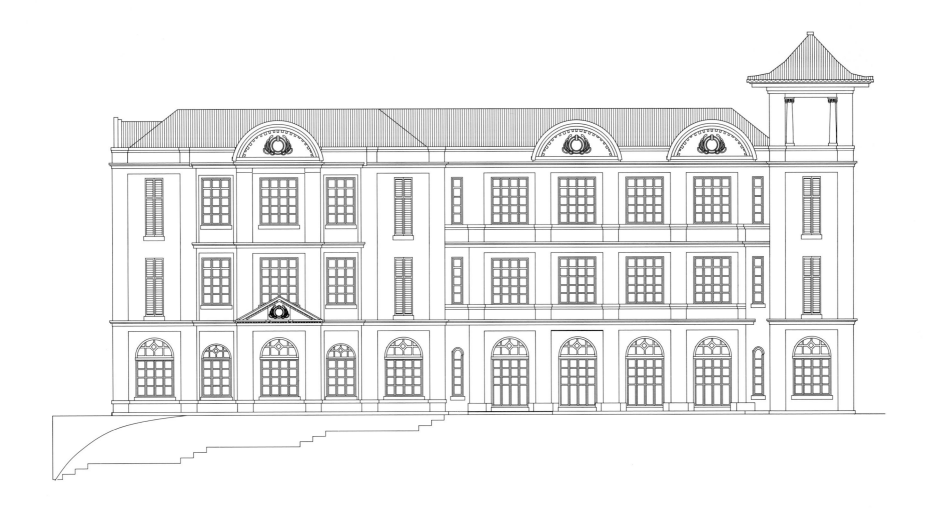

盧吉堂
LUGARD HALL

建築年代：1913 年
位置：西營盤薄扶林道

盧吉堂、儀禮堂及梅堂在 1969 年合併為明原堂，為僅存的戰前舍堂建築，見證着大學舍堂文化的發展。盧吉堂，又稱盧迦堂，是首間直屬大學的宿舍，以紀念籌辦大學的港督盧押，舍監由醫學院院長兼任，舍生多為外籍或香港的歐亞混血兒，普遍喜歡體育和交際活動；儀禮堂（Eliot Hall）是紀念首任校長儀禮爵士（Sir Charles Eliot），為中國內地留學生集會的象徵宿舍，學業很好但缺少運動；而梅堂（May Hall）是紀念港督兼校監梅含理（Sir May Henry），舍生多為內地中央教育部保送的公費學生，重課業而少活動，後來停止保送，宿舍轉收本港學生及南洋僑生。1952 年，本科生綠袍首次使用。1969 年，大學的宿生制改為非強制性。1992 年拆卸前各舍堂約有宿生七十人。

三堂的建築風格一致，由建築師 Denison、Ram 及 Gibbs 設計，為典型愛德華時代新古典主義風格（Edwardian Neo-Classical Style）建築，主要特色為入口頂部為安妮女王式（Queen Anne or Wrenaissance）山形牆，紅磚牆面、粗魯柱式和凹凸板條的飛簷，左側有舍監住宅相連。大學原先計劃依山坡興建一行三座和一行六座的同類型宿堂，但只建成了三座宿堂，並由中軸的梯級連繫。房間並非密封，上方與鄰房打通，利於通風，但私隱度低。單層的舍監宿舍設有飯廳和書房，有三處壁爐。夾層的紅磚牆可放進小柴枝生火，讓牆壁保持溫度。

 建築物檔案：

- 1913 年　10 月，盧吉堂建成。
- 1914 年　儀禮堂落成。
- 1915 年　梅堂落成。
- 1941 年　12 月，宿舍被港府徵用為病房，其後被日軍佔用及遭到破壞。
- 1966 年　儀禮堂和梅堂遭到豪雨破壞，舍監住宅塌毀，需要維修。
- 1969 年　維修竣工，三堂合併為明原堂（Old Halls）。
- 1992 年　盧吉堂拆卸，儀禮堂用作行政辦事處，梅堂用作宿舍。
- 1994 年　盧吉堂重建成莊月明合大樓及水池廣場。

01 盧吉堂位置的水池廣場

盧吉堂
北立面
Lugard Hall

馬禮遜堂
MORRISON HALL

建築年代：1913 年
位置：半山克頓道 5 號

馬禮遜堂為倫敦傳道會（London Missionary Society）開辦並擔任舍監的舍堂，行政獨立於大學，以紀念首位來華傳播基督教的倫敦傳道會傳教士馬禮遜（Rev. Robert Morrison）。馬禮遜是第一位把聖經翻譯成中文的人，1818 年在馬六甲創辦英華書院，1823 年出版《華英字典》及新舊約聖經《神天聖書》，1834 年葬於澳門基督教墳場，藏書其後贈予香港大會堂收藏，現藏於香港大學圖書館。

舍堂是戰前三所獨立舍堂之一，可容五十名學生，平面呈凹字形，屬古典復興式建築，中央建有塔樓。啟用時有一名宿生，三個月後增至二十一人。宿生多為醫科生，以團體精神和體育活動超卓見稱。每年按傳統舉辦聖誕兒童招待會和開放日等，週年節目以 12 月晚間舉行的「流氓化裝舞會」（Hobodance）最受歡迎，其中選出流氓皇帝和皇后；玩意則以「水戰」最為有趣，依傳統由二樓與樓下的同學對壘。至 1941 年為止，馬禮遜堂榮獲運動錦標的數目比其他宿舍總和還多。

1965 年 4 月 21 日，全體五十五名男宿生深夜舉行香港大學生首次和平示威，以靜坐形式抗議舍監牧師忽略舍堂膳食及要求開放圖書室等問題，並致函報館發表聲明，又向倫敦傳道會致函抗議。1997 年，舍堂舊生籌款重建馬禮遜堂，以延續「馬禮遜堂精神」。2003 年 2 月 22 日新馬禮遜堂奠基，2005 年建成。著名舍生有簡悅強、鍾士元、湛佑森、第一位華人御用大律師張奧偉、遺傳學家簡悅威、前政務司廖本懷及前香港大學校長鄭耀宗等。

建築物檔案：

- 1913 年　9 月，舍堂落成。
- 1948 年　堂舍重修。
- 1961 年　3 月，宿生將宿舍旁的草地改建成小型田徑場。
- 1968 年　倫敦傳道會淡出香港，舍堂關閉，改作馬禮遜館（Morrison House）。
- 1985 年　重建為慧苑（Wisdom Court）。

01 由大學道開口仰望馬禮遜堂位置的慧苑

馬禮遜堂
西北立面
Morrison Hall

利瑪竇堂
RICCI HALL

建築年代：1929 年
位置：薄扶林薄扶林道 93 號

01

利瑪竇宿舍是現存歷史最悠久的男生宿舍，是唯一一間非由大學管理的堂舍，由天主教耶穌會（the Jesuit Fathers of Hong Kong）開辦，以紀念 1582 年到中國傳教的耶穌會傳教士利瑪竇（Matteo Ricci）。利瑪竇是天主教在中國傳教的開拓者之一，是首位鑽研中國典籍的西方學者，又是傳播西方天文、數學、地理等科學技術知識的科學家，對中西文化交流有重大貢獻，被中國士大夫尊稱為「泰西儒士」。

利瑪竇宿舍位置為 Fly Point Battery，平面呈 L 字形，設有四十間單人房，東面有小教堂、西翼為工人房和膳堂，背面為小庭院和迴廊。兩端入口分別置有奠基石和開幕紀念石。

利瑪竇堂座右銘為「汝為君子儒，無為小人儒」，出自《論語·雍也》，意謂凡事都盡全力，堂友之間講求團結、奉獻和搏盡。為人熟悉的舊生有許仕仁、賭王何鴻燊、李柱銘、名醫方心讓，歌神許冠傑和黃霑等。搶 Gong 是與何東夫人紀念堂合辦的傳統週年迎新活動，男生抬載有兩名宿生代表的圓桌，奮力突破女生組成的人牆及「水彈」襲擊，以搶奪女生宿舍內高掛着用以通報開飯的銅鑼。傳說 1960 年代某夜，一名醉酒的 Ricci 仔行經何東堂，被鑼聲煩擾，隨後夥同幾名男生把銅鑼藏起來，翌日女生到利瑪竇宿舍討取銅鑼，擾攘數天後才把銅鑼尋回。事後大家覺得有趣，遂成一年一度的迎新活動。其實，那時的港大很貴族化，殖民地色彩濃厚，教職員多為西方人，舍堂的日子平淡，規矩森嚴，鮮有胡鬧事件發生。

建築物檔案：

- 1928 年　11 月 13 日，輔政司修頓（Southorn）主持奠基禮。
- 1929 年　12 月 16 日，港督金文泰爵士（Sir Cecil Clementi）主持開幕。
- 1930 年　1 月 2 日，開始收容宿生。
- 1967 年　12 月，宿舍重建為三座四層高建築物及利瑪竇小教堂。
- 1990 年　完成翻新工程，有一百二十個房間。

01 由西環遠眺第二代的利瑪竇堂

利瑪竇堂
東南立面
Ricci Hall

納匝肋印書館
NAZARETH PRESS

建築年代：1861 年始建；1895 年改建；1956 年改建
位置：薄扶林薄扶林道 144 號

01

納匝肋印書館是大學堂的前身，是香港大學最古老的建築物，比大學的歷史還久。大樓曾是亞洲天主教刊物的印刷中心，使用語文有二十八種，特別是一套有十二種語文字典，更是收藏家的珍品，工人皆天主教徒，在附近建立露德圍聚居，發展成露德聖母堂堂區。1969 年，巴黎外方傳教會將堂區交由香港教區管理，淡出香港。

大樓現在是香港大學兩所男生宿舍之一，是唯一自辦的男生宿舍。早年舍堂的日子平淡，宿生必須留在舍堂內生活，外出須得舍監批准，晚餐和特定場合須穿綠袍出席。逢星期一舉行高桌晚宴。1960 年代，曲棍球隊有馬來西亞籍的舍生參與，成為不敗隊伍，是堂舍的全盛期。

大學堂是香港唯一現存的歌德復興式（Gothic Revival Style）古堡住宅建築，揉合了都鐸式（Tudor Style）、歌德式（Gothic Style）和殖民地式風格，富有宗教色彩。立面由歌德式尖拱柱廊組成，頂部有都鐸式堡疊和矢碟，尤以樓梯上中西合璧的大象和獅子雕塑，以及維多利亞式螺旋鐵梯最具名氣，西翼中央兩邊的八角形塔樓則是杜格拉斯堡的部分。

 建築物檔案：

- 1861 年　蘇格蘭商人杜格拉斯‧林柏（Douglas Lapraik）建成杜格拉斯堡（Douglas Castle），主要由兩座仿英古堡新歌德式建築組成，作為德格拉斯汽船公司總部及其寓所。
- 1869 年　道氏回國後病歿，其後人仍留守該處經營業務。
- 1894 年　巴黎外方傳教會（The Societe Des Missions Etrangere De Paris）購入杜堡，改建成修道院和納匝肋印書館（Nazareth Press），取名納匝肋樓（The Nazareth House）。
- 1941 年　為志願軍藏身處，其後被日軍工程師佔用，遭日軍大肆破壞。
- 1945 年　書館重開。
- 1953 年　巴黎外方傳教會淡出香港，書館結業。
- 1954 年　12 月，香港大學購入大樓重修，拆除了東翼印刷廠用作停車場，西翼用作職員宿舍。
- 1956 年　作為大學堂男生宿舍，教堂用作膳堂。
- 1995 年　9 月 15 日，列為香港法定古蹟。

01 由西高山俯瞰納匝肋印書館位置的大學堂

納匝肋印書館
東南立面
Nazareth Press

香港大學校長寓所
VICE CHANCELLOR HALL

建築年代：1912 年
位置：西營盤薄扶林道

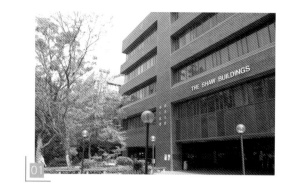

　　校長寓所為香港大學首間校長寓所，為最初五位校長的寓所。首任校長儀禮爵士是牛津大學學者和外交家，據說精通中文等二十七種語言。第二任校長為富商保羅遮打（Mr. Paul Chater）的侄兒、香港檢疫官、義務幫助雅麗氏紀念醫院開診的外科醫生佐敦（Dr. G. P. Jordan）。1886 年，文遜醫生組織「香港醫學會」並擔任主席，佐敦醫生擔任委員。1909 年港府重整街道名稱時，將 1887 年建成的第六街改名佐敦道，以紀念佐敦醫生協助香港撲滅鼠疫。第三任校長為 Sir William Edwin Bennett，曾任英屬埃及殖民地政府的司法顧問。1931 年，第四任校長康寧爵士（Sir William Hornell）應港督貝璐委託，籌辦香港官立商業學院，為香港理工學院的前身。第五任校長史羅斯（Duncan Sloss）於戰後奔赴英廷，爭取撥款重建校園，1951 年獲英政府在日本賠款中撥出一百萬英

鎊作「常年基金」（Endowment Fund），供大學作長遠發展用途，連同一筆清朝官宦子弟的學費，滾存至 2006 年達二十億元。

　　1972 年出現首位華人校長，為牛津大學化學博士、新加坡南洋大學校長黃麗松，亦是首位舊生校長。1986 年接任校長的王賡武是東南亞史與華人史權威。1989 年，香港城市理工學院院長鄭耀宗獲聘為港大校長，學院須匆忙找人接任；鄭耀宗取消了港大的終身聘任制，對新員工行合約制，又引入學分制，將每年一次的考試改為兩次；2000 年 9 月因干預校內研究中心的行政長官民望調查，成為首位在輿論壓力下辭職的港大校長。2002 年就任校長的徐立之教授為香港中文大學舊生，分子遺傳學家，並為港大籌募經費；2005 年港大決定將醫學院命名為李嘉誠醫學院，引起醫學院舊生關注和反對。

建築物檔案：

- 1912 年　寓所建成。
- 1948 年　改建成四個住宅單位。
- 1949 年　大學道 1 號新大學校長寓所建成。
- 1977 年　寓所拆卸。
- 1983 年　重建成新大樓。
- 1985 年　命名為邵氏大樓。

01 大學校長寓所位置的邵氏大樓

香港大學校長寓所
北立面
Vice Chancellor Hall

香港大學運動場體育亭
SPORT PAVILION

建築年代：1916 年
位置：薄扶林薄扶林道 113 號

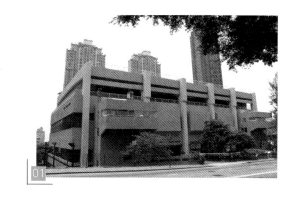

01

香港大學運動場體育亭是香港大學首個運動中心，更是運作最久的大學運動設施，由何廣贊助興建。體育亭平面為半橢圓形與長方形的組合，樓高兩層，前面弧形部分底層為象徵男性的多利克式（Doric Order）雙柱遊廊陽台，上層為象徵女性的愛奧尼亞式雙柱遊廊陽台，長方形部分為更衣室和儲物室，以麻石砌成，古典味濃。

香港大學運動場到了 1963 年才增建了賴廉士體育中心，運動亭的位置為何世光夫人體育中心南面網球場的東南角，李兆基堂的所在處。沙灣徑的何鴻燊體育中心和霍英東康體大樓則分別於 1985 年和 2006 年啟用。

當時除了香港大學運動場體育亭外，可供運動的地方為本部大樓後面的一片空地，供作足球和曲棍球等體育活動；1936 年才有余東璇健身室在這片草地上設立，健身室在 1952 年拆卸，以興建學生會大樓；1961 年增建圖書館大樓；1991 年，學生會大樓重建為圖書館大樓新翼。現在只有柏立基學院對下水庫頂的網球場是校園內唯一的戰前運動場地。

在運動場舉行的對外活動主要有 1931 年舉行首屆大學田徑賽，由香港大學與廣州的嶺南大學和中山大學進行競賽；1949 年舉行首屆四角大學運動會，包括香港、印尼、馬來西亞和星加坡等地大學，比賽項目包括板球和網球。

建築物檔案：

- 1916 年　5 月 3 日，體育亭啟用。
- 1963 年　運動場東北角上建成賴廉士體育中心。
- 1971 年　運動場西北角增建史密夫游泳池。
- 1984 年　體育亭重建成何世光夫人體育中心及網球場。
- 2005 年　運動場範圍內足球場及部分網球場用地建成賽馬會第二舍堂村，包括馬禮遜堂、李兆基堂和孫志新堂。

01 體育亭位置的何世光夫人體育中心

香港大學運動場體育亭
北立面
Sport Pavilion

香港大學聯會大樓
HONG KONG UNIVERSITY UNION BUILDINGS

建築年代：1919 年
位置：西營盤薄扶林道

聯會大樓是香港大學聯會（Hong Kong University Union）首個獨立會址，屬愛德華時代古典復興式建築，以中央的圓頂及紅磚外牆最具特色，雙柱式的遊廊在香港甚為罕見，正門對開原有半圓形的陽台，二樓中央為環狀的陽台，南面有門廊通向本部大樓。

1912 年，香港大學聯會設立於本部大樓，主要聯誼學生、教師和職員，舉辦球類活動和辯論會等。1922 年《學生會會刊》創刊。1923 年，學生會會長何世儉等人接待到訪演講的孫中山，並於本部大樓門前留影紀念。1932 年學生會會歌面世，1982 年增定中文歌詞。1933 年接待蕭伯納。1949 年，註冊為香港大學學生會（Hong Kong University Students' Union）。1953 年《學苑》創刊。

聯會大樓見證香港大學學生會的歷史，特別是 1970 年代的學運，包括 1971 年至 1972 年間的保衛釣魚台示威行動；1975 年的反電話加價行動；1971 年 12 月首次組成內地觀光團，訪問清華大學等。1952 年，學生會大樓在現今圖書館新翼位置上建成，1986 遷往方樹泉文娛中心，黃克競樓平台為學生會社活動範圍。1997 年 6 月 16 日，「國殤之柱」在黃克競平台豎立，永久擺放。2008 年，陳一諤成為香港大學創辦以來唯一一名以一人內閣當選的學生會會長，其後不斷公開發出六四學運的不當言論，最終成為香港大學創辦以來唯一一名因公投而罷免的學生會會長。

建築物檔案：

- 1919 年　11 月，港督司徒拔爵士主持開幕。由商人遮打（Paul Chater）及佐頓教授（G. P. Jordan）等捐建。
- 1950 年　戰時遭破壞，重修後作行政大樓。
- 1962 年　擴建右翼。
- 1974 年　改為教職員聯誼會。
- 1985 年　9 月 15 日，列為香港法定古蹟。
- 1986 年　2 月 1 日，易名為孔慶熒樓（Hung Hing Ying Building），用作行政樓及音樂圖書館。

01 易名為孔慶熒樓的香港大學聯會大樓

香港大學聯會大樓
北立面
Hong Kong University Union Buildings

鄧志昂樓
TANG CHI NGONG BUILDING

建築年代：1929 年
位置：西營盤般咸道 94 號

1913 年，香港大學文學院聘太史賴際熙、區大典講授中文及經史。1927 年，賴際熙等人倡議成立中文系，獲港督金文泰贊成，南洋各地華僑捐款響應。1929 年，香港大學中文學院成立，賴際熙出任院長，成員有區大典及教授翻譯的林棟。1931 鄧志昂次子鄧肇堅出任名譽副院長，全面擴展中文課程。1935 年，許地山應邀受聘為中文系教授。1940 年，史學大師陳寅恪應聘為英國牛津大學教授，因戰事滯留香港，期間出任中國歷史講師。至 1941 年，歷屆畢業生約二十人。

大樓屬折衷主義風格（Eclectic Style）建築，位處當時的宿舍區，遠離教學中心，平面呈方形佈局，背後中央部分有半圓形凸出，平頂，外牆為水泥批盪，以刻線營造出石塊築砌的效果，裝飾花紋簡樸，二樓外牆建有五個小陽台，是建築物最大特色。自啟用至 1962 年止，每年均會在入口內兩旁的木區上，刻上應屆中文系畢業生的名字；而般咸道的中國文藝復興式牌坊入口，是香港大學絕無僅有的戰前中式建築。學院的石牌坊、門樓、奠基石上「Univeristy」原來應刻英文字母「U」的地方都改用「V」，異於其他大學建築。在拉丁文中，U 和 V 兩個字母通用，相傳古代石匠以 U 字難以雕刻，多以 V 字取代。處於重英輕中的年代，命名者彷彿以英語向西文人說，用我們（V 的音為 We）取代你們（U 的音為 You）在大學位置（V replaces U for the University），即以中文取代英文。中文系的徽章是以龍虎替代香港大學徽章上的獅馬圖案。

建築物檔案：

- 1929 年　鄧肇堅父親鄧志昂捐建中文學院校舍大樓。
- 1931 年　9 月 28 日，港督貝璐爵士為大樓揭幕。
- 1949 年　港大設立普通話課程，在大樓授課。
- 1951 年　於大樓成立語文學院。
- 1952 年　中文系遷往本部大樓。
- 1953 年　2 月，語文學院易名為東方文化研究院。
- 1995 年　9 月 15 日，列為香港法定古蹟。

01 鄧志昂樓現貌
02 鄧志昂樓牌坊現貌

鄧志昂樓
北立面
Tang Chi Ngong Building

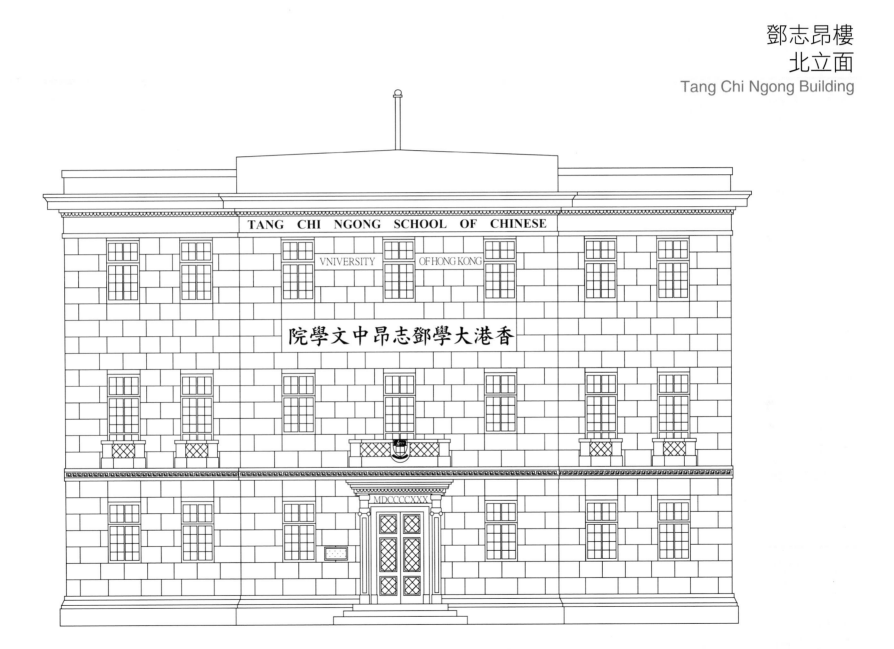

TANG CHI NGONG SCHOOL OF CHINESE

VNIVERSITY　OF HONG KONG

院學文中昂志鄧學大港香

MDCCCCXXXX

馮平山圖書館
FUNG PING SHAN LIBRARY

建築年代：1932 年
位置：般咸道 94 號

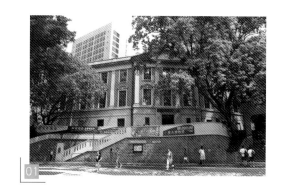
01

馮平山圖書館是現存香港最早的圖書館建築、大學圖書館和博物館。藏書和大樓均由馮平山捐獻。大樓建築富有古典文藝復興風格，平面呈 V 字形，立面分為上、中、下三段，窗戶的山牆以圓拱和三角形交替排列，全港獨有；中央的玻璃屋頂，供採光之用，在香港已碩果僅存；二樓的遊廊上下是擺放圖書的地方，拿取高處的書籍時需要倚靠木梯；大堂中央是馮平山頭像的原位。大樓在戰時擔當了保護國內圖書的角色，多年來為中國文化藝術的展覽場地。

1927 年，賴際熙等人倡建香港大學中文系，東南亞華僑陳永捐資建立振永書藏，港督金文泰亦捐贈私人藏書。1931 年 8 月 2 日，馮平山去世。1937 年，圖書館舉辦徐悲鴻畫展。

1969 年底，馮平山樓東翼加建木梯，以避免大樓內藝術學系及大學出版社辦事處員工出入打擾參觀

者，可見館方對文化傳承的重視程度。博物館現時仍然在展覽範圍內設置座位，讓觀賞者能夠坐下欣賞和休息，是香港博物館中所罕見。1996 年 11 月徐展堂樓啟用，最底三層成為博物館新翼，有室內天橋連接，博物館改稱香港大學美術博物館。大樓前的六隻銅獅，由徐展堂捐贈，成為大學美術博物館的標誌。

 建築物檔案：

- 1932 年　12 月 14 日，馮平山圖書館啟用。
- 1934 年　1 月，圖書館對外開放。
- 1938 年　安置內地逃避戰禍的藏書。
- 1941 年　港府徵用作為防空救護處宿舍。
- 1944 年　被日軍改作研究所。

- 1953 年　增設中國藝術及考古學陳列所，作教學、研究及展覽之用。
- 1962 年　馮平山圖書館遷往香港大學圖書館。
- 1964 年　1 月 31 日，改為「馮平山博物館」並對外開放，部分地方作為藝術學系及香港大學出版社。

01 現稱香港大學美術博物館的馮平山圖書館

馮平山圖書館
北立面
Fung Ping Shan Library

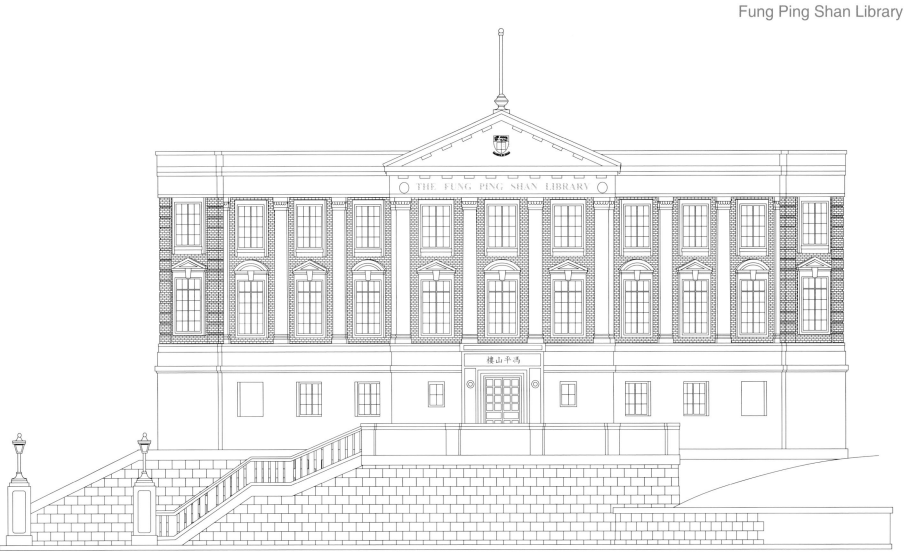

西區（義律）抽水站、濾水廠高級職員宿舍及工人宿舍

ELLIOT PUMPING STATION & FILTERS SENIOR STAFF QUARTERS AND WORKMEN'S QUARTERS

建築年代：1918-1924 年
位置：西營盤薄扶林道

西區抽水站、濾水廠及職員宿舍及工人宿舍是香港仔水塘的濾水及引水附屬設施，負責將食水輸送至港島西區。香港仔水塘是港島第四個及最後一個水塘，前身是建於 1890 年的私人水塘，以供應 1895 年啟用的大成紙局。1929 年，港府面對供水需求，考慮興建新水塘方案較安裝新水管連接大潭水塘的成本為低，收購紙廠及改建水塘。紙廠因長年水荒，接受收購。舊址於 1935 年建成香港仔兒童工藝院，1952 年改名為香港仔工業學校。

1932 年，香港仔水塘、西區抽水站及濾水廠啟用，水塘淡水經香島道及域多利道的喉管送到沙濾池過濾後，再送往西區各地。2007 年 6 月，香港大學展開百週年校園擴建，開鑿全港首個於岩洞配水庫，以重置鹹水庫，原有鹹水庫改置淡水，上蓋為校園大樓，宿舍和濾水廠改作校園設施，預計 2012

年完成。

高級職員宿舍以麻石建成，屬殖民地時代折衷主義建築（Colonial Eclectic），揉合西方工藝美術（Arts and Crafts）與本土特色，附翼為僕人房，以樓梯連接鐵花遊廊。工人宿舍則為紅磚黑瓦建築。

建築物檔案：

- 1919 年　建成工人宿舍。
- 1924 年　建成高級職員宿舍。
- 1931 年　建成西區抽水站及濾水廠。
- 1993 年　抽水站及濾水廠關閉。
- 2007 年　6 月，香港大學百週年校園工程展開，宿舍擬作為大學的世界級書店、訪客中心或咖啡店。

01

01 西區（義律）濾水廠高級職員宿舍（攝於 1997 年）

西區（義律）抽水站、濾水廠
高級職員宿舍南立面
Elliot Pumping Station & Filters Senior Staff Quarters

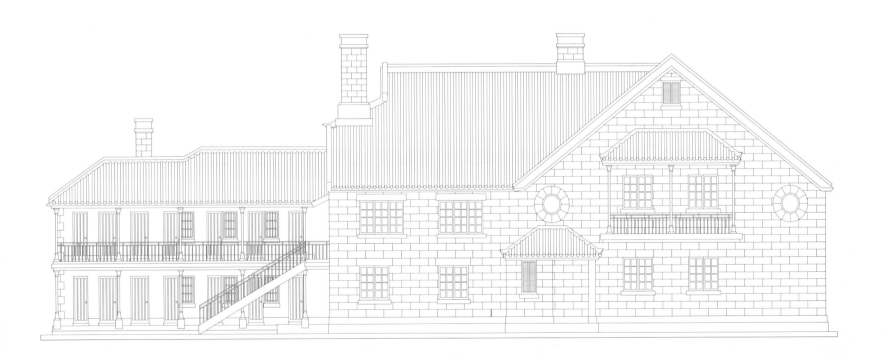

其他學校

當年學校設寄宿制度，並無中小學之分，為八班制，第一班相當於預科，第七和第八班相當於小學。般咸道一帶為富有華人住宅區，有首間專為華人子弟而設的聖士提反書院，其他包括英華女書院、英華書院和聖嘉勒學校。堅道意大利修道會學校（嘉諾撒聖心書院）新校落成時，校舍很有規模，它旁邊的聖若瑟書院於 1918 年遷往堅尼地道原德國會大樓。堅道為學校區，學校有聖士提反女子學校、聖保羅女義學（聖保羅男女中學前身）和顯理學校等。法國修道會學校（聖保祿書院）則隨修會由灣仔遷往銅鑼灣，拔萃女書院則由玫瑰里的飛利女校（協恩中學前身）遷往九龍現址，位於華洋住宅區的分界鴨巴甸街的官辦皇仁書院和庇理羅士女子公立學校（庇理羅女子中學）校舍不變，實行世俗教育，為殖民地訓練所需人手。聖保羅書院依舊與聖公會會督共用校舍。另外，港府應英籍居民需要，在尖沙咀和山頂歐人住宅區開辦了九龍英童學校和山頂英童學校。

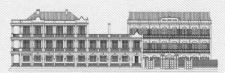

聖士提反書院
ST. STEPHEN'S COLLEGE

建築年代：1903 年
位置：西營盤西邊街聖士提反里

聖士提反書院於 1903 年在般咸道創立，是當時五所中學當中，專為華人而設的英式男校。校舍屬文藝復興式建築，主樓高三層，南面建有兩座塔樓，西面入口建有半圓形門廊，二樓和三樓建有挑出的鐵架遊廊。北座則為拱券遊廊式建築。

1901 年，何啟、韋寶珊、周少岐、曹善允等八位華籍紳商致函港督申辦書院。開校時有寄宿生六人及走讀生一人，老師五人，不久即吸引東南亞華人入讀，三年後增至一百人。1908 年畢業禮時，港督盧押提出創辦香港大學，書院贊助人募集百萬鉅款支持，聖士提反堂更承辦聖約翰堂宿舍，書院校長希惠霖牧師兼任舍監。

1912 年，大學開校時有學生七十一人，三分一為書院畢業生。1916 年大學二十六名文科和工科畢業生中，十二人為書院舊生。

1922 年，開始進行遷校計劃，往後六年學生及舊生會舉辦賣物會、遊藝會和戲劇表演籌款建校。1923 年，港府撥贈赤柱地皮作為校址。

1933 年春，校友會公演話劇籌款，準備男女同台演出，徵詢議員亨利·普樂意見。普樂默許，認為並無法例禁止男女同台演戲，華人社會沒有先例是受傳統所致，但需要華民政務司批准，當時華民司有十五位華人代表，其中李石朋思想守舊，可能在會上反對，遂請羅旭和議員幫忙，在開會日約請李石朋會面而缺席會議，結果提案獲得通過，亦引起粵劇獲得港督批准男女同台演出。

遷校前的著名校友有慈善家鄧肇堅爵士、詠春宗師葉問、香港首位華人耳鼻喉科醫生周錫年爵士和周埈年爵士等。

建築物檔案：

- 1903 年　2 月 23 日，校舍啟用。
- 1910 年　擴建書院南座。
- 1922 年　由於學生持續增加，計劃遷校。
- 1924 年　出讓校舍以籌款建校，暫以香港大學對面一座兩層高的樓房作為校舍。
- 1928 年　4 月 27 日，金文泰港督主持赤柱新校奠基禮。
- 1929 年　5 月，遷入赤柱新校。

 聖士提反書院位置的寧養台和金鳳閣

聖士提反書院
西立面
St. Stephen's College

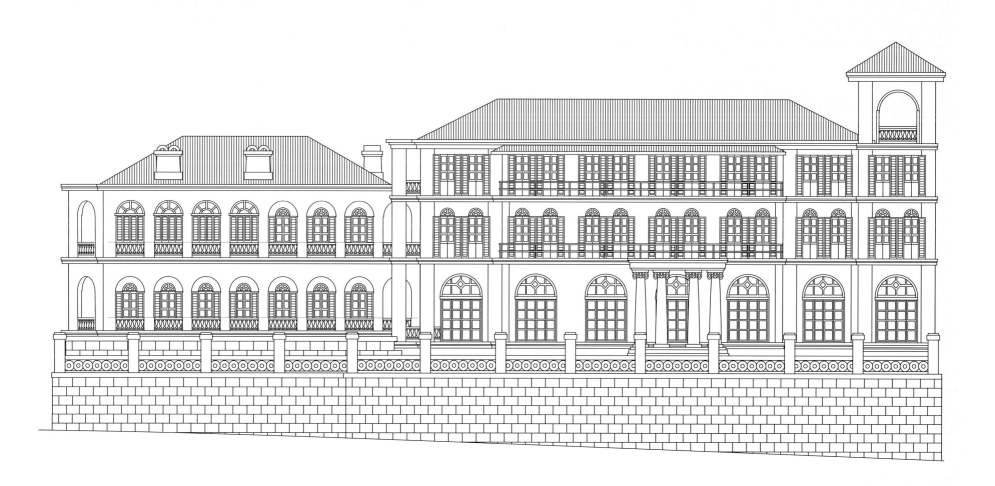

英華書院
ANGLO CHINESE SCHOOL /
YING WA COLLEGE

建築年代：1914 年
位置：西營盤般咸道 80 號

英華書院是香港辦學歷史最長的學校，是第一所為華人開辦的西式學校，1818 年由第一位來華傳教士馬禮遜等在馬六甲創立，涉及的人物有籌劃「中央書院」、推動世俗教育、發行香港首份華文報刊《遐邇貫珍》及最先將《十三經》翻譯成英文出版的英國漢學家理雅各（James Legge）；第一位華人傳教士（1821 年）及編印《勸世良言》的梁發；第一位華人牧師（1864 年）何福堂；創辦第一家華資中文日報《循環日報》的王韜等。他們對教育、傳教、印刷業和中國西文化交流貢獻良多。

書院成立之初為男生寄宿免費學校兼活字版印刷所，旨在培訓華人傳教青年及印行傳教書籍，1818 年 11 月 11 日舉行奠基禮。1823 年 12 月，書院出版了名為《神天聖書》的新舊約聖經合併本。1839 年，英國傳教士理雅各出任校長。1843 年，理雅各

將書院和附屬印刷廠遷至香港士丹頓街與荷里活道交界，前中央書院東面位置，辦學宗旨轉為招收中國青少年入學的教會學校，書院亦為信徒聚會所，故又有英華書院公會之稱，翌年改稱為英華神學院（Anglo Chinese Theological Seminary），後改名為英華書院（Anglo Chinese College for the Training of Chinese Ministers）。附設的印刷場自製及出售的銅模活板印刷聖經及鑄造的中文活字聞名海外，書院現仍保存當年印訂的新舊約全卷明字聖經板本。

男校經歷多次遷徙，1914 年先後租用堅道 9 號、堅道 67 號，堅道 45 號，1963 年 5 月遷往牛津道 1 號 B 新校舍。德牧宿舍屬遊廊式建築，中央設有平面為梯形的門廊和二樓部分。1969 年招收預科文組女生。2003 年遷至英華街現址。著名校友有歌手許冠傑和前財政司長梁錦松。

建築物檔案：

- 1914 年　7 月，禮賢會建成德牧宿舍。
- 1914 年　8 月，港府以敵產理由（當時德國與英國開戰）沒收物業。
- 1922 年　港府將德牧宿舍予英華書院，其後有意拍賣，學校要求優先購買，鬧出「奪產」誤會。
- 1928 年　書院遷往弼街 56 號新校，港府發還物業，成為幼稚園。
- 1972 年　所在地段建成禮賢樓和禮賢閣。

01 英華書院位置的禮賢樓

院書華英

英華女學校
YING WAH GIRLS' SCHOOL

建築年代：1900 年及 1924 年
位置：半山羅便臣道 76 號

01

1844 年，倫敦傳道會（London Missionary Society）理雅各博士將英華學校從馬六甲遷往香港。1846 年，理雅各夫人開辦免費女子學塾，1888 年由二十六歲傳教士牒喜蓮（Helen Davies）接辦，於灣仔道設立寄宿校舍，為英華女學校的前身。

1900 年，英華高等女學堂成立，以中文教學，有學生三十四人，主要為寄宿生，其後區內富裕華人人口增加，學生由傭人接送。1907 年開始徵收學費。女校於 1911 年開辦全港首間華人幼稚園。1920 年至 1906 年間開設師訓班，畢業生資歷與官立漢文師範學校相同。1923 年中學部以英文授課。1927 年首次有學生參加中學會考初級試。1928 年中學部遷入東座。1929 年參加高級考試。1930 年有畢業生入讀香港大學。1940 年結束宿舍制度。1941 年 12 月香港淪陷，外籍教職員被囚禁於赤柱集中營。1945 年復課有學生九十二人，1948 年增至五百餘人，半數以上為小學生。1965 年，倫敦傳道會改屬中華基督教會。1972 年，舊生出任首位華人校長。

著名校友有富商李嘉誠的妻子莊月明和香港首位華人女牧師李清詞。

🗒️ **建築物檔案：**

- 1893 年 倫敦傳道會購入般咸道地段，作為校舍、教士宿舍和醫院用途。
- 1900 年 2 月，樓高兩層的石屋校舍啟用，名為英華高等女學堂（Training Home / Anglo Chinese School for Girls）。

- 1910 年 增建西面校舍，樓上為宿舍，樓下為課室。
- 1920 年 改名為英華女學校，以 1900 年為創校年份。
- 1923 年 開始興建東面校舍，工程受省港大罷工影響而延誤。
- 1928 年 東面校舍竣工，有操場可直達羅便臣道；倫敦會球場側建成幼稚園。
- 1941 年 日軍進駐，作為教授日本語的女子學校。
- 1945 年 10 月 1 日，復課。
- 1950 年 拆卸首兩座校舍，三年後西座落成。
- 1967 年 11 月，東座重建完成，直達羅便臣道，並轉為全中學。
- 2004 年 完成學校改善工程。

01 英華女學校現貌

英華女學校
北立面
Ying Wah Girls' School

法國修道會學校
FRENCH CONVENT SCHOOL

建築年代：1897 年
位置：銅鑼灣禮頓道 140 號

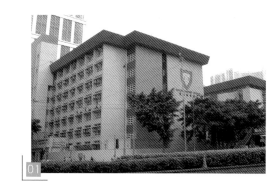

01

聖保祿學校，原為法國書院，俗稱法國嬰堂學校，為香港歷史最久的女校，始創於 1854 年。

1847 年，巴黎外方傳教會的香港監牧、日本代牧奧斯定福嘉主教（Mgr. Forcade）去信法國沙爾德聖保祿女修會（Sisters of St. Paul de Chartres），邀請其親姊妹歐仙修女及三位修女到港傳教。1848 年 9 月 12 日，法國沙爾德修女來港傳教，在灣仔進教圍設立修院和孤兒院，孤兒大多是女嬰。1851 年開辦聖童之家。自 1872 年至 1893 年間，收容了百多名孤兒，其中不少覓得各地人士收養。1854 年開辦學校，但只維持了數年。1876 年 11 月 1 日，以「英法學校」之名重開，其後易名為法國修道會學校，後改名為法國書院，設有法文部和英文部。1927 年加爾瓦略山會院成為法國書院的中文部。1955 年以主保聖保祿之名，改稱聖保祿學校（St.

Paul's Convent School）。1980 年增辦幼稚園。2004 年轉為直資學校。

1970 年代末，有地產商洽購有關地段以興建酒店，遭校友反對，有人捐資購入校址並將校舍整體重建。著名校友有鄧蓮如和陸恭蕙。

建築物檔案：

- 1902 年　港府開闢禮頓山一帶，香港棉花廠（Hong Kong Cotton-spinning, Weaving, and Dyeing Company, Ltd）約建於 1900 年代。
- 1914 年　12 月，沙爾德女修會購入棉花廠，學校隨修會、醫院和孤兒院遷入。
- 1941 年　12 月，日佔香港，學校關閉。
- 1942 年　5 月，日軍迫令法國書院及另外十九所學校復課，以教授日語及愛日教育。
- 1945 年　4 月 4 日，盟軍空襲，破壞了整座會院，炸死了七名修女、不少孤兒和職員。
- 50 年代　重建東北角校舍，部分院址發展為希雲街住宅區。
- 1961 年　聖保祿學校分為小學部及中學部。
- 1981 年　校舍重建完成。
- 1985 年　增建聖保祿幼稚園大樓。

01 經過重建後的法國修道會學校，現稱聖保祿學校現貌

法國修道會學校
西立面
French Convent School

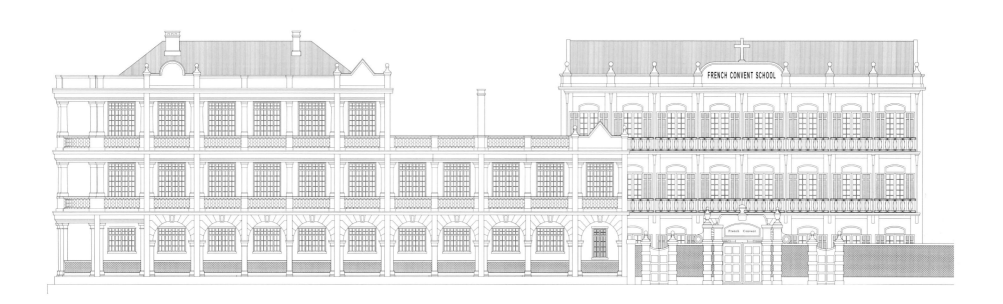

意大利修道會學校
ITALIAN CONVENT SCHOOL

建築年代：1900 年
位置：半山羅便臣道 10 號

01

　　1860 年 4 月 12 日，六位意大利嘉諾撒仁愛女修會修女來港傳教，會友 D' Almada e Castro 先生捐出一間位於堅道的樓宇作為會址，港督寶靈的女兒 Emily Bowring 成為修女 Sister Aloysia。5 月 1 日開辦英文女校、葡文女校和中文學校，統稱意大利嬰堂學校，Sister Aloysia 擔任首任校長，有學生四十人。1861 年 7 月，堅道 36 號修會新會舍落成，十位修女、孤兒、棄嬰和學生遂入居住。1879 年接受港府津貼。1890 年，葡文學校併入英文學校，合稱意大利修道會學校。中文學校改名培貞小學（Pui Ching School），1945 年亦併入意大利修道會學校。1900 年，羅便臣道校舍和寄宿舍啟用時，有學生九百多人。1941 年 12 月，日佔香港，因修會的宗主國意大利與日本為同盟國的關係，學校沒有停課，但每天早會時須唱日本國歌，只能學習日文和中文。1960

年，開辦的學校加上嘉勒撒名稱，易名為嘉勒撒聖心書院（Sacred Heart Canossian College）。

　　嘉諾撒仁愛女修會共創辦七所女子中學，以嘉諾撒聖心書院為首，與拔萃女書院同列為第二最早香港女校，歷史僅次於聖保祿學校（1854 年），前政務司司長陳方安生為校友。其餘六所女子中學包括：1869 年成立的嘉諾撒聖方濟書院、1900 年的嘉諾撒聖瑪利書院、1905 年的嘉諾撒聖心商學書院、1959 年的嘉諾撒書院、1972 年的嘉諾撒聖家書院和 1975 年的嘉諾撒培德書院。另興辦十所小學和一所幼稚園。

　　會舍運作了一百一十五年後，終在 1976 年 2 月被拆卸，重建為嘉諾撒聖心商科書院校舍和新會院，留下操場中的大榕樹作為紀念。

建築物檔案：

- 1900 年　意大利修道會學校 Rose Hill 新校舍落成。
- 1910 年　Dr. A. S. Gomes 捐贈義大利修道會學校鐘樓一座。
- 1937 年　易名為嘉諾撒學校。
- 1960 年　易名為嘉勒撒聖心書院。
- 1981 年　4 月 28 日，嘉勒撒聖心書院遷往薄扶林置富徑 2 號新校舍。
- 1992 年　嘉勒撒聖心書院舊址發展為嘉兆臺、福熙苑和美樂閣。

01 意大利修道會學校位置的嘉兆臺

意大利修道會學校
北立面
Italian Convent School

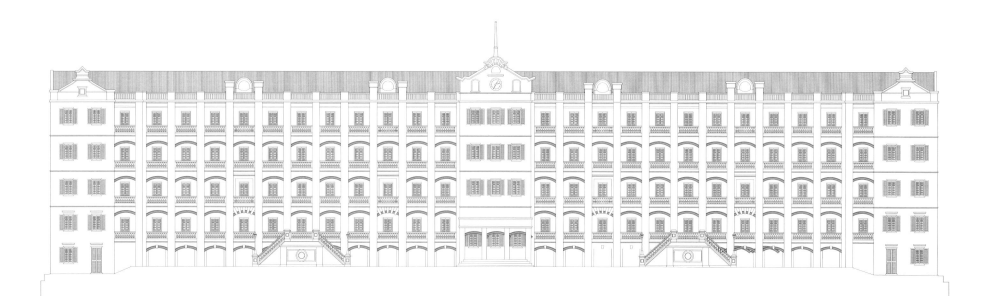

聖嘉勒女書院
ST. CLARE'S GIRLS' SCHOOL

建築年代：1910 年代
位置：西營盤光景台 3-5 號

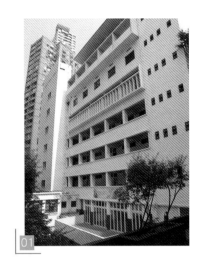

聖嘉勒女書院原址位於光景台。光景台校舍以紅磚和麻石建造，平面呈 L 字形，西半部向前推出半開間，頂層則往後退。

1926 年 11 月 22 日，加拿大天神之后傳教女修會（Missionary Sisters of Our Lady of the Angels）創辦人之一的華籍修女瑪利亞嘉俾額爾（Sr. Gabriel）與三名修女到港傳教，翌年於亞皆老街 3 號開辦光明英文女中學（St. Clare's English School），2 月底遷往太平道 5 號前葡萄牙人居住的小洋樓，開辦一班，約有三十名學生。1930 年 1 月 8 日遷往堅尼地城山市街 9 號，為華人密集社區服務。1932 年遷入光景台，因以英語教學，取得政府補助。1940 年，中國華東地區相繼遭日軍佔領，香港軍事緊急，部分修女應港府命令回國，餘下五名修女加入了醫療輔助隊，學習急救。日治期間，明令不准教授英語，修女應兩位華仁書院學生請求教授英語，其後人數增加。1945 年日本投降，學校有學生一百四十五人。1947 年，Sr. St. Raphael 制定了全港最長校歌，其後由校友葉麗儀為學校灌錄。1957 年，政府撥出摩星嶺道 50 號作興建永久校舍。1959 年遷校時以主保聖嘉勒命名為聖嘉勒女書院，光景台校舍用作聖嘉勒小學和聖嘉勒幼稚園校舍。1969 年開始招收預科班男生。著名校友有王仁曼、梁愛詩和葉麗儀。

由於摩星嶺校舍依山而建，學生須步行一段斜路上學，每遇大雨，山洪匯集，鞋襪盡濕，相信就讀類似設計學校的學生，也有這樣狼狽的遭遇。

學校的班別編排均用一個聖名或天使的名字命名，如中五聖若望理科班（Saint John）、聖路加文理科班（Saint Luke）、聖馬竇文科班（Saint Matthew）和聖馬爾谷文商科班（Saint Mark）等。

建築物檔案：

- 1912 年　飛利女子學校遷入光景台紅磚校舍，其舊校舍成為香港大學聖約翰堂宿舍。
- 1924 年　聖士提反女子學校與飛利女子學校遷入列提頓道新校舍。
- 1932 年　聖嘉勒女書院購入校舍。
- 1941 年　香港淪陷，三名修女看守學校。
- 1959 年　中學部遷往摩星嶺現址。
- 1967 年　重建為聖嘉勒小學校舍。

01 聖嘉勒女書院位置的聖嘉勒小學

聖嘉勒女書院
北立面
St. Clare's Girls' School

聖保羅書院馬丁樓
MARTIN HOUSE OF ST. PAUL'S COLLEGE

建築年代：1919 年
位置：中環上亞厘畢道 1 號

馬丁樓屬新古典主義風格（Neo-Classical Style），但受巴洛克風格（Baroque Style）影響，亦具有裝飾藝術（Art Deco）風味。大樓依山坡而建，樓高三層，分東西兩翼，東翼有一個開間的遊廊，西翼二樓設陽台，南面二樓入口有門廊與上亞厘畢道連繫，屋頂女牆有英式教會風味。

1843 年，英國教會傳道會（又名海外傳道會，Church Missionary Society）史丹頓牧師到港，籌建聖約翰座堂和聖保羅書院。1849 年，校舍啟用，辦學權交予維多利亞教區主任，1900 年改組為培訓華人神職人員的神學院。1909 年，英國教會傳道會取回鐵崗校舍管理權，回復為英文學校，展開擴建。1911 年建成聖保羅教堂，1919 年建成馬丁樓宿舍。宿舍可容納九十名師生居住，寄宿生在校園開辦夜間義學，約有一百人就讀。1940 年，聖公會打算取回鐵崗一帶土地用作神學院，但涉及多幢由史超域家族及公眾捐款所建之建築物業權問題，磋商膠着。二戰期間，校舍遭到嚴重破壞。1945 年，書院被安排與聖保羅女書院合併，成為聖保羅男女中學，在麥當奴道校舍上課，但校友爭取復校。1950 年，復校紛爭解決，聖公會以香港大學聖約翰舍堂之用地交換鐵崗校舍業權。

聖公會接管了聖保羅校舍後，馬丁樓用作教堂禮賓樓（Church Guest House），曾有多位著名傳教士入住。1948 年，亞歐混血兒韓素音到港行醫，入住馬丁樓，1952 年出版自傳小說《A Many-Splendoured Thing》，1955 年二十世紀霍氏公司將小說改編成電影《生死戀》（Love Is A Many Splendoured Thing），故事背景為 1949 年至 1950 年的香港，講述韓素音醫生在香港與美國籍記者馬克一段礙於家庭背景和社會壓力而無法開花結果的感情，馬克更在採訪韓戰時死去。男女主角為威廉荷頓（William Holden）和珍妮佛鐘斯（Jennifer Jones）。影片在香港取景，包括香港仔漁港、淺水灣、維多利亞港和干德道莫干生大宅等，呈現不少當代建築。

 建築物檔案：

- 1919 年　聖保羅書院宿舍馬丁樓落成。
- 1950 年　聖公會接管馬丁樓，其後改作教堂禮賓樓。
- 1955 年　西面增建了愛福樓（Alford House）。
- 1962 年　西翼拆卸，重建成萊利樓（Rodley House）。

01 現作教堂禮賓樓的馬丁樓

聖保羅書院馬丁樓
南立面
Martin House of St. Paul's College

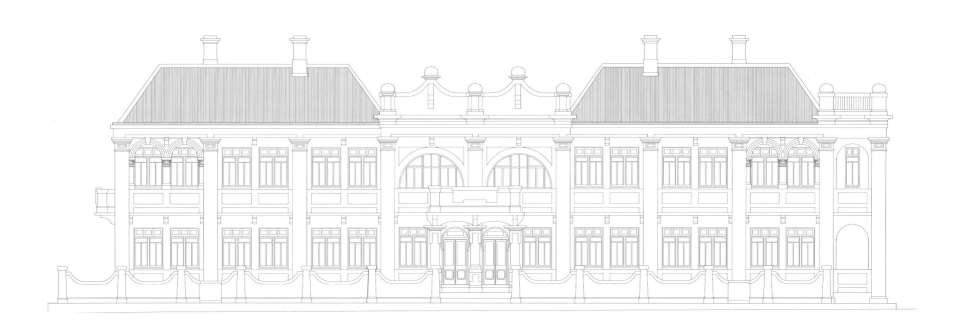

拔萃女書院
DIOCESAN GIRLS' SCHOOL

建築年代：1913 年
位置：油麻地佐敦道 1 號

01

書院是聖公會第一所聖公會女子學校。1860 年，施美夫會督夫人（Lady L. Smith）於般咸道與東邊街交界建立 Diocesan Native Female Training School。1866 年改為 Diocesan Female School。1869 年改為 Diocesan Home and Orphanage，學童不論國籍性別，學生多為外籍兒童和混血兒，均為寄宿生。1878 年，接受港府補助。1891 年易名拔萃書室（Diocesan School and Orphanage）。1892 年，女生轉往薄扶林道飛利女校（Fairlea Girls' School），成為 Diocesan Girls' School and Orphanage，拔萃書室改為男校，即拔萃男書院前身。1899 年，女校遷往對面第三街玫瑰村（Rose Villa），改名 Diocesan School For Girls。1913 年，遷往現址，改名拔萃女書院，開始有華人入讀。1972 年取消寄宿制度。2005 年轉為直資學校。

香港大學早期只收男生，1917 年拔萃女書院女生報讀遭到拒絕。1921 年，何東爵士女兒何艾齡（Irene Cheng）於女校畢業，成為首位入讀香港大學一年級的女生，三年後成為香港大學首位女畢業生。何艾齡於二戰期間擔任香港中國戰時兒童保育會理事和香港兒童保育院首任院長，向兒童灌輸抗日意識，並邀請何香凝、宋慶齡、宋美齡、何世禮等名人演說。2007 年以一百零二歲高齡在美國加州逝世。其他著名校友有鄭汝樺、霍羅兆貞、黃錢其濂、廖秀冬、社會福利署第一位失明社工程文輝等。

建築物檔案：

- 1913 年　主樓和希臘神廟涼亭啟用。

- 1940 年　增建左翼科學樓（Gibbs Block）。
- 1941 年　用作日憲兵隊總部，設備和檔案被搶劫。
- 1945 年　拔萃男書院因被徵用為軍事醫院，暫在女校上課。
- 1946 年　涼亭拆卸，增建寄宿舍及兩間活動室（Nissen Huts）。
- 1948 年　小學校舍落成。
- 1950 年　增建右翼家政樓（Hurrell Wing）。
- 1957 年　主樓拆卸，兩年後建成中學部主樓（Symons Wing）和運動館。
- 1965 年　拆卸 Nissen Huts，建成泳池。
- 1975 年　小學校舍重建。
- 1993-2005 年　增建三座大樓。
- 2009 年　4 月，校園重建，保留最新一座大樓，暫以青山道原德貞女子中學校舍上課。

01 拔萃女書院（攝於 2005 年）

拔萃女書院
南立面
Diocesan Girls' School

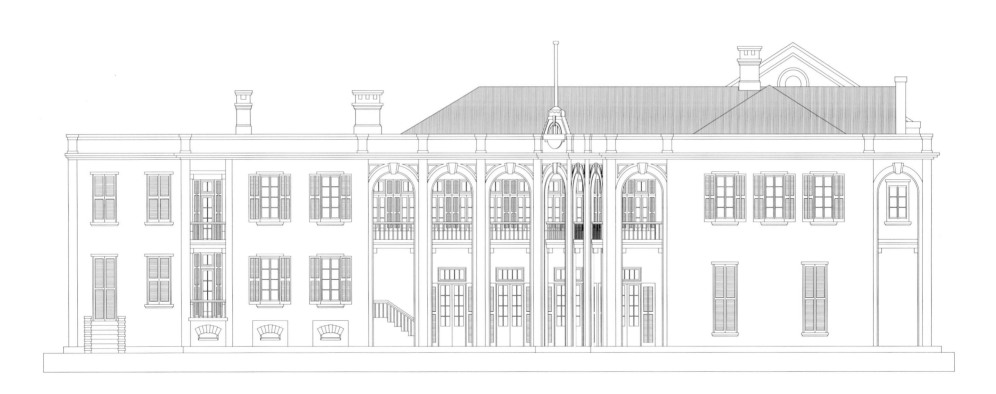

九龍英童學校
KOWLOON BRITISH SCHOOL

建築年代：1902 年
位置：尖沙咀彌敦道 136 號

九龍英童學校是香港現存最古老的英童學校建築，由巴馬丹拿建築師（Palmer & Turner）設計，為典型維多利亞時代的紅磚建築，尖拱門窗、扶壁和雉堞體現歌德復興和都鐸風格，上層遊廊採用肩形拱，在香港非常罕見。校舍中央設有禮堂，北翼為課室，南翼為教員室，樓上為校長室。

學校原稱九龍書院（Kowloon College），1894年創校，以配合當時尖沙咀外籍人士住宅區的發展需要。學校於 1947 年開始招收所有國籍學生，1948 年改名為英皇佐治五世學校（King George V School）。

何東捐錢建校，原意讓不同種族學童入讀，但校舍落成後卻遭到英商和官員的反對，要求改為英童學校，以免不同種族兒童在一起學習產生的不良道德效果，令到英童成不了紳士，何東最終無奈地接受。

 建築物檔案：

- 1900 年　7 月 20 日，港督卜力為校舍奠基，由何東爵士捐建。
- 1902 年　4 月 19 日，校舍啟用，改名為九龍英童學校。
- 1923 年　成為唯一一間為歐籍學生而設的中學，改名為中央英童學校（The Central British School）。
- 1918 年　擴建後座。
- 1936 年　9 月 14 日，學校遷往天光道新校舍。
- 1938 年　英軍租用作軍營，後座租予社區團體使用。
- 1941 年　12 月，受到日軍嚴重破壞。
- 1945 年　修復後歸衛生署管理。
- 1947 年　成為社會福利會兒童保健中心。
- 1957 年　改為尖沙咀街坊福利會社區中心。
- 1991 年　7 月 19 日，列為香港法定古蹟。
- 1992 年　復修後成為古物古蹟辦事處辦公室及文物資源中心。

01 用作古物古蹟辦事處辦公室的九龍英童學校現貌

九龍英童學校
東立面
Kowloon British School

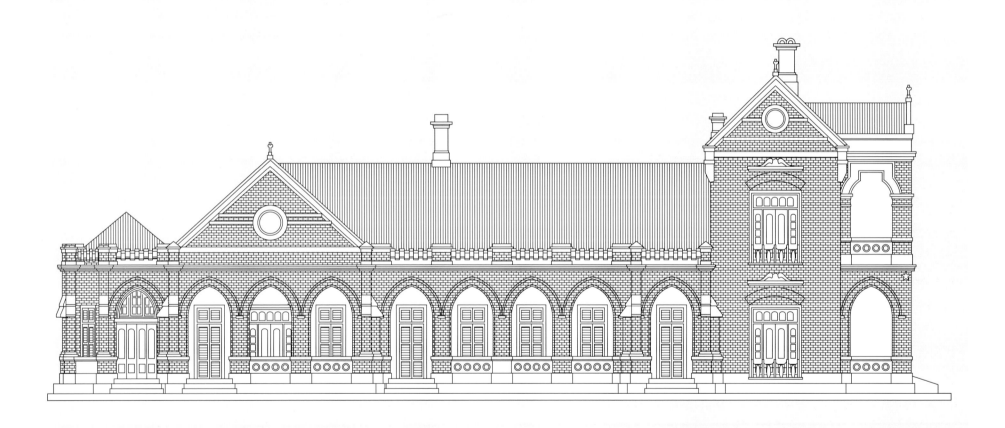

山頂英童學校
PEAK BRITISH SCHOOL

建築年代：1915 年
位置：山頂歌賦山里 7 號

山頂英童學校校舍是山頂區最早的一間校舍，又是現存最具歷史且仍在運作的消防局建築物，位於尖沙咀的九龍消防局則建於 1920 年，但已停用。山頂英童學校由當時工務局負責興建，屬愛德華時代工藝美術風格（Art and Crafts Architectural Style）建築，平面呈 V 字蝴蝶形，着重採光，以紅磚砌出呈放射性線條的半圓形大門和牛眼窗作為主要裝飾，配以中式瓦頂。同類建築見於中環前牛奶公司倉庫（Dairy farm Depot）和北角油街前皇家遊艇會（Royal Hong Kong Yacht Club）。

早於 1900 年左右，時任港督卜力爵士建議開辦英童學校，1902 年九龍英童學校成立後，1914 年則開始籌辦山頂英童學校，以應付日益增加的山頂區歐籍人口。由於港府於 1904 年定立《保留山頂住宅區條例》，禁止華人居住太平山山頂，故山上沒有華人就讀的學校，此法例在 1947 年才被取消。山頂英童學校開校時學生三十九名。1947 年有一百五十八名。1953 年就往現址。1979 年由英基學校協會接辦，現稱山頂小學。

1914 年，富商何東要求送子女到山頂學校就讀，接受正規教育，遭到校方拒絕，理由為若然有歐亞混血兒入讀，學校將沒法成功運作。經過一輪爭辯，何東獲得港府支持，最後其子女還是入讀了皇仁書院和拔萃女書院，每天過着從山頂坐轎下山和乘渡船過海上學的勞碌生活。

 建築物檔案：

- 1914 年　港府籌建山頂區首間英童學校。
- 1915 年　9 月，山頂英童學校啟用。
- 1936 年　遊廊改為班房。
- 1953 年　遷往賓吉道 20 號現址。
- 1966 年　空置。
- 1967 年　改作山頂消防局。

01 用作山頂消防局的山頂英童學校現貌

山頂英童學校
北立面
Peak British School

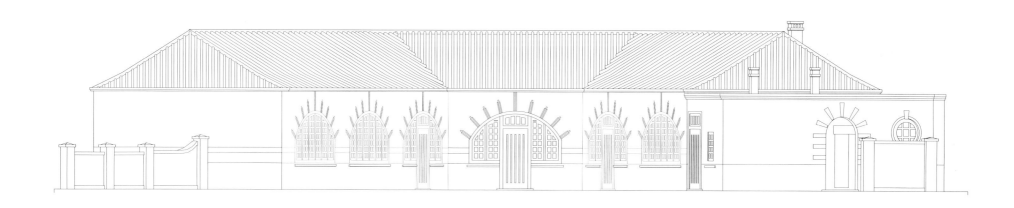

第二章
特色教堂

1911 年，香港基督教有九大公會，包括倫敦會、美華會（公理堂）、巴陵會（信義會）、巴冕會（禮賢會）、浸信會、安立間會（聖公會）、巴色會（崇真會）、美以美會及惠師禮會（循道會）。巴陵會和美以美會其後遷往廣州。

香港早期的佈道所多為柱廊式建築，到了第二階段建築發展時期，開始興建富有古典特色的教堂，如禮賢會堂和中華公理會堂等。聖公會在尖沙咀西人住宅區成立聖安德烈堂；天主教除聖母無原罪教堂、聖約瑟堂外，亦於西營盤設立聖安東尼堂，在尖沙咀建玫瑰堂。義大利嘉諾撒仁愛女修會修建了聖心教堂；早於 1847 年來港的巴黎外方傳教會購入了炮台里的莊士敦樓，重建成富有文藝復興式的法國外方傳教會大樓。

此外，猶太族群在羅便臣道興建了猶太教莉亞堂；回教徒重修了些利街的清真寺；錫克教徒在皇后大道東現址建立錫克教堂，各具宗教特色。邊緣教派基督科學教會於半山建立了古典的文藝復興式教堂，可見香港的宗教自由程度。由於天主教和聖公會重視教堂，故教堂建築物得以保留；基督教新教派的自立自治自養的態度，亦使不少特色教堂被重建發展。

巴黎外方傳教會大樓
FRANCE MISSION BUILDING

建築年代：1915 年
位置：中環炮台里 1 號

　　巴黎外方傳教會大樓由李柯倫治建築師行設計，屬於新古典風格，以花崗石和紅磚蓋成，樓高三層，附有地窖及角樓，北面設有一座圓頂的小教堂。

　　巴黎外方傳教會是最早來港傳教的法國教會，早於 1847 年科嘉主教（Théodore Augustin Forcade）出任香港臨時代監牧時，邀請法國沙爾德聖保祿女修會（Sisters of Saints Paul of Chartres）來港宣教。1875 年，傳教會於薄扶林 139 號建成伯大尼修院（Manison De Bethanne or Bethanie Monastery），作為國內傳教會士的休養所。1884 年購入附近的太古樓作印書館。1894 年購入杜格拉斯堡並改建為納匝肋印書館（Nazareth Press）和修道院，其後發展為露德聖母堂區。1949 年，內地禁教，以國內傳教為主要目的之巴黎外方傳教會開始淡出香港，售出物業。1954 年，納匝肋印書館售予香港大學作為大學

堂男生宿舍。1969 年，露德聖母堂區交由香港教區管理。1974 年，傳教會遷出伯大尼修院。

　　巴黎外方傳教會大樓紀錄了其教會一百多年來在香港和中國內地的宣教歷程。大樓其後改作教育司署、新聞處、高等法院和終審法院，為香港最高司法機關終審法院的標誌。

建築物檔案：

* 1840 年　英國商務監督莊士敦在炮台里興建莊士敦樓。
* 1915 年　巴黎外方傳教會購入並重建莊士敦樓。
* 1917 年　3 月，重建完成，啟用作行政中心，名為巴黎外方傳教會大樓。
* 1941 年　12 月，被日軍佔用為日本憲兵總部。
* 1945 年　8 月，香港重光，輔政司詹遜曾於該大樓成立臨時政府總部。
* 1953 年　政府購入大樓作教育司署總部。
* 1965 年　改作維多利亞地方法院。
* 1980 年　大樓為最高法院使用。
* 1983 年　改作香港政府新聞處辦公室。
* 1987 年　重修後歸政府新聞處。
* 1989 年　列為香港法定古蹟。
* 1997 年　7 月 1 日，改作終審法院。

01 用作終審法院的巴黎外方傳教會大樓現貌

巴黎外方傳教會大樓
東北立面
France Mission Building

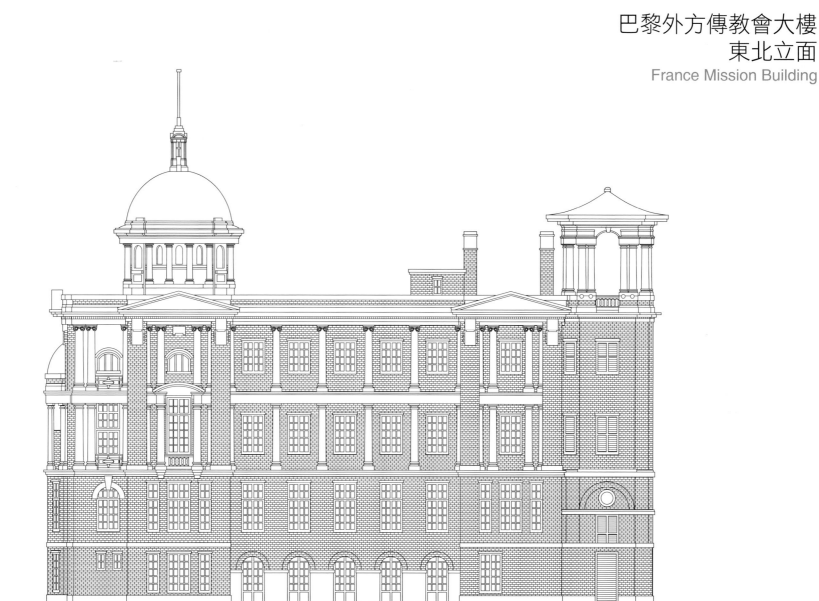

聖心教堂
SACRED HEART CHAPEL

建築年代：1907 年
位置：中環堅道 36 號

聖心教堂是現存嘉諾撒仁愛修會最具歷史的建築物和教堂，是香港唯一一座雙塔式意大利文藝復興與古典風格建築的混合建築，標誌着該會自 1860 年來港至今一百五十年間傳教、教育、醫療和慈善事業的歷程和貢獻。文藝復興式的裝飾見於托架、牛眼窗、拱廊、柱式和彩色玻璃等，柱式多樣，包括科林斯柱式（Corinthian Order）、愛奧尼亞柱式（Ionic Order）和塔斯卡尼柱式（Tuscan Order）；堂內原有左、中、右三個木祭壇，地面鋪瓷磚，1937 年重修時，改用雲石材料，淡綠色的外牆換上淡黃色並沿用至今；1960 年代依規定只設中央祭壇，圓拱頂天花則於1989 年以金字頂代替。教堂下層用作嘉勒撒青年中心（Canossian Youth Centre），供修女和學校學會聚會使用。

1860 年 4 月 12 日，六位意大利嘉諾撒仁愛女修會（Canossian Daughters of Charity）修女來港傳教，是香港最早來港的意大利女修會。會友D'Almada e Castro 先生捐出一間位於堅道的樓宇作為嘉勒撒女修院（St Mary Canossian Convent）會址和小教堂。港督寶靈的女兒 Emily Bowring 追隨修會成為修女，教名為 Sister Aloysia，5 月開始辦學，日後成為主要的辦學和福利團體，Sister Aloysia 亦於 1870 年染疾去世。1861 年 7 月，堅道 36 號修會新會舍落成。1929 年開辦嘉諾撒醫院（Canossa Hospital）。

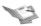 **建築物檔案：**

- 1907 年　10 月 24 日，聖心教堂建成祝聖。
- 1937 年　第一次重修。
- 1941 年　12 月，聖心教堂樓頂遭受日軍炮火嚴重破壞。因日本與意大利為盟國關係，修會物業沒有被日軍佔用和破壞，但學校關閉。
- 60 年代　按新頒佈禮拜儀式規例重修。
- 70 年代　第三次作重修。
- 1989 年　第四次重修。

01 聖心教堂現貌

聖心教堂
西立面
Sacred Heart Chapel

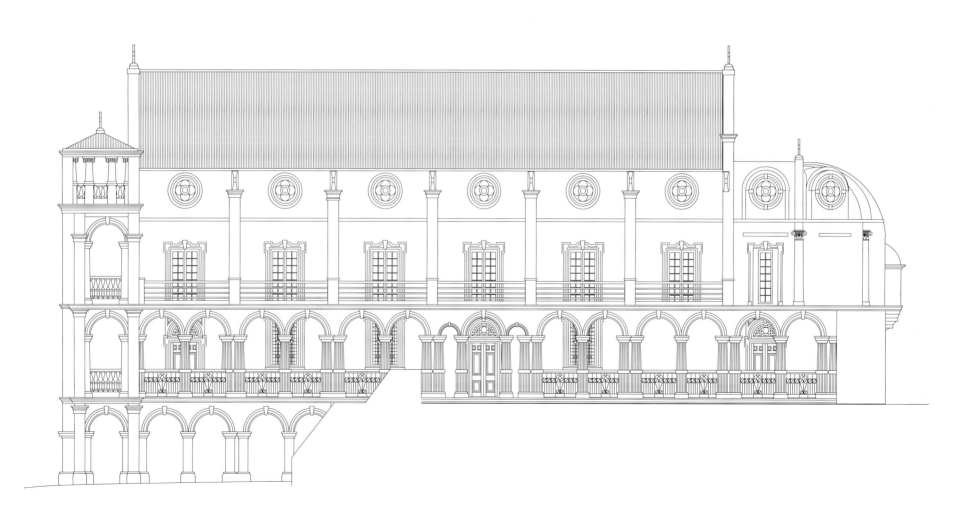

加爾瓦略山會院
LE CALVAIRE

建築年代：1907 年
位置：跑馬地黃泥涌道

01

　　加爾瓦略山會院是跑馬地區歷史最悠久的建築，年代僅次於區內墳場的教堂或大門。1848 年，法國沙爾德女修會來港傳教，設立修院和孤兒院。1851 年開辦聖童之家，其後發展為加爾瓦略山會院，發揮教育和福利功能。

　　會院由李柯倫治建築師行設計，屬歌德復興式建築，混有多種風格。會院平面呈 T 字形，樓高四層，底層為圓拱遊廊，二樓和三樓由歌德式尖拱貫通，以具有新藝術派風格（Art Nouveau）的鐵欄廊道分隔樓層，柱間有一條條紅色的磚帶，是維多利亞時代的結構彩繪（Constructive Polychromic Brickwork）建築特色，只有合一堂和牛奶公司倉庫有類似的結構彩繪。頂層圍牆為都鐸式堡壘矢碟，綴有歌德式四葉飾，頂層向內退，並以四坡的紅瓦頂覆蓋。左、中、右三段牆面開有歌德式的雙拱尖窗、扶壁和小

尖塔。會院內部裝修主要為古典復興風格（Classical Revival），見於托架、遊廊、柱列和三角楣飾等。鐵欄具有新藝術派風格；壁爐設計則受工藝美術派（Arts & Crafts）影響。

 建築物檔案：

- 1902 年　沙爾德聖保祿女修會獲政府撥地，興建加爾瓦略山會院。
- 1908 年　1 月 6 日，會院落成，由港督盧吉主持開幕，師多敏主教（Bishop Pozzoni）祝聖，用作醫院和收容婦孺的庇護所。
- 1914 年　醫院遷往銅鑼灣修會新址。
- 1927 年　改為法國書院中文部。

- 1941 年　12 月，日佔香港，被日軍用作警察局、監獄和死刑室。
- 1946 年　停辦孤兒院，只作小學校舍。
- 1960 年　改名為聖保祿天主教小學（St. Paul's Primary Catholic School）並轉為津貼學校，旁邊開辦聖保祿中學（St. Paul's Secondary School）。

01 用作聖保祿天主教小學的加爾瓦略山會院現貌

加爾瓦略山會院
西立面
Le Calvaire

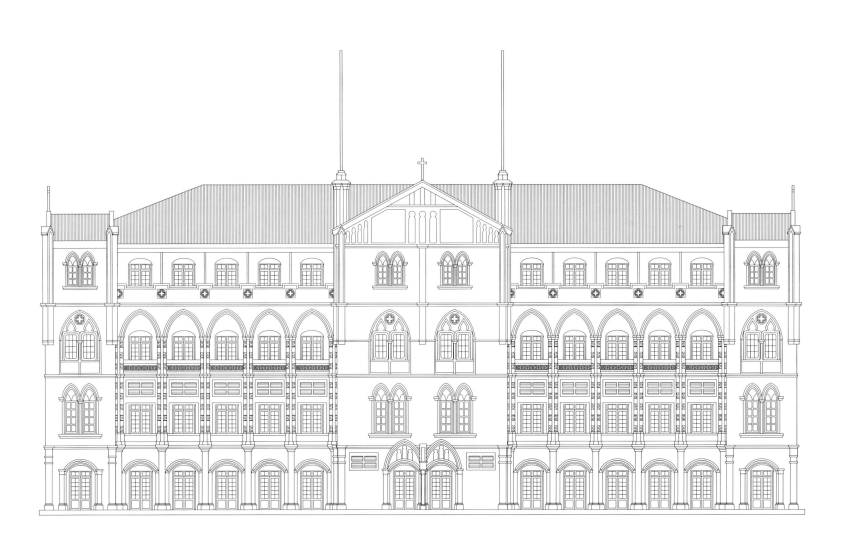

中華公理會堂
CHINA CONGREGATIONAL CHURCH

建築年代：1901 年
位置：上環必列啫士街 68 號

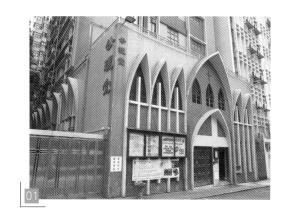

01

1829 年，美部會（American Board of Commissioners for Foreign Missions）遣裨治文牧師來粵，是美國第一個來華的差會。1883 年，再遣喜嘉理牧師到港，得溫清溪等人幫助，在現今必列者士街 2 號創立福音堂和義學，日間教授漢文，夜間教授英文，其後義學因兼顧困難而停辦；孫中山先生就讀中央書院時，曾於福音堂三樓居住，受喜嘉理牧師影響，6 月以孫日新名義受洗成為公理堂教友，與浸者還有國民黨黨旗設計者、革命殉道第一人陸皓東。1918 年，公理會、長老會和倫敦會加入五大宗派在粵聯合成為的「中華基督教會」，以響應華人教會合一運動。1952 年因與廣東協會無法聯繫，遂改組稱為「中華基督教會香港區會」。

會堂是中華基督教會公理會第一座會堂，具古典復興風格，頂部則建有歌德式的八角形小塔。公理會是香港七大最具歷史之主流教會之一，亦是國父孫中山先生受洗的基督教會，對孫中山先生的思維理念和信仰成長有極重要的影響。

截至 2003 年，中華基督教會香港區會在港澳共設有六十多個堂會，教友約三萬人，轄下有二十七所中學、三十所小學及三所幼稚園，教師約二千五百人，學生人數約四萬七千人。

建築物檔案：

- 1898 年　喜嘉理牧師（Rev. Charters Robert Hager）等人購得樓梯街 2294 地段，即必列啫士街現址建堂。
- 1901 年　教堂落成，取名美華自理會。
- 1909 年　停辦義學，轉辦美華女校，後改名公理女校。
- 1912 年　向美部會購回業權，自立為中華公理會堂。
- 1918 年　易名中華基督教會公理堂。
- 1938 年　停辦公理女校，借出校舍予逃避日軍的廣州美華中學。
- 1951 年　開辦公理堂幼稚園。
- 1955 年　增辦公理堂小學，1982 年停辦。
- 1970 年　會堂重建。
- 1971 年　公理堂大廈暨教會落成，會堂改稱中華基督教會公理堂必列啫士街堂，或簡稱必列啫士街堂。

01 第二代的中華公理會堂

中華公理會堂
東立面
China Congregational Church

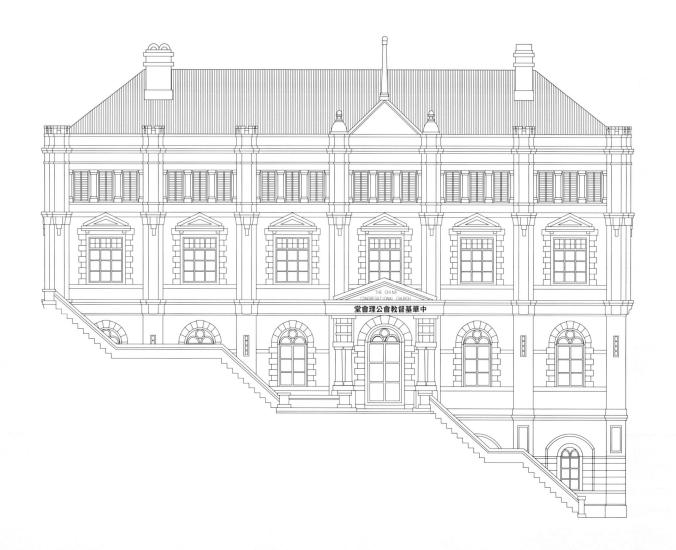

THE CHINA
CONGREGATIONAL CHURCH
中華基督教公會公理會堂

禮賢會堂
CHINESE RHENISH CHURCH

建築年代：1914 年
位置：西營盤般咸道 86A

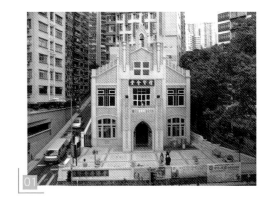

01

　　禮賢會堂為香港現存最早具有德國佈道背景的華人教堂。1847 年，來自德國巴勉會（禮賢會）、巴色會（崇真會）、巴陵會（信義會）「三巴」差會牧師，應郭士立請求來華傳道，巴勉會在港只設牧師駐足住所。1899 年，母會購買般咸道 82 號兩座樓房，作為牧師駐足處和療養所。禮賢會在 1918 年一戰結束後，組織傳道小組，在永安公司、先施公司、中華基督教女青年會及那打素醫院內佈道。在 1920 年代中國教會自立運動中自立，並成為香港中華基督教會成員。1941 年，香港淪陷後，因德國與日本為同盟國，禮賢會未受迫害，如常舉行崇拜。1951 年香港區會在香港政府註冊成為法團，與內地傳教事工分道揚鑣。現有十八個香港堂會，會友約一萬三千人，並開辦了兩所中學和多所幼稚園。

　　禮賢會堂屬現代折衷主義（Modern Eclectic）建築風格，帶歌德式色彩，正門入口設有門廊和陽台，頂部山牆開有圓拱並排有小鐘，兩旁各有一支燭台點綴，牆面飾有歌德式尖拱和四葉飾，彩色玻璃窗架由十字架組成。會堂內分兩層，上層為教堂，下層為班房、活動室和辦事處。

　　禮賢會堂見證着香港七大主流正統教會之一巴勉會在港百年傳教和教育事工發展的歷程。

 建築物檔案：

- 1912 年　教會購地興建教堂。
- 1914 年　7 月，教堂落成。
- 1914 年　8 月 1 日，舉行奉獻禮，翌日因德國對英宣戰而停閉，被港府以德國敵產理由被沒收，改由英國牧師管理。
- 1921 年　第一次修葺。
- 1922 年　港政府將旁邊的德牧宿舍租作英華書院，其後有意拍賣宿舍，鬧出書院「奪產」的誤會。
- 1923 年　香港大學學生定期在聖堂進行聚會。
- 1928 年　教堂獲交還，英華書院遷出，牧師樓改作幼稚園。
- 1941 年　後座校舍竣工。
- 1955 年　1 月，德國母會將業權交予香港區會。
- 1979 年　在會堂背後加建四層高的中座。
- 2009 年　第六次重修，回復早期牆面裝飾。

01 禮賢會堂現貌

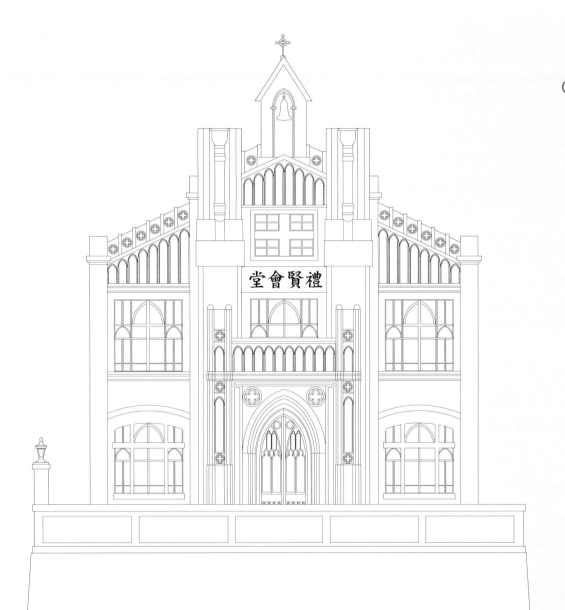

堂會賢禮

基督科學教會香港第一分會
THE FIRST CHURCH OF CHRIST SCIENTIST, HONG KONG

建築年代：1911 年
位置：中環麥當勞道 31 號

　　會堂是香港乃至全中國唯一基督教科學派（The Church of Christ Scientist）的教堂，教堂平面為長方形，磚石建築，為古典文藝復興的三段式設計，屋頂四角和頂端飾有羽翼書卷雕刻，最大的特色是沒有十字架。早於 1905 年，基督科學教會在泄蘭街一間小屋舉行聚會。1913 年獲美國波士頓總會承認，成為香港及亞洲的第一分會，當時約有三十多名會員，大多是短期過境的訪客。1961 年開始在講道時提供中文翻譯。科學教派在往後二十年間世界上發展迅速。

　　基督教科學派由瑪麗・貝可・艾迪於 1879 年創立，主要教義來自她的著作《科學與健康暨解經之鑰》（Science and Health with Key to Scriptures），並非以「聖經」為唯一真理依據。教徒深信透過信仰、祈禱和領悟上帝及基督與人之間的關係來治好疾病，故不會找醫生診治，被主流教會視為邊緣教派。

 建築物檔案：

* 1911 年　會堂落成。
* 1941 年　教會紀錄和圖書被日軍摧毀，會友被囚於赤柱集中營，會堂用作馬廄。
* 1945 年　戰後重修。
* 1956 年　在出口興建兩層高的翼樓，開辦主日學校。
* 1995 年　衛奕信勳爵信託撥款十五萬元修葺教堂山牆和屋頂。
* 1999 年　再獲撥款五十三萬元，翻新教堂室外範圍及電線。

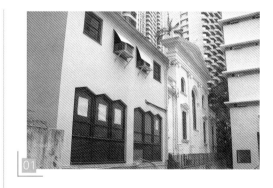

01 基督科學教會香港第一分會現貌

基督科學教會香港第一分會
北立面

The First Church of Christ Scientist, Hong Kong

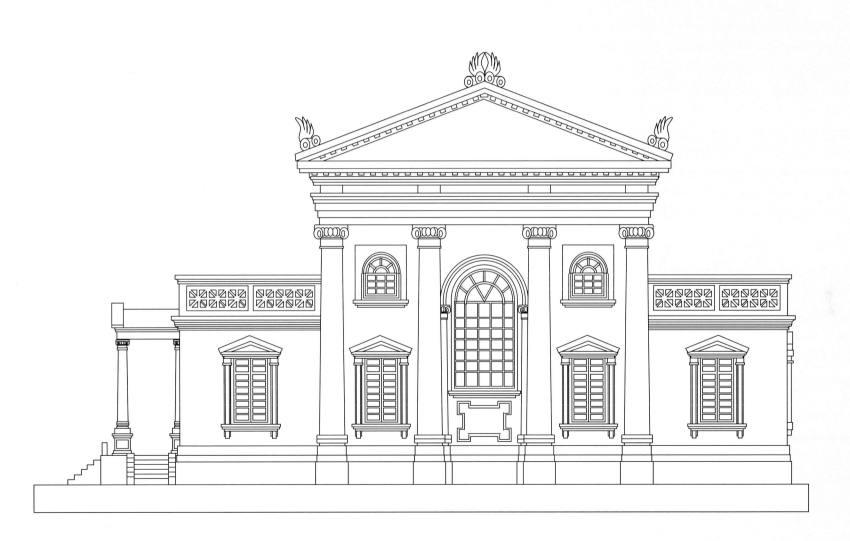

猶太教莉亞堂
OHEL LEAH SYNAGOGUE

建築年代：1901 年
位置：半山羅便臣道 70 號

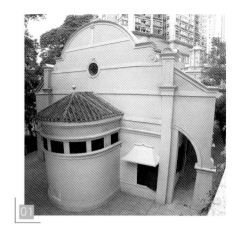

01

　　教堂由李柯倫治建築師行設計，揉合古典、巴洛克和意大利文藝復興風格，富有早期基督教拜占庭時代中東一帶聖殿風味。主要以紅磚建成，配以白色帶線，營造結構彩繪效果，但牆體被米黃色的漆油覆蓋。巴洛克式的尖塔取代了原先的錐形尖塔，斜棚入口由帕拉第奧式（Palladian Style）的圓拱門廊替代。教堂為東西走向，平面和立面均按「黃金比律」1:1.6 分割，而平面是立面的兩倍，充滿古希臘和文藝復興時代的建築智慧。教堂外表沒有代表猶太教的裝飾，但內部卻修裝修得富麗堂皇，充滿猶太教色彩，教堂分為大堂男席和陽台的婦孺坐席，末端壁龕放有經卷。俱樂部為中央主樓配東西兩翼的單層紅磚白線、弧形山牆建築，具有結構彩繪特色。第二代會所於 1994 年拆卸，其後設於在位置建成的雍景台會所平臺內。

　　1844 年，首名有紀錄到港的猶太人 Samuel H. Cohen 來自澳洲雪梨，其後猶太人日漸增加。1855 年，於跑馬地建立猶太教墳場。1870 年代在荷李活道 32-50 號嘉咸街交界設立猶太教堂。1904 年至 1907 年間，時任港督彌敦亦是香港唯一一位猶太籍港督。猶太教莉亞堂是香港唯一一座猶太教堂，反映香港猶太社群生活。

建築物檔案：

- 1901 年　銀行家沙宣（Sir Victor Sassoon）爵士及其兄弟，為紀念母親莉亞（Ohel Leah Elias Sassoon）女士，興建猶太教莉亞堂。
- 1902 年　4 月 8 日，教堂落成。

- 1907 年　前面翼樓以拱頂塔樓替代原先的錐形尖塔，圓拱門廊取代單坡斜棚入口。嘉多利爵士捐建猶僑體育俱樂部（Jewish Recreation Club）。
- 1941 年　12 月，教堂遭受炮火輕微破壞，俱樂部徹底損毀。
- 1949 年　新俱樂部歷兩年建成。
- 60 年代　屋頂維修，加上瀝青防漏。
- 1998 年　教堂重修，獲得聯合國教科文組織亞太區「2000 年文物古蹟保護獎優異項目獎」。

01 猶太教莉亞堂現貌

猶太教莉亞堂
北立面
Ohel Leah Synagogue

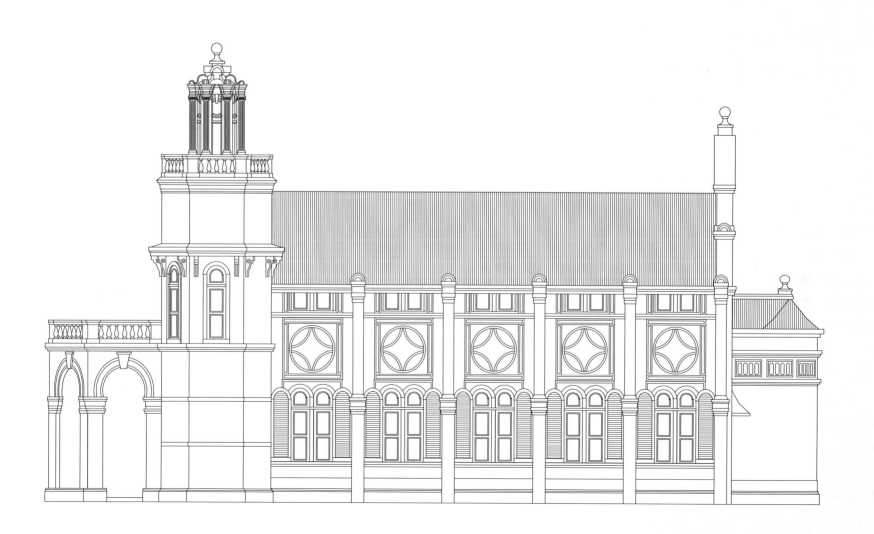

聖安德烈堂
ST. ANDREW'S CHURCH

建築年代：1905-1956 年
位置：尖沙咀彌敦道 138 號

聖安德烈堂是香港聖公會在九龍設立的第一間英人教堂，見證了當時尖沙咀為歐洲人住宅區的發展。

1899 年 4 月，英國聖公會在九龍成立英語牧區，最初租用尖沙咀海員俱樂部進行崇拜，由聖約翰座堂牧師主理，後於現址奠基石處興建木教堂傳道。

建築群由李柯倫治建築師行設計，為維多利亞歌德式風格建築，以紅磚和麻石等建成。教堂平面呈拉丁十字形，正面分左右入口，塔樓建於左側，為其獨有的佈局。牆面上的尖拱石楞櫺窗，層層遞進的扶壁、與原來建有細長尖塔的鐘樓，強調了歌德式教堂向上拔起的意義，予人與上帝連通的感覺。而十字花飾、彩玻璃窗、象徵三位一體的三葉玫瑰圓窗和三葉飾，均為歌德式建築的主要元素。

牧師住宅有尖拱券組成的遊廊，入口上有貝殼花紋半圓形山花，背後紅屋為工人宿舍。

教堂左側的禮堂，入口開有由尖拱券組成的門廊，牆面開有象徵三位一體拱尖拱石楞櫺窗組合，屋頂則為金字頂，背後山坡上亦建有工人宿舍。

 建築物檔案：

- 1904 年　遮打爵士捐助三萬五千港元興建教堂。12 月 13 日奠基。
- 1905 年　教堂落成。
- 1906 年　10 月 10 日，祝聖啟用。
- 1909 年　牧師住宅（Vicarage）落成。
- 1910 年　女傭宿舍和管理員宿舍落成，位於後山。
- 1913 年　禮堂落成。
- 30 年代　教堂後山開挖防空洞。
- 1941 年　日本侵佔香港，主任牧師被囚，教堂用作日本神道教神社，牧師住宅用作神舍住持和特務住處。
- 1956 年　設立入口石門。
- 1977 年　拆卸禮堂。
- 1978 年　建成聖安德烈基督教中心，牧師住宅改作公務用途。
- 2006 年　獲得聯合國教育科技及文化組織「亞太地區文化遺產保護獎優秀獎」。

01 聖安德烈堂及聖安德烈基督教中心現貌

聖安德烈堂
西立面
St. Andrew's Church

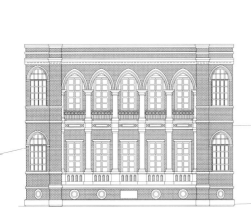

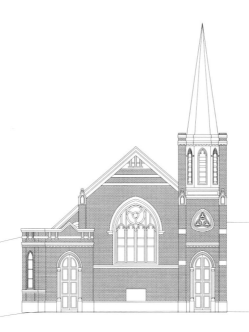

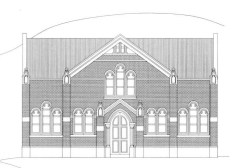

玫瑰堂
ROSARY CHURCH

建築年代：1905 年
位置：尖沙咀漆咸道南 125 號

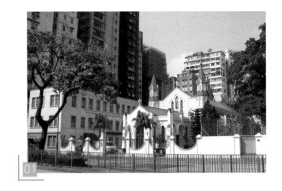

玫瑰堂是九龍區第一座正式天主教堂和母堂，是九龍最古老的教堂。1900 年，英軍駐紮九龍尖沙咀，當中的天主教徒借用嘉勒撒女修院的厄瑪塢（Emmaus）房子舉行彌撒，為玫瑰堂之始。1927 年接納華人信徒聚會。1949 年 1 月 25 日升格為堂區。現時主要為華人聚會的教堂。

教堂屬歌德復興式建築，牆面設有尖拱門窗和層層向上提升的扶壁柱，屋頂呈希臘十字形，是全港唯一一間建有三座高塔的教堂，天主教以「教會是耶穌的身體」，教堂為教會的神聖體現，佈局着重十字和對稱，玫瑰堂的不對稱則很少見。教堂的歌德式原素有尖拱、扶壁、尖拱窗、彩繪玻璃窗和小尖塔等。堂內聖母像旁原有聖加大納和聖道明跪像，祭臺上方的十五個圓框，繪畫玫瑰經默想主題。神父樓仿歌德式，高兩層，設有地牢，面闊三間，縱深五間，後部增闊一間。外牆開尖拱門窗，下層向街設有遊廊，頂部置有三角山牆。

 建築物檔案：

- 1903 年　嘉勒撒女修院讓出土地，高安多尼醫生（Dr. Anthony Simplicio Gomes）夫婦資助興建玫瑰堂。
- 1904 年　12 月 4 日，進行奠基祝聖。
- 1905 年　5 月 8 日，為龐貝聖母瞻禮日，教堂落成祝聖，高安多尼醫生夫婦意願將教堂獻給龐貝聖母，着重推廣唸誦玫瑰經，故名玫瑰堂。
- 1913 年　加建兩側及祭衣房，後來加設露德聖母岩和塔頂銅鐘。
- 1941 年　12 月，日佔香港，意大利與日本結盟，教堂因意籍神父而免受日軍破壞，如常進行彌撒。
- 50 年代　加建門廊，神父樓重建為公教進行社和神父宿舍。
- 60 年代　按新頒佈的禮拜儀式規例，移去附在左面柱子上的講道亭，裝置聖洗池。
- 1970 年　重修。
- 1990 年　重修。
- 2003 年　翻新。

01 玫瑰堂、公教進行社和神父宿舍現貌

玫瑰堂
東立面
Rosary Church

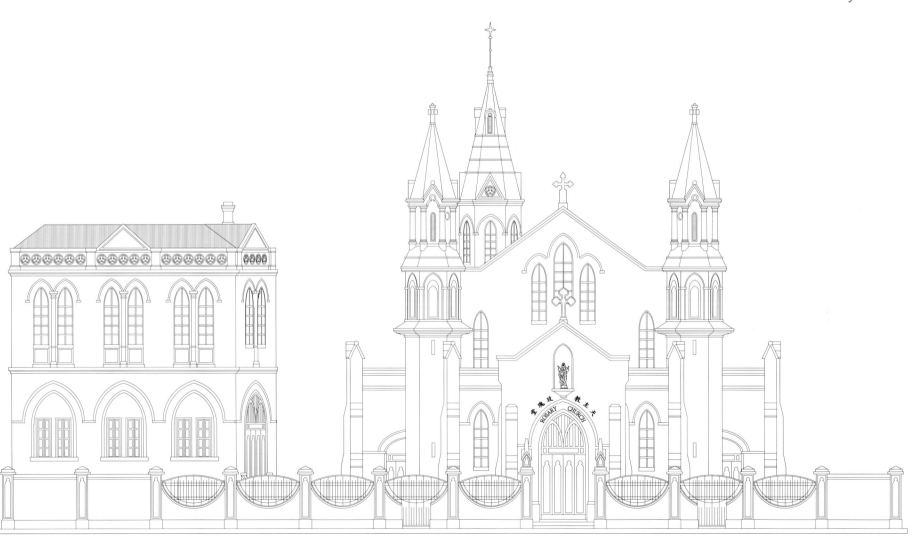

巴色樓
BASEL HOUSE

建築年代：1901 年
位置：深水埗大埔道 58 號

01

　　巴色樓平面呈凹字形，依山坡而建，正面只有兩層，背面則設有地牢，由麻石築砌，開有圓窗，以防止潮濕和通風。地下和二樓四周以拱廊環繞，以防陽光直射牆體，入口和木樓梯均設於正面中央位置。新教堂分為兩層，下層為副堂，上層設有樓座，而正面入口設計營造十字架發放光芒的效果。

　　1885 年巴色會開始在深水埗客家人地區佈道，1897 年在大角咀開辦巴色義學。1931 年遷入黃竹街 17-19 號深水埗崇真堂。1950 年開辦中學部，改名崇真書院，翌年遷往巴色樓。1953 年增建東部校舍。1957 年建成西部小學大樓，書院改名崇真英文書院。1962 年建成中學部校舍。1968 年開通後山車路。1985 年開辦沙田崇真中學，接收部分學生和老師。1988 年，教育署不批准書院擴建，建議遷校。1992 年，書院分階段遷入屯門新校，舊校歸小學暨幼稚園使用。

　　巴色會的特色是以客家語傳道。巴色樓是北九龍最早建成的西方拱券遊廊式建築和九龍巴色會總部。崇真學校（1897 年）為現存最早在九龍區創立的學校，崇真書院首任校長凌道揚博士更籌劃馬料水崇基學院，並出任首任院長。當年校舍開放，每天早上皆有人到此晨運，街坊與學生打成一片。巴色樓雖已拆卸，但山徑兩旁的百齡樟樹仍然保存，值得保育。

　　建築物檔案：

● 1901 年　巴色會建立巴色樓，作為九龍巴色會總部。
● 1938 年　佛山華英中學男校初中及附小借用地方授課。
● 1941 年　學校遷往曲江，日軍佔用為憲兵部。
● 1951 年　深水埗崇真堂購入大樓，作為崇真書院校舍。
● 1982 年　因屋頂塌陷而封閉。
● 1989 年　重建為新教堂。

01 巴色樓位置的深水埗崇真堂

巴色樓
南立面
Basel House

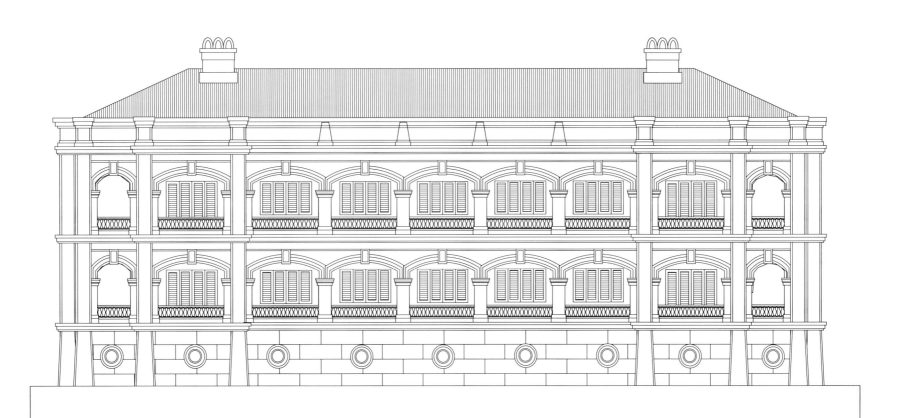

第三章
醫療機構

　　香港自開埠為自由港後，傳染病成為首要面對的問題之一。香港最早的醫院為軍隊服務，灣仔摩利臣山有德忌立醫院，西營盤有國家醫院和洛克醫院。1872 年，東華醫院在太平山區成立，開始以中醫治病；1887 年成立的雅麗氏紀念醫院則以西醫診症。這段時期的醫院建築採用柱廊式設計，以營造通風和遮陽的效果。

　　山頂區的明德醫院，為現存最古老的西式醫院建築。1911 年，九龍首間醫院廣華醫院成立，反映九龍區社區發展的需求；銅鑼灣區則有法國修道會開辦的聖保祿醫院服務社群。東華痘局的設立見證了香港過去所面對的大鼠疫和流行病歷史。當時香港尚未有健康院，華商開始興辦免費的公立醫局，由香港華人西醫書院畢業生主理，並負責收殮及地方清洗消毒事宜。1904 年興辦位於皇后大道西的西約公立醫局和灣仔的東約公立醫局，次年開辦了九龍公立醫局、油麻地公立醫局及紅磡公立醫局。九如坊的中區公立醫局於 1907 年啟用。其他醫局有深水埗公立醫局（1915）、筲箕灣公立醫局（1929）、香港仔公立醫局（1939）及赤柱公立醫局（1939）等，它們於戰後逐漸被健康院取代。

英軍醫院
BRITISH MILITARY HOSPITAL

建築年代：1907 年
位置：半山波老道 10-12 號

01

英軍醫院主樓是僅存的百年軍部醫院建築，屬愛德華時代新古典主義風格建築，主要以紅磚和麻石建成，屋頂為四坡式中國式瓦頂。大樓分中座及東西兩翼，前後設有圓拱遊廊，以作通風和阻擋陽光，營造舒適的療養環境，樓梯、洗手間、浴室、水塔和雜物房等設於盡頭或遊廊外，以免阻礙通道。房門裝有玻璃的木門，石樓梯配有鑄鐵扶手。中座三樓原有天橋與後山的宿舍群連接。中座地庫為鍋爐房。現在的中座後半部拆卸，後山宿舍亦已重建為港島中學及公務員宿舍。

大樓的西面另有一座兩層高的紅磚和遊廊式的建築，為準尉和警長的會所，其後用作護士宿舍，現為「母親的抉擇」的院舍。

馬己仙峽道口另有更亭及多座建於石台上的洋房，但洋房於戰時遭到炸毀。院內的桃椰樹則與醫院的年齡一樣，非常高大。

香港開埠即有海員醫院在皇后大道東的雀仔橋邊建立，香港首間海軍醫院則於 1848 年在灣仔摩理臣山建立，但規模則以陸軍醫院較為優勝。

 建築物檔案：

- 1903 年　醫院動工。
- 1907 年　醫院啟用。
- 1941 年　12 月，遭受日軍多次轟炸。日治時期仍作醫院使用，兩翼的地庫則用作手術室和 X 室。
- 1945 年　再供駐港英軍使用。
- 1967 年　8 月 9 日，陸軍醫院遷往京士柏，大樓改作香港英童中學（Island School）校舍。
- 1970 年　醫院宿舍重建為香港英童學校校舍，主樓中座部分拆卸。
- 1975-1999 年　法國學校租用主樓部分地方。
- 1979 年　學校遷出主樓，主樓供多個政府部門使用。
- 1990 年　港府特惠租予不同非牟利機構，如伸手助人協會、香港童軍、中英劇團等。
- 1991 年　香港猶太教國際學校成立，租用主樓部分地方。

01 從灣仔遠眺英軍醫院

英軍醫院
北立面
British Military Hospital

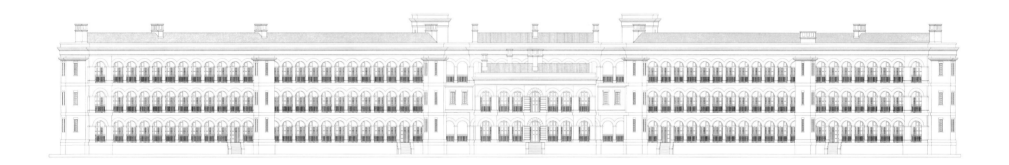

明德醫院
MATILDA SHARP MEMORIAL HOSPITAL

建築年代：1907 年
位置：山頂加列山道 41 號

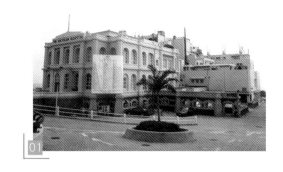

明德醫院是現今山頂唯一醫院，為香港現存最古老的醫院大樓，以紅磚和麻石建造。

1858 年，英國人沙普（Granville Sharp）帶同妻子瑪蒂達（Matilda Lincolne）到港任職金融經紀，後來隨保羅遮打經營地產致富；1889 年瑪蒂達成立 Ladies' Benevolent Society，照顧歐籍貧病老幼，1893 年因病離世，成為首個接受火化的香港市民。1899 年沙普逝世，遺囑將遺產用作興建和營運明德醫院，免費療理外籍人士。1923 年，信託人保羅遮打取得戰爭紀念基金，開辦歐戰紀念醫院（War Memorial Hospital）。1929 年首先引入鐳放射治療癌症儀器。1952 年，沙普的遺產萎縮，院方開始收費，服務任何人士。1975 年 11 月，仿照當年病人乘轎到診的情況，開始舉辦每年一度的慈善抬轎比賽，為財困的醫院籌款；1983 年獲港府發出最後一張轎子牌照。1995 年，醫院進行改革，成為高級的分娩醫院。

醫院主樓揉合裝飾藝術（Art Deco Style）和新喬治亞風格（Neo-Georgian Style）建築，拱窗、拱廊及石工外牆為新喬治亞風格，大樓正面頂部的三角山牆和旗杆則為裝飾藝術風格，左右兩翼在戰時遭到日軍轟炸破壞，現在只留有左翼的石基座。入口的嘉威大廈（Granville House）建於 1920 年至 1929 年間，產科大樓（Sharp House）和華裔護士宿舍（Lincolne）在 1951 年落成，均為新喬治亞風格建築。

建築物檔案：

- 1907 年　1 月 27 日，醫院成立。
- 1915 年　產科大樓落成。
- 1931 年　加列山道 14 號歐戰紀念醫院以戰爭紀念基金建成，合稱 Matilda and War Memorial Hospital。
- 1941 年　12 月，醫院受到日機轟炸，損毀嚴重。
- 1948 年　英軍徵用醫院作為防禦共產黨南下的後授援基地。
- 1949 年　歐戰紀念醫院改作海軍醫院。
- 1952 年　醫院重開，沿用主座大樓，新翼 Grayburn Wing 啟用。
- 1967 年　港府購入海軍醫院作傳染病療養院，其後計劃擱置。
- 1972 年　8 月 25 日，海軍醫院被置地公司投得發展。

01 明德醫院（攝於 1997 年）

明德醫院
北立面
Matilda Sharp Memorial Hospital

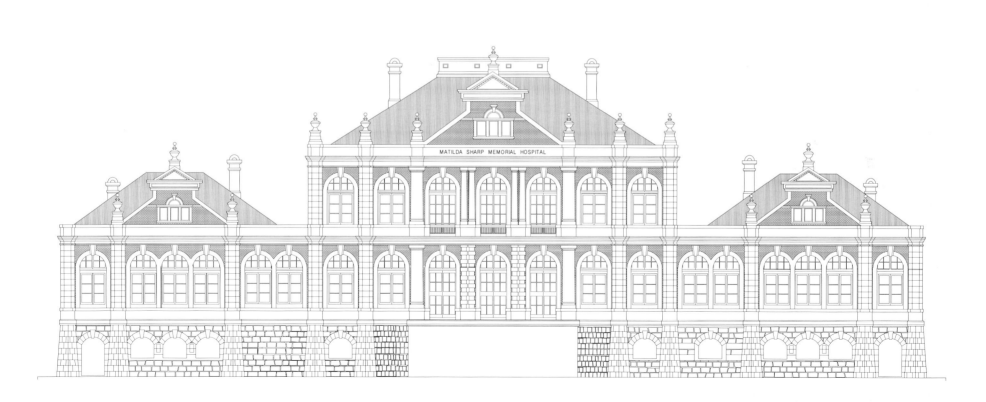

中區公立醫局
CENTRAL CLINIC

建築年代：1907 年
位置：上環鴨巴甸街 3 號

中區公立醫局，平面呈曲尺形，上層建有淺窄的騎樓，為第六間公立醫局，回歸前是歷史最久的醫局建築和最古老的街坊福利會建築，所處地九如坊百多年來為中環街坊的活動中心。

1904 年，疫症流行，貧病華人苦無醫治，巨商劉鑄伯與何甘棠等人創辦公立醫局，由香港華人西醫書院畢業生主理，免費開診，中西藥任擇，並負責收殮及地方清洗消毒事宜。1907 年 7 月 28 日，於太平戲院介紹成立宗旨、功能和潔淨條例，有四千多人出席。迄至戰前，港九共有十間醫局，分別位於西營盤皇后大道西、灣仔石水渠道、九龍城隔坑村道、眾坊街、紅磡差館里、九如坊、深水埗醫局街、筲箕灣西大街、香港仔大街、赤柱黃麻角道。九龍城公立醫局和紅磡公立醫局於二戰時遭到毀壞。1945 年 8 月，香港重光，衛生局代理重開港

九八間公立醫局，贈醫施藥，並負責經費，惟各醫局總理則見出缺。1947 年 4 月，鑑於公立醫局總理出缺，港府接辦各醫局，不設總理，產權仍歸公立醫局。1958 年 4 月 8 日，中區健康院啟用，公立醫局逐漸被健康院取代。

戰後國內難民湧港，無依者在樓底或山邊露宿，港府難以全體照顧，華民政務司麥道軻（John Crichton McDouall）呼籲各區成立街坊福利會，守望相助。中區街坊福利會遷往醫局舊址後，繼續免費提供中醫、西醫、牙醫、跌打和針灸治療，開設兒童圖書室和各種興趣班，另有派送寒衣、派米和紅封包等。當時有二百多名棲身於庇理羅士女子公立學校舊校舍的難民被驅逐，得安頓露宿於九如坊曠地，以待送往台灣，1957 年 10 月獲得徙置，曠地用以興建中區健康院。

建築物檔案：

- 1907 年　2 月，中區公立醫局啟用。
- 1937 年　計劃在統一碼頭加建一層作為局址，因大風改為位置擴建。
- 1958 年　4 月 8 日，中區健康院取代醫局功能。
- 1961 年　中區街坊福利會遷往醫局舊址。
- 1997 年　福利會遷往鴨巴甸街 13 號地下。
- 2000 年　重建為中環蘭桂坊酒店。

01 中區公立醫局位置的蘭桂坊酒店

中區公立醫局
北立面
Central Clinic

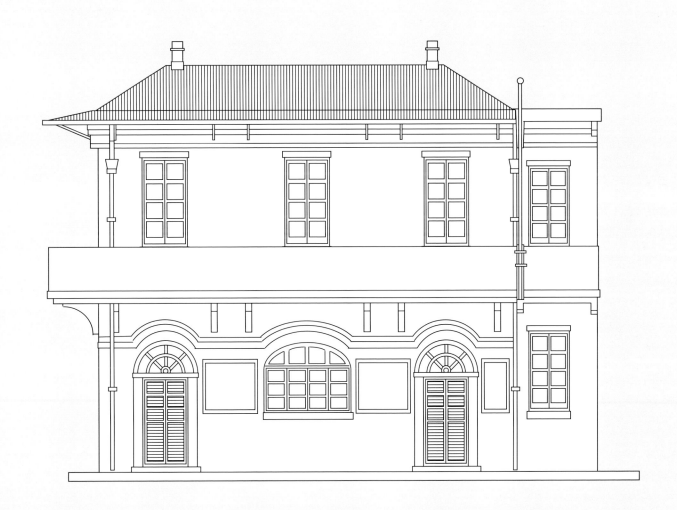

東華痘局
TUNG WAH SMALLPOX HOSPITAL

建築年代：1910 年
位置：堅尼地城加惠民道

香港成為自由港後，傳染病為嚴峻問題。1894年5月，香港爆發長達十年的大鼠疫，導致二萬多人死亡，患病死亡率高達95%。當時港府將堅尼地城的警察局、屠房和玻璃廠等改為醫院，又設立醫護專船「海之家」（Hygeia）處理患者，荔枝角成為療養場所。當時患天花病的死亡率高達90%，傳染病醫院及痘局由東華醫院主理，另建新街疫局（1907年）和油麻地痘局（1909年），主要以中醫藥治理天花病人及接種牛痘。1937年日本侵華，大量國人到港令天花和霍亂流行。1977年，經過世界性牛痘疫苗注苗注射，天花終告絕跡。

玻璃廠位置為加惠臺所在，1908年建成的三座大樓建於較低一級的地台，呈品字形排列，拱門和奠基石設於鐵閘對上小屋的前方，舊址的一半地台被開闢為加惠民道，另一半地台闢作加惠民道花園，拱門

下的石基仍然保留，上面長有大樹。

東華痘局在香港鼠疫、天花及麻瘋三大流行病時代發揮重要功能，現存拱門和奠基石見證了這段歷史。

 建築物檔案：

- 1870年代 玻璃廠建成。
- 1894年 5月，改作臨時醫院，療養鼠疫患者。
- 1899年 疫症再度爆發，醫院重開。
- 1901年 11月15日，港督卜力爵士為醫院主持奠基禮。
- 1907年 天花疫症爆發，醫院改作痘局，又名東華醫院西環分局。

- 1908年 9月19日，港府撥出對下土地，主要興建三座大樓。
- 1908年 10月21日，東華痘局成立。
- 1910年 痘局開幕。
- 1938年 改建為西環麻瘋療養院。
- 1941年 療養院遭日軍拆毀。戰後作平民木屋區。
- 80年代 位置發展為公園及住宅，痘局拱門和奠基石移到西寧街巴士總站側。

01 東華痘局的拱門和奠基石
02 東華痘局位置的加惠民道、加惠民道花園及加惠臺

東華痘局
北立面
Tung Wah Smallpox Hospital

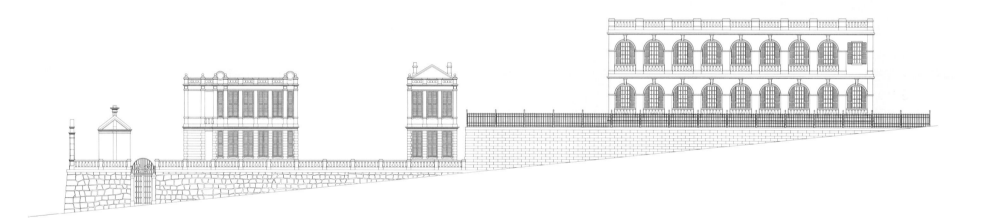

廣華醫院
KWONG WAH HOSPITAL

建築年代：1911 年
位置：油麻地廣華街

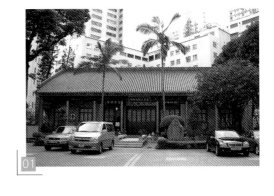

廣華醫院是九龍首間醫院，「廣華」之名意指服務廣東華人為主，於 1907 年由東華醫院總理何啟倡建，以解九龍病患者舟車往返東華醫院之苦。1931 年與東華醫院和東華東院統一為「東華三院」。1909 年開辦油麻地痘局，1920 年停辦。1910 年更於廣東道與甘肅街交界開辦油麻地公立醫局，以濟所急。

醫院初建時可收容七十二名住院病人，病人先在大堂登記，再等候到左右偏廳接受診治。1914 年華民政務司向油麻地天后廟值理提出以廟宇收益作為醫院經費，但遭到拒絕，1925 年，華人廟宇委員會成立，三年後始能將天后廟的管理權及歷年存款移交廣華醫院。1915 年推行西法接生。1921 年 11 月，首次訓練護士學生，為東華三院護士訓練之始。1922 年，有婦人捐資 50,580 元，要求開辦施贈中藥診所，翌年啟用。

1957 年，醫院設施已不能滿足市民需求，院內出現一張病床三人共用的場面，走廊亦擺滿了帆布床，遂決定整體重建，包括設立血庫和急症室。1968 年，設立全港首個深切治療部。1971 年，於院內開辦油麻地殯儀館，1977 年停辦。1991 年 12 月 1 日，東華轄下醫院加入醫院管理局，醫護人員取得公立醫院的相同待遇。2003 年 2 月 22 日，一名廣州中山醫科大學休教授往廣華醫院急症室求診，為香港爆發 SARS 的源頭。

 建築物檔案：

- 1907 年　港府撥出登打士街，通菜街及廣華街之間的三角地段以興建廣華醫院。

- 1911 年　10 月 9 日，醫院開幕，主要包括醫院大堂，左右及後面兩旁病房大樓。
- 1923 年　港府增撥西面登打士街地段以作擴建。
- 1919 年　醫院大堂左右偏廳加建閣樓。
- 1929 年　增建普通病房及產房。
- 1931 年　新建肺癆病房。
- 1952 年　護士宿舍落成。
- 1957 年　港府撥出廣華街至窩打老道地段予整體重建，只保留大堂。
- 1965 年　3 月 23 日，整體重建完成。
- 1970 年　重修大堂，名為東華三院文物館。
- 1993 年　東華三院文物館開放。

01 現作東華三院文物館的廣華醫院大堂現貌

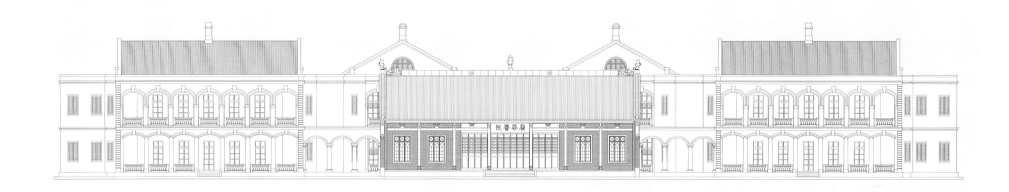

聖保祿醫院
ST. PAUL'S HOSPITAL

建築年代：1916 年
位置：銅鑼灣銅鑼灣道 30 號

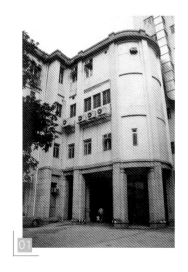

聖保祿醫院是本港現存最具歷史的天主教醫院，主樓是現存最古老的天主教醫院建築，她見證了沙爾德女修會在港醫療服務的發展。醫院屬新古典主義建築，樓高四層，雙坡瓦頂，平面為 T 字形，底層灰色鋪面，正面入口原為拱門，對上樓面開有圓拱窗，前立面各層設有鐵欄的陽台；後立面各層為遊廊，頂層為拱券遊廊，中央凸出部分的末端為半圓形設計，甚有特色和少見。

1848 年 9 月 12 日，法國沙爾德女修會來港傳教，在灣仔進教圍設立修院和孤兒院。1894 年太平山區發生瘟疫，修會開辦了救濟所收容病人。1898 年 1 月 1 日開辦醫院和藥房，俗稱法國醫院。1908 年 1 月 6 日，醫院遷往跑馬地黃泥涌道「加爾瓦略山會院」新址。1914 年 12 月，修院、醫院、學校和和孤兒院遷往銅鑼灣現址，將原有的香港棉紗廠改建

使用。1940 年於九龍太子道西開辦聖德肋撒醫院，並於 1960 年、1971 年和 1976 年建成南翼、北翼和東翼，北翼於 1985 年增建至十樓。1969 年在聖德肋撒醫院開辦護士學校。兩院多年來不斷擴建和添置器材，由於兩所醫院皆由法國修會開辦，遂以「法國醫院」聞名。

 建築物檔案：

- 1916 年　聖保祿修院成醫院大樓。
- 1918 年　醫院正式命名為聖保祿醫院。
- 1945 年　第二次世界大戰爆發，整座銅鑼灣的修院建築群變成避難所和醫院。
- 1948 年　聖保祿醫院加建「聖母亭」婦產科醫院。興建新孤兒院，即「法國嬰堂」。

- 1976 年　聖母亭位置建成六層高的新翼。
- 1991 年　十二層高的聖保祿醫院東翼大樓啟用。
- 2009 年　二十層高的西翼大樓啟用。

01 聖保祿醫院西立面現貌

聖保祿醫院
西立面
St. Paul's Hospital

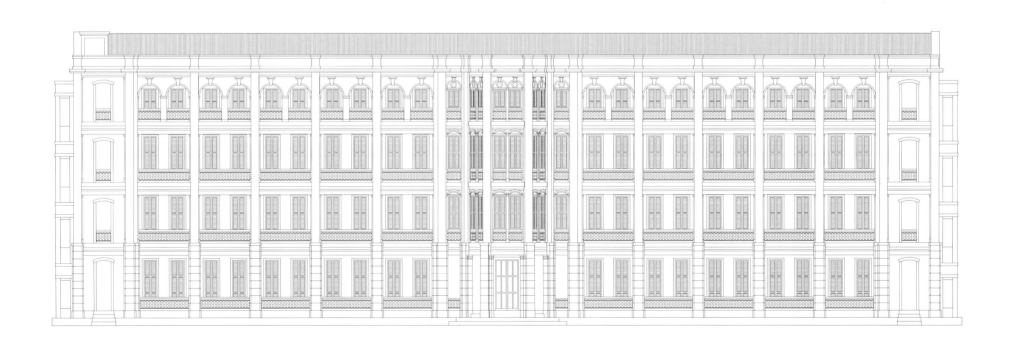

第四章
政府機關

　　香港開埠之初，港府財政稅收緊絀，首三任港督並無永久府第居住，情況至 1870 年代才有顯著改善。在第一階段建築發展時期，港府建築按照模式手冊（Pattern Book）建造，為柱廊式的設計。到了第二階段，政府機關建築由專業建築師設計，很有古典風格，如郵政總局、高等法院、船政署大樓（海事處總部）、中央裁判署、中區警署、上環街市北座、南便上環街市和尖沙咀街市等，極具代表性，充分反映建築物的功能用途。

　　由於 1970 年代末興建港島區地下鐵路，而且中環商業區的地產有價，沿線的郵政總局、海事處總部和南便上環街市終告拆卸，上環街市北座則被市區重建局活化為西港城，倖存為香港最古老的古典街市建築。1902 年港督山頂別墅建成，具有蘇格蘭大宅的維多利亞式建築風格，以麻石建造，但於戰時與柯士甸山軍營遭到日軍炸毀，遺下界石和更亭。1906 年建成的首個香港義勇軍團總部則與軍部的柱廊式建築不同，戰後曾借予佑寧堂進行禮拜和作為童軍總會臨時會址，建築物的設計亦頗配合。

香港細菌學院
BACTERIOLOGICAL INSTITUTE

建築年代：1906 年
位置：上環堅巷

　　香港細菌學院由李柯倫治建築師行設計，為愛德華時代古典復興式的紅磚建築，拱券遊廊避免日光直射，地下室發揮防潮功能，正面二樓設有典型帕拉第奧式（Palladian Style）風格的窗戶，入口為弧形拱門，兩旁開有小窗，屋頂山牆開有牛眼窗及白色橫帶裝飾，四坡中式瓦頂兩側開有老虎窗等為其特色。

　　學院見證一百多年前的香港第一大瘟疫。1894 年 4 月，疫源來自雲南的鼠疫在廣州爆發。5 月 9 日，東華醫院確診首宗鼠疫，翌日港督宣佈香港為疫埠，實施應變措施。同年，德國的北裏柴三郎（Shibasaburo Kitasato）醫生及法國的耶爾贊（Alexandre Yersin）醫生到港，利用顯微鏡發現導致鼠疫的桿狀病菌（Bacillus）。1897 年，鼠疫傳至印度，證實病菌由鼠蚤傳播，並成功製造出抗疫血清，解決問題。瘟疫在港延續了十年，以太平山區最為嚴

重，社區需拆卸重建，並闢出卜公花園和香港細菌學院用地，1900 年受到控制，1924 年完全根絕，曾導致二萬多人死亡，包括富商庇利羅士的一名兒子。

　　1902 年 2 月 27 日，英國細菌學家威廉·亨達博士（Dr. William Hunter）到港，於堅尼地城的細菌疾病醫院（Kennedy Town Infectious Diseases Hospital）成立「香港細菌學院」進行病理研究工作，並得四名香港西醫書院畢業生協助研究。1903 年轉往山道的維多利亞公眾殮房（Victoria Public Mortuary）進行。

建築物檔案：

● 1905 年　香港細菌學院動工。

● 1906 年　3 月 15 日，香港細菌學院啟用，後期加建馬廄和動物飼養室。
● 1946 年　改稱香港病理學院。
● 1964 年　9 月，聯合書院使用部分地方上課。
● 1972 年　遷往薄扶林域多利道免疫學研究院新址，大樓改作衛生署醫療用品倉庫。
● 1982 年　馬房和動物飼養室拆卸。
● 1989 年　工人宿舍修復。
● 1990 年　6 月 29 日，列為香港法定古蹟。
● 1995 年　移交香港醫學博物館學會，作為香港醫學博物館。

01 用作香港醫學博物館的香港細菌學院現貌

香港細菌學院
西立面
Bacteriological Institute

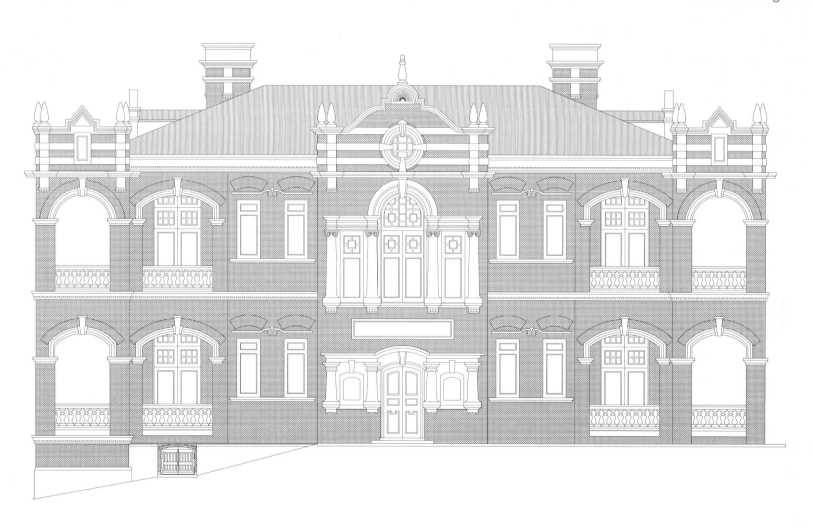

郵政總局
GENERAL POST OFFICE

建築年代：1911 年
位置：中環德輔道中 19 號

俗稱「書信館」的郵政總局大樓，是港府最華麗的古典建築，屬英國文藝復興風格，以紅磚和麻石築砌，金屬屋頂，具結構彩繪（Constructive Polychromic Brickwork）特色，造價逾九十三萬元。大樓樓高七十八英呎，東面兩端塔樓再高四十四英呎，原擬在南面中央興建高逾二百英呎的方形鐘樓，樓內東南角有升降機和柚木樓梯，西面有兩度石梯，大堂設有熱水管保暖系統，房間設有壁爐。櫃臺設於大堂東面。

香港自 1841 年 8 月 25 日開始郵遞服務。臨時郵局位於雲咸街南華早報舊址，11 月遷往炮台里對上小屋，為香港首間郵局。1848 年遷往畢打街 12 號，樓上為庫務署，郵政局改屬香港政府。1861 年發行英國郵票。1862 年 12 月 8 日發行首套香港通用郵票。1864 年規定使用香港郵票寄信。1877 年

4 月 1 日加入萬國郵盟。1891 年 1 月 22 日，為紀念香港開埠五十周年，發行首套特別郵票，是全球首套以普通郵票加蓋的紀念郵票。1898 年，成立西區分局和尖沙咀分局。1915 年，成立灣仔分局和榕樹頭的油麻地分局。1920 年成為中國與外國匯票兌換的中介。1925 年，省港郵遞服務於省港大罷工期間暫時終止。1929 年，設立香港仔郵局及赤柱郵局。1933 年，設立旺角的九龍塘郵局及元朗郵局。1936 年 3 月 26 日，開展往倫敦的空郵服務。1967 年 1 月 17 日，發行首套羊年生肖郵票。1995 年轉以營運基金形式運作。1996 年，成立集郵組。1997 年 7 月 1 日，宣佈停用「英女皇頭」郵票，紅色郵筒陸續改為綠色。2007 年，由於「英女皇頭」硬幣可以繼續通用，「英女皇頭」郵票的停用引起司法覆核，最終敗訴。

建築物檔案：

- 1911 年　郵政總局大樓啟用，地下為郵政總局，其餘供潔淨局、教育督學、庫務署、衛生醫官等使用。地牢為部分郵局使用，其餘作為各部門的儲物室。
- 1923 年　4 月，郵政總局收回二樓使用。
- 1928 年　6 月，政府資助「香港無線電廣播社」（香港電台前身）在大樓內廣播。
- 1941 年　12 月，香港淪陷，郵務中斷。
- 1942 年　2 月，恢復郵政服務。
- 1976 年　8 月 11 日，遷往康樂廣場。
- 1981 年　重建成環球大廈。

01 郵政總局位置的環球大廈

郵政總局
東立面
General Post Office

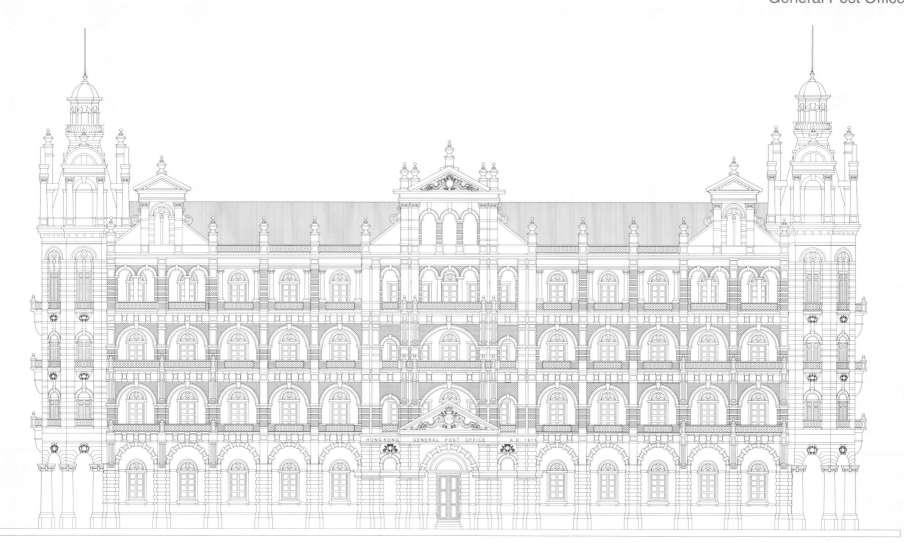

最高法院
SUPREME COURT

建築年代：1912 年
位置：中環昃臣道 8 號

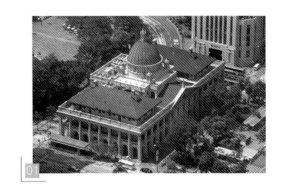

　　大樓採用新古典主義建築風格（Neo-Classical Style），塔頂青銅皇冠按照愛德華七世御冠雕造。三角楣刻有羅馬數字的建造年份。希臘法律和正義女神泰美思石像手持代表公正的天秤和象徵權力的劍，蒙眼表示大公無私；皇家盾形紋徽上的群獅、單獅子和豎琴，分別代表英格蘭、蘇格蘭和愛爾蘭，下刻的拉丁文為「汝權天授」，兩旁雕像象徵憐憫及真理。

　　1841 年 4 月 30 日，威廉・堅偉團長任首位裁判官，並管理警隊及監獄。1843 年 1 月 4 日，成立香港法庭。1844 年 10 月 1 日，法庭設於雲咸街與威靈頓街交界，1848 年遷往皇后大道中 29 號前顛地洋行交易所；1861 年遷往政府山。1898 年，定例局決議興建法院大樓。大樓在施工期間受到石匠缺乏和原圖側立面前後對調的影響，要十二年才告完工，當時首席按察司皮葛（Sir Francis Piggot）在開

幕時說：即使維城維港不在，大樓像金字塔般矗立，為遠東的睿智留下見證。大樓二樓設有三個樓高兩層法庭，地下為田土廳及囚所；1970 年代，二樓被改建為兩層，設有七個法庭和中央的圖書館。正面中央入口為囚犯專用，背後入口為官道。基石下放置了數份香港報紙和錢幣，東南角外牆遺有戰火痕跡。

　　1841 年 6 月 26 日，後稱行政局和立法局的議政局和定例局成立，設港督委任官守和非官守議員，會議在港督府邸舉行，1930 年代起在輔政司署舉行，1985 年起才使用現址。1991 年，舉行第一次立法局直接選舉。

 建築物檔案：

● 1900 年　動工興建。

● 1912 年　1 月 15 日，港督盧押主持揭幕。
● 1941 年　大樓遭日軍炮火破壞，其被改為日軍的香港憲兵總部及軍事法庭，並加建哨崗和拘問室等。
● 1978 年　受地下鐵路工程影響，需要重修，法院遷往維多利亞地方法院。
● 1983 年　大樓進行為期兩年的改建工程，以作為立法局首個獨立大樓。
● 1984 年　法院遷往金鐘新建大樓，外部列為法定古蹟。
● 1985 年　7 月 1 日，大樓更名為立法會大樓。
● 2005 年　恢復興建新立法會大樓計劃，大樓將由終審法院使用。

01 曾用作立法會大樓的最高法院現貌

最高法院
西立面
Supreme Court

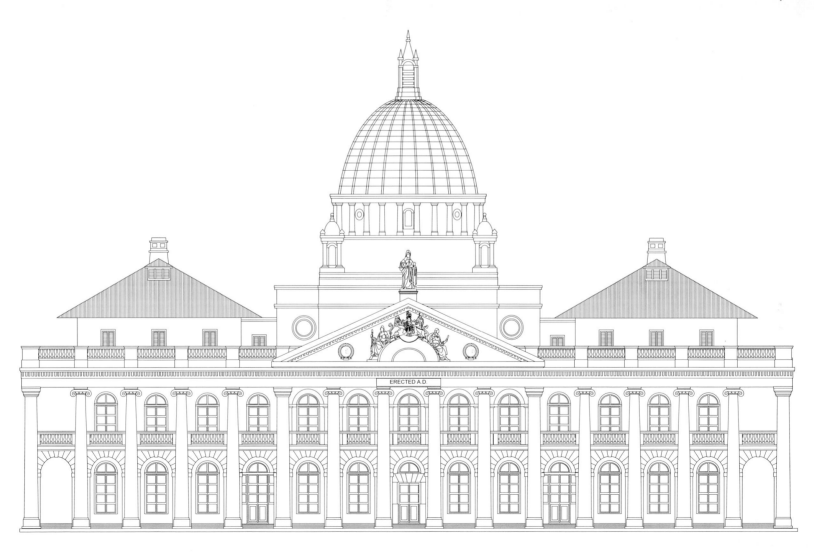

船政署大樓
MARINER OFFICE BUILDING

建築年代：1906 年
位置：上環干諾道中 102 號、林士街交界海旁

船政署大樓為新古典主義建築，瞭望台頂部旗杆用以懸掛颱風警號。船政署初名港務局，1841 年 7 月 31 日成立，負責港務、海關、水警、海員登記、監察颱風及發出警告等，1905 年稱船政署（Harbour Master's Department），1930 年稱海港署（Harbour Department），1947 年才改稱海事處。首任船頭官（Harbour Master）為畢打威廉（Pedder William），畢打街即以他命名。辦事處最先設於雪廠街海濱，1843 年遷往雲咸街 10 至 12 號，1860 年為新海旁上環街市北座位置。

1937 年 9 月 2 日，漁民察覺颱風將至，紛紛駛入避風塘，由於天文台設備尚未完善，署長巴納斯‧羅蘭士堅信自己判斷，認為沒有颱風，更強行將漁船驅逐出避風塘外。結果颱風以時速 167 英里正面吹襲香港，巨浪把萬噸輪船拋上岸，大埔墟整條村被六

米多的風暴潮捲走，28 英吋的暴雨造成山洪暴發，大量棚屋、木屋和舊樓倒塌或起火，九廣鐵路中斷兩個星期；28 艘輪船擱淺，沉船 1,361 艘，另有 600 艘受損，艇戶溺斃 2,569 人，總計傷亡 10,900 人，十萬人受傷，為香港最嚴重的天災「丁丑風災」，巴納斯因此而內疚成疾身亡。

總部大樓前座高三層，以愛奧尼亞柱式連貫上兩層柱廊，牆面飾以花崗石，四坡屋頂，西隅建有一個三層高的八角形瞭望台和旗杆，供懸掛風球，其後加建一層。立面的東段三個柱間建築為後期加建。因應平面地形，後座以二或三層建築呈梯形圍攏。

建築物檔案：

- 1906 年 船政署大樓落成，其後擴建東翼。
- 1947 年 改稱海事處總部大樓。
- 1982 年 10 月 11 日，因興建地下鐵路，辦事處遷往紅棉路東昌大廈 5-9 樓。
- 1985 年 辦事處遷入海港政府大樓。
- 1987 年 舊址發展為維德廣場（Wicwood Plaza）。

01 船政署大樓位置的維德廣場（永安中心左側）

船政署大樓
北立面
Mariner Office
Building

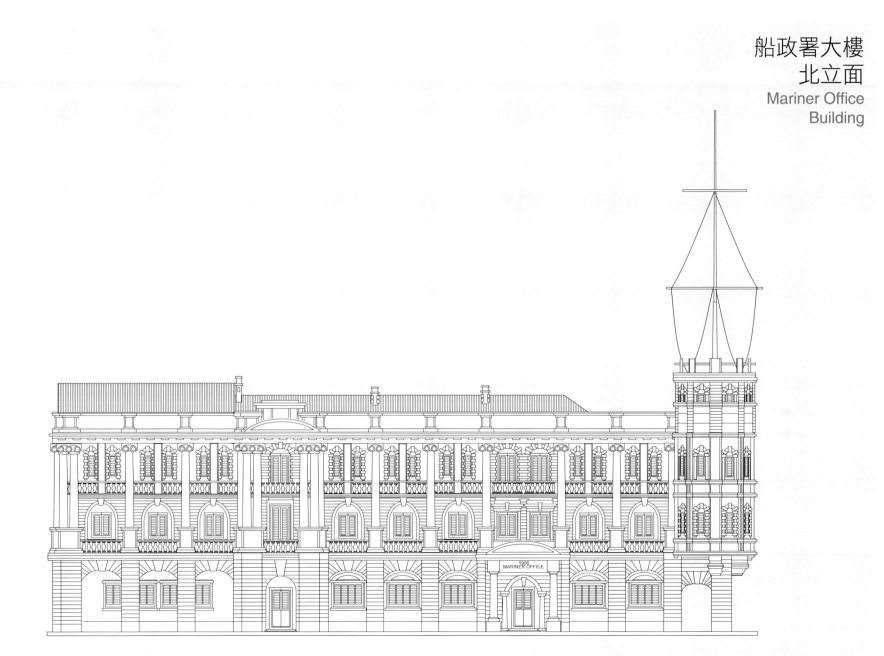

中央裁判署
CENTRAL MAGISTRACY

建築年代：1914 年
位置：中環亞畢諾道 1 號

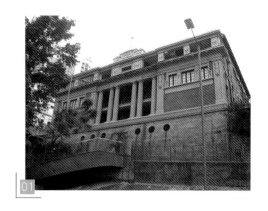

01

中央裁判署是最早和現存最古老的裁判署，與中區警署、域多利監獄發揮出整套遞捕、審判、入獄的法治執行過程。最早的裁判司（Chief Magistrate of Hong Kong）於 1841 年 4 月 30 日由警務首長威廉堅偉（Captain William Caine）兼任，堅道（Caine Road）即以他命名，但他是一位貪官，而裁判司辦公室只是中區警署內的一個草棚。1847 年重建成中央巡理府，或稱中央裁判署的拱券遊廊式建築。

大樓屬古典復興式建築，以紅磚和麻石建成，平面呈回字型，中央為天井，屋頂為復合式四坡組合，正面具帕拉第奧式（Palladian Style）風格，建有塔斯卡尼式石柱，並帶有凹槽，兩側開有圓門窗和拱門，右側為入口，背後二樓和三樓設有鐵欄陽台，地牢開有圓窗，以作通風和防潮。護土牆以花崗岩砌成，開有隧道入口，以便押解囚犯進出，右側為石門入口，

以石梯通往大樓。

1964 年 5 月 19 日，名伶新馬師曾於中央裁判署被控使用別人出世紙訛詞申領加拿大護照，被告認罪，法官基於其熱心善事，運用權力判無罪銷案。同年 8 月，開庭研究被懷疑於 7 月 17 日自殺的四屆亞洲影后林黛死因。1972 年廉政公署成立，中央裁判署審訊該署提交的案件。1986 年，中央裁判署法庭設於新建成的「灣仔政府大樓」內，1990 年 12 月 26 日遷往東區法院大樓，改名為東區裁判署。香港回歸後，裁判署及裁判司改稱裁判法院及裁判官。

🗂 建築物檔案：

- 1913 年　中央裁判司署在位置重建。
- 1915 年　4 月 26 日，大樓啟用，設有兩個法庭和兩位法官。
- 1941 年　被日軍用作民事法庭。
- 1845 年　8 月，曾作軍事法庭。
- 1979 年　裁判署關閉。
- 1985 年　先後用作香港國際仲裁中心、國際警察協會、中區警署及警官協會辦事處。

01 中央裁判署現貌

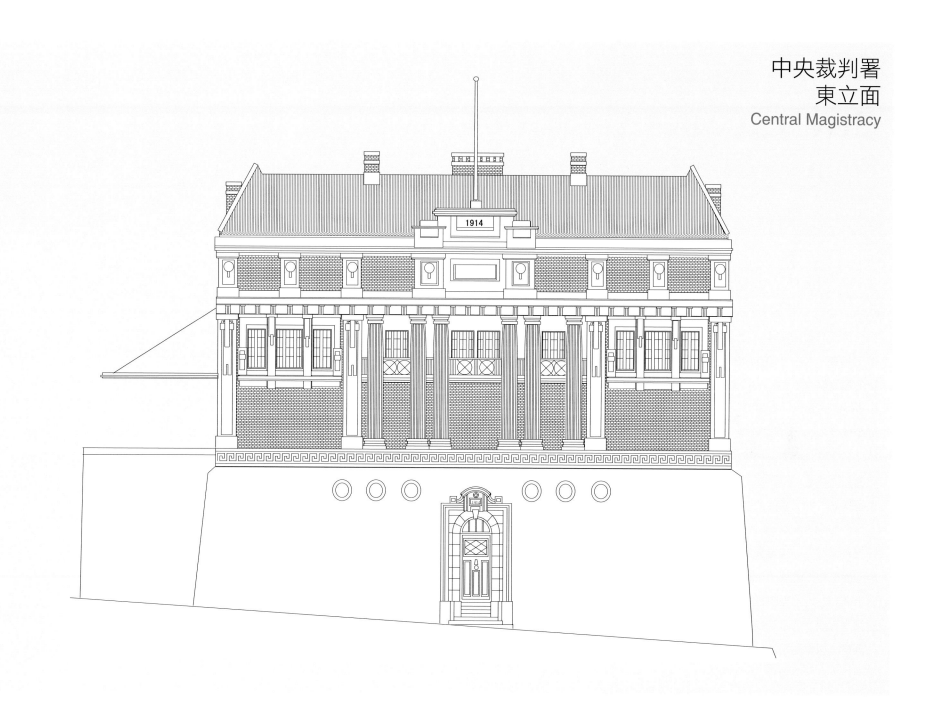

中央裁判署
東立面
Central Magistracy

中區警署總部
HEADQUARTER OF THE CENTRAL POLICE STATION COMPLEX

建築年代：1919 年
位置：中環荷李活道 10 號

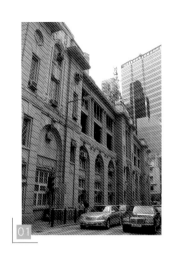

總部大樓以紅磚和水泥建成，最大特色為雙面建築風格，北立面屬新古典主義，平面呈 E 字形，分為上下兩段，以三個梯間分隔出左右兩翼，下段地庫為兩層高的圓拱，上段立面以有刻槽的塔斯卡尼柱式（Tuscan Order）的遊廊，柱腳下有迷宮鎖飾圖案和獅頭裝飾等，梯間立面的牛眼窗與圓拱擬似走獸，氣勢攝人；南面為遊廊式紅磚立面，下層為紅磚方柱，上層為塔斯卡尼式柱列，屋頂開有老虎棚窗，富熱帶殖民地風格，與署內其他大樓風格一致。警署建築群共七座建築，包括總部大樓，南面建於 1864 年的營房大樓，東面由南至北為 1864 年建成的 A 座和 B 座，1914 年建成的 C 座和 D 座，D 座曾用作牙醫診所及洗衣房，西座槍械庫和馬廄則建於 1925 年。

中區警署建築群標誌着警隊的歷史，處理大事包括 1925 年省港大罷工、1941 年香港保衛戰、1952

年九龍「三一」事件、1956 年雙十暴動、1966 年天星小輪加價五仙觸發的九龍暴動、1967 年的六七暴動、1972 年保釣運動、1989 年支持北京學運百萬人大遊行、2003 年的「反對 23 條立法」五十萬人大遊行等。

1920 年代，警察編章編號前有 ABCD 字母，分別代表歐洲裔、印裔、華裔和山東裔警察，警察頭戴各種大帽，夏天穿綠色制服，以銀笛通訊，故當時有潮語云「大頭綠衣，捉人唔到吹 BB」。九七前的「皇家」稱號，為 1969 年英女皇賜贈，以表揚平息六七暴動。999 緊急報案電話則在 1950 年設立。華人出任便衣始於 1923 年，戰後由四名華探長管理整個警區治安。1974 年廉政公署成立，嚴厲打擊政府及警隊貪污罪行，不少受調查的警員跳樓自殺；1977 年警員衝擊廉署總部，最終港督宣佈特赦警隊以前涉及

的輕微貪污罪行。

建築物檔案：

- 1919 年　大樓啟用。
- 1941 年　12 月，被日軍轟炸，其後用作日軍警署。
- 1945 年　總部遷往東方行。
- 1954 年　9 月，改為警察港島總區總部。
- 1995 年　列為法定古蹟。
- 2004 年　12 月 17 日，警署關閉。
- 2005 年　12 月 20 日，交回港府。

 中區警署總部現貌

山頂別墅
MOUNTAIN LODGE

建築年代：1902 年
位置：山頂公園

　　別墅位置為建於 1862 年的英軍療養院，1867 年被港督麥當奴爵士購入，建成避暑小屋，但於 1874 年被颱風吹塌。1890 年，庇理羅士在山頂避暑小屋對下花園旁邊興建 Eyrie 別墅，並於花園旁扯旗山最高點興建了石亭，往後港督在重陽節開放石亭，供市民登高。

　　山頂別墅當時被形容為「山頂最宏偉最美觀的建築物」，由公和洋行（巴馬丹拿建築師行）設計，生利建築公司承建，具有蘇格蘭大宅的維多利亞式建築風格，以花崗石建成，以抵擋風雨，平面為方形，四角有八角形塔樓，守衛室則為文藝復興式建築。

　　雖然纜車已經開通，但交通仍然不便，山頂大部分時間被雲氣籠罩，在文獻中便載有港督的雪茄發潮之事，因此入住率不高。1932 年，貝璐提議清拆港督府和出售地皮，於馬己仙峽道另建府第，但因世界經濟蕭條擱置，轉而在粉嶺香港高爾夫球會旁興建郊渡假別墅，方便打高爾夫球和騎馬，1934 年別墅建成，貝璐每逢假日都愛到這裏避暑。7 月 14 日，港督貝璐於山頂別墅設宴款待中英兩方代表，正式訂立九廣鐵路合約，以取代過去的臨時合約。9 月 15 日，香港牛津會與劍橋會假山頂別墅球場舉行週年絨球比賽。

建築物檔案：

- 1900 年　港督卜力下令興建山頂別墅，造價九萬七千元。
- 1902 年　別墅建成。
- 1910 年　豎立刻有 GOVERNOR'S RESIDENCE 的別墅界石。
- 1941 年　12 月，遭日本軍機炸毀。
- 1946 年　別墅拆卸，只餘石牆、地基、界石及守衛室。
　　　　　10 月 5 日，位置改建的山頂公園開放。
- 1969 年　興建涼亭和公廁。
- 1977 年　10 月，古物古蹟辦事處發現界石。
- 1978 年　6 月 23 日，界石分別被安置在山頂公園內和港督府入口外面。
- 2006 年　12 月，古物古蹟辦事處進行考古發掘，發現另外八塊界石、兩塊軍部的界石。

01 02 山頂別墅位置的山頂公園涼亭和守衛室

香港義勇軍團總部
HONG KONG VOLUNTEER CORPS HEADQUARTERS

建築年代：1906 年
位置：中環花園道美利大廈與纜車站之間

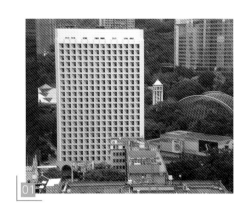

總部是義勇軍的首個永久總部，由紅磚建成，水泥批盪，瓦頂以鋼架支撐，設有訓練館、飯堂、辦公室、閱覽室和桌球室等，訓練館的地面和儲物間以鋼筋混凝土建造。

義勇軍早於 1854 年成立，當時駐港英國海軍離港參與歐洲戰爭，港府遂徵召了九十九名歐籍人士組成臨時志願軍，以防衛海盜，軍中不乏社會權貴，如顛地洋行大班和都爹利兄弟。1862 年，志願軍再次成立，其間曾奉召鎮壓英印軍人之間暴動，四年後解散。1878 年，志願軍又再成立，1899 年更進佔新界及九龍寨城，先後在尖沙咀和昂船洲駐紮營地。兩次大戰期間為志願軍最活躍時期，沒有加入的英籍人士會遭到批評。

1917 年，港府定立「兵役法」，規定英籍成年男子必須服役，到了 1930 年代後期，亦有華人自願加入，並有女團員擔任醫療工作。1941 年 12月的香港保衛戰中，有二千二百名義勇軍參與，有二百八十九名團員陣亡或失蹤。1948 年重組為「香港團隊」，轉為維持內部治安，包括反偷渡和船民問題。1951 年，獲頒「皇家」名銜，稱皇家香港義勇防衛軍（The Royal Hong Kong Volunteer Defence Corps）。1961 年，兵役條例撤銷。

1963 年，香港大會堂建成，在大會堂紀念花園高座和低座入口的銅門上，鑲有一對雙龍皇家香港軍團紋章銅雕，上面的拉丁語意為「冠絕東方」。銅門兩旁有中英對照的兩段文字，表示紀念香港義勇軍在戰時保土殉職及於 1941 年至 1945 年不幸身故者。1967 年，六七暴動發生，奉召執行內部保安工作。1970 年，改稱皇家香港軍團（義勇軍）（The Royal Hong Kong Regiment〈The Volunteers〉）。1995 年

9 月 3 日，團隊隨着中英聯合聲明解散，總部大樓拆卸，位置由香港賽馬會和紀利華木球會使用。

 建築物檔案：

- 1905 年　6 月，開始興建。
- 1906 年　12 月 15 日，總部啟用。
- 1945 年　佑寧堂在重建期間，暫借總部聚會，亦作童軍總會臨時會址。
- 1950 年　遷往跑馬地總部。
- 1968 年　與美利軍營重建成美利大廈。

01 香港義勇軍團總部位置的美利大廈

香港義勇軍團總部
西立面
Hong Kong Volunteer Corps Headquarters

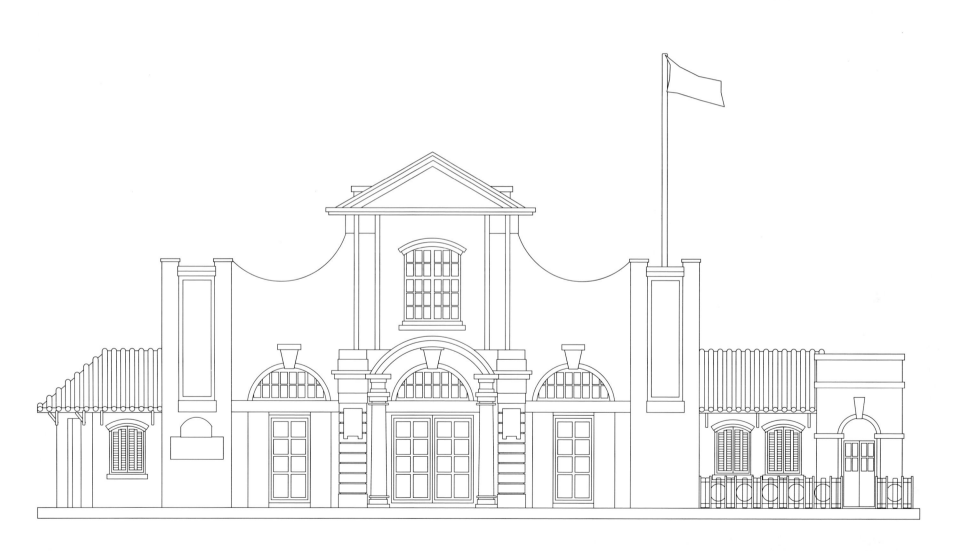

上環街市北座
WESTERN MARKET

建築年代：1906 年
位置：上環德輔道中 323 號

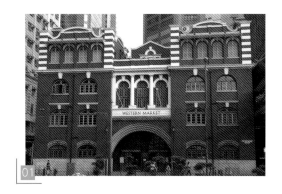
01

　　1903 年，中上環填海工程完成，上環街市北座因應發展，在海旁船政署舊址上興建，以方便物流轉運。到 1913 年，十王殿址才建成南便上環街市，自始北座賣牲禽肉類，南座賣魚賣菜，十王殿為郵局、潔淨局和宿舍，其餘為果檔。北座在戰時曾被用作米倉，1980 年代因興建地下鐵路港島線，曾一度被考慮清拆，以建成廣場，最終得到保育，成為香港現存最古老西式街市。二樓的花布街為受地區重建影響的原永安街商戶，永安街以販賣布匹聞名，故又名花布街，位置現建成中環中心。

　　北座屬愛德華時期建築，屬英國巴洛克復興風格（English Baroque Revival Style），1887 年決定興建街市，由生利建築公司承建，以紅磚及花崗石砌成主要結構，磚石造就多色效果，外牆附有帶狀磚飾，營造結構彩繪效果，塔樓頂部為蘭式山牆（Dutch gable），塔樓各有一道寬闊的石梯。南北各有一個寬大的拱形入口，兩側為一列的拱門和弧形窗，有助空氣流通，大樓原本只有兩層，下層有十二個雞鴨檔、屠宰房、辦事處和廁所，上層有六十七個魚檔和十四間店舖，中層南北兩端為員工宿舍，關閉時下層有九十二個豬牛羊肉檔，上層有二十個雞鴨檔。北座在去殖民化的政策下能夠保存下來，是一個異數。

建築物檔案：

- 1903 年　開始興建。
- 1906 年　街市啟用。
- 1937 年　因重建中央街市，部分檔戶需調出以安置中央街市檔戶。
- 1989 年　8 月，檔戶遷入上環文娛中心內的上環街市，後來停用。
- 1990 年　6 月 29 日，列為香港法定古蹟，大樓擬被發展為類似倫敦高雲花園的雜貨商場。
- 1991 年　11 月 27 日，經市區重建局修葺為西港城商場。
- 2003 年　頂層開設懷舊舞酒樓「大舞臺飯店」。

01 改建為西港城的上環街市北座

WESTERN MARKET

南便上環街市
SOUTH BLOCK OF SHEUNG WAN MARKET

建築年代：1913 年
位置：上環文咸東街 126 號，與永樂街交界

01

1844 年，政府劃出海旁十王殿地段作為市場，1858 年才在位置建成一所設備簡的草棚木樑建築。南便上環街市屬維多利亞古典建築風格，平面呈 T 字形，依山而建，以紅磚和麻石建成，具有塔斯卡尼柱列和圓拱，維多利亞時代的筒型屋頂組合和隅石、街市設備簡陋，二樓只有一個男廁而沒有女廁。因街市大門入口有大型單心圓拱，兩旁各開牛眼圓窗，狀以獸面，對面店戶認為對風水不利，店面皆以三叉八卦和石敢當擋煞，故居民和店戶對清拆這座洋建築都沒有異議，直至港府決定興建地下鐵路港島線時而清拆街市，方能如願。

大樓曾經多次改建，原為兩層，下層有七十四個魚檔，上層有八十四個菜檔和二十間店舖，主樓附近設有一座相同風格的三層式建築，設有廁所和工人宿舍，有天橋連接主樓。1939 年擴建時，仿照中環街市的形式，檔枱改用白瓷磚鋪砌，又安置了十王殿果檔，將位置加設兩所廁所，並將地形改正，改善交通，十王殿郵局和潔淨局和宿舍遷往北座。

 建築物檔案：

- 1910 年　開始重建南座街市。
- 1913 年　10 月 1 日，街市啟用。
- 1937 年　因重建中央街市，部分檔戶需調出以安置中央街市檔戶。
- 1939 年　10 月，開始擴建。
- 1940 年　改建完成。
- 1952 年　提出重建。
- 1957 年　再次提出重建。
- 1978 年　8 月，決定重建。
- 1980 年　12 月 23 日，港府正式批准興建地下鐵路港島線，南便上環街市為發展項目。
- 1981 年　12 月 3 日，檔戶暫時遷往水坑口大笪地臨時市場。
- 1982 年　街市清拆。
- 1989 年　10 月 1 日，重建成上環市政大廈暨上環文娛中心。

01 南便上環街市位置的上環市政大廈暨上環文娛中心

南便上環街市
北立面
South Block of Sheung Wan Market

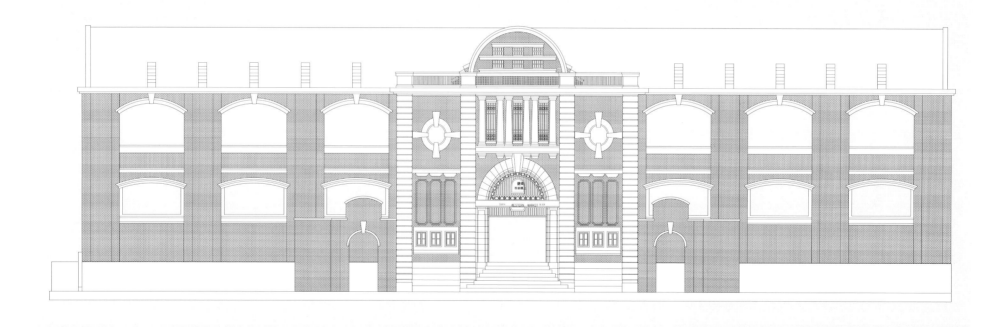

尖沙咀街市
TSIM SHA TSUI MARKET

建築年代：1911 年
位置：尖沙咀北京道 1 號

　　九龍最早的街市為 1864 年街市街的油麻地街市，1885 年遷往新填地街。第二所街市為 1887 年的紅磡街市街（蕪湖街）的紅磡街市，第四座街市為建於 1918 年的北河街街市，均為簡陋的單層柱棚平頂建築，沒有甚麼美學可言。尖沙咀街市是九龍第一座多層街市，原稱九龍街市，具有濃重的維多利亞時代建築風格，主要以紅磚和麻石建成，平面為長方形，建築物樓高兩層，中央三層，石梯設於背部，兩側外牆樓下為拱廊設計，梯頂外牆開有大型牛眼窗，兩翼是鋪有瀝青的石屎頂，中央的屋頂呈三度摺折，在香港只有尖沙咀街市才有這樣的屋頂特色。因為當時尖沙咀被開發為歐籍人士住宅區，故街市以西方風格建造，選址鄰近碼頭，方便貨運，並與水警總部、同期興建的尖沙咀郵局和消防局形成的完整的社區設施組合，為區內地標，見證尖沙咀的發展。

　　1970 年，港府將 1967 年停用的威菲路軍營改建為九龍公園，並開闢九龍公園徑，需拆卸位於梳士巴利道、建於 1910 年的九龍郵局，郵局遷往對面九廣鐵路總站旁、建於 1928 年，並於 1950 年代接收用作揀信場的英軍軍部郵局。1978 年，為了興建九龍文化中心，港府計劃將郵局遷往尖沙咀街市，原街市需覓地重建，以安置街市內的六十八個檔戶和街市外的十五個熟食檔。在沒有合適用地的情況下，暫於海防道興建臨時街市，設有三十個肉檔和一百一十八個菜檔和雜貨檔位，熟食市場有二十一個熟食檔。

　　街市在未清拆前為九龍最古老的街市建築，隨着建於 1935 年的界限街紅磚街市於 2006 年清拆後，九龍已沒有戰前街市。

建築物檔案：

- 1908 年　開始興建街市。
- 1911 年　街市建成。
- 1945 年　前後加建排檔，方便九龍倉工人用膳。
- 1978 年　街市內外檔戶遷往海防道臨時街市。
- 1979 年　3 月 5 日，街市大樓經改建後，作為尖沙咀郵局。
- 1981 年　尖沙咀郵局遷往中間道國際電信大廈，街市大樓改作警察招募中心，後又改作商場。
- 1997 年　港府招標拍賣。
- 1999 年　街市拆卸。
- 2003 年　建成北京道 1 號。

01 尖沙咀街市位置的北京道 1 號

尖沙咀街市
北立面和西立面
Tsim Sha Tsui Market

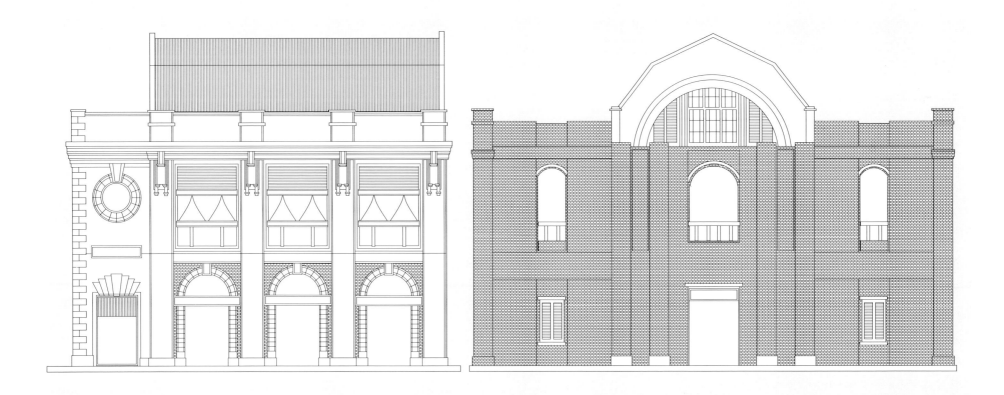

理民官官邸
ISLAND HOUSE

建築年代：1905 年
位置：大埔元洲仔

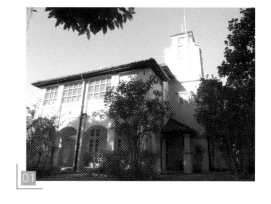

01

　　該官邸曾經是新界最高級官員的住所，為典型的殖民地拱券遊廊式建築，以紅磚砌成，樓高兩層，屋頂設有燈塔，為當年在吐露港夜駛的船隻導航。

　　1899 年英國租借得新界包括北九龍後，以大埔作為新界的管治中心。1905 年，港府將新界址分為北約（新界）和南約（九龍），各由一位理民官（District Officer）管理，在元洲仔設立官邸以進行新界管治，小島與內陸只有一條基堤相連，有利防衛、監視和易於撤退，並有相鄰的運頭塘山大埔臨時警署保護。1907 年在運頭塘山設立北約理民府。1948 年，港府成立新界理民府（New Territories District Office）及新界理民官，將南北兩約的理民府進行了多次分拆。1949 年，新界理民官改稱新界專員（Secretary for the New Territories）。1981 年，設立政務司（Secretary for City and New Territories

Administration）接替新界專員政務。1959 年及 1961 年，鍾逸傑分別出任荃灣理民官和元朗理民官。1974 年，鍾逸傑出任新界政務司，開始策劃興建沙田新市鎮。1976 年，港府批出愉景灣大片荒地予香港興業，以作發展成為渡假勝地，但其後發展為豪華住宅區。2004 年，審計署揭發愉景灣大幅更改土地用途而又不補地價的事件，令政府大約損失五億元，不少人懷疑當時任新界政務司的鍾逸傑，在土地利用規劃上偏袒地產發展商，鍾逸傑因此被傳召到立法會解釋。

🗞 建築物檔案：

- 1905 年　官邸於小島元洲仔上落成，設有守衛室及碼頭。

- 1910 年　成為新界理民官官邸。
- 1949 年　改稱新界專員官邸。
- 1981 年　改稱新界政務司官邸。
- 1982 年　列為香港法定古蹟。
- 1985 年　空置。
- 1986 年　交由世界自然（香港）基金會發展，作為自然環境保護研究中心，並不對外開放。

01 用作自然環境保護研究中心的理民官官邸

理民官官邸
南立面
Island House

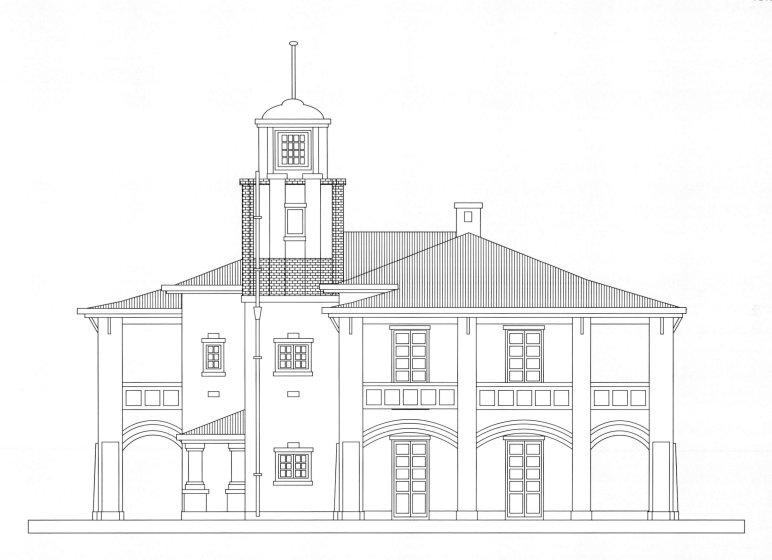

北約理民府
DISTRICT OFFICE NORTH

建築年代：1907 年
位置：大埔運頭角里

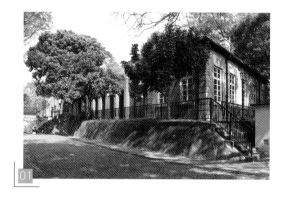

　　大埔北區理民府曾是早期新界的管治中心，原本為南北兩座單層的紅磚建築，前後建有磚柱遊廊和拱形門窗。

　　1905 年，港府將新界址分為北約和南約，北約理民府管轄大埔、沙田、上水、西貢、元朗、青山（屯門）和荃灣；設於九龍油麻地的南約理民府管轄新九龍和離島。理民府的工作包括收稅、發牌、土地丈量、登記物業買賣、地區工程、司法仲裁、地方治安、排解糾紛、探測民情等，幾乎新界的大小事務均在管轄之列。1948 年，大量移民到港，港府將北約理民府分拆為大埔理民府及管轄元朗和青山的元朗理民府，成立新界理民府（New Territories District Office）統籌三個理民府工作。1952 年，新界理民府改稱新界民政署（New Territories Administration），其後理民府進行了數次的分拆和合併。1960 年民康衛生服務改由市政局（Urban Service Department）負責。1967 年，香港發生「六七暴動」，翌年港府引用新界的理民府及理民官制度，在市區推行民政處（City District Office）及民政主任（City District Officer）制度，協助各社區解決地方問題及搜集民意。1974 年 11 月，新界政務署接替新界民政署管轄七個理民府。1977 年，在新界各區成立地區諮詢委員會。1981 年 4 月 1 日，港府實施區議會制度，理民府和民政處制度合而為一，改為政務處及政務專員制度，由政務總署統理。1997 年 7 月 1 日，政務總署改稱為民政事務總署。

建築物檔案：

- 1907 年　大埔北約理民府啟用，分南北兩座。
- 1941 年　香港淪陷，理民府遭到日軍破壞。
- 1946 年　北座加建一層，兩座中間加建相連。
- 1981 年　11 月 13 日，列為香港法定古蹟。
- 1983 年　停用。
- 1988 年　作為環境保護署大埔區分處。
- 2002 年　成為香港童軍總會新界東地域總部，改稱胡定邦童軍中心。

 用作胡定邦童軍中心的北約理民府

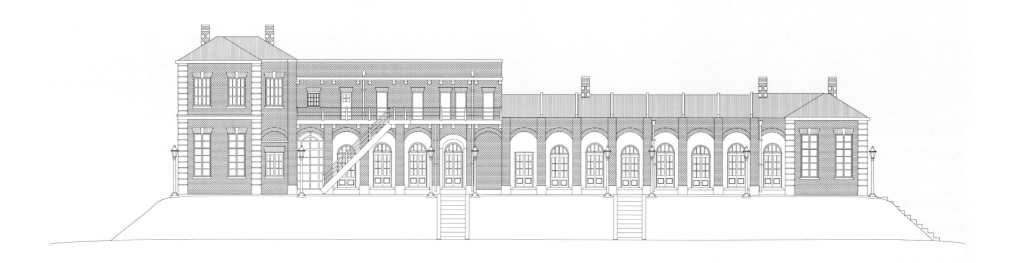

大埔警署
TAI PO POLICE STATION

建築年代：1899 年
位置：大埔運頭角里 11 號

　　大埔警署是新界首個警署，新界首個警隊總部，是英國人升旗宣示於新界行使主管治主權的地方，也是新界鄉民抵抗英國人統治的起義地。1899 年 4 月 16 日，英國人在大埔運頭塘山舉行接管新界儀式，遭到新界五大族聯合抵抗，及後要調動戰艦和軍隊平息抵抗。

　　大埔警署建於小山丘上，有利防守和監察，入口有保安崗亭。警署主要由三座單層建築物組成，東部的主樓平面為「凹」字形，雙坡屋頂，如客家一堂二橫樣式，左右橫屋配以貓拱式的封火山牆，西式設計則見於煙囪、窗戶和壁爐，除了廚房和多間辦公室外，另有十二個房間，為五位歐籍及三十二位印度籍或華籍警員提供住宿。中央南北縱向一排雙坡頂單層平房。西部為後期增建的食堂。警官宿舍可供四人居住，1950 年代為新界分區警司宿舍，1991 年改作挪威學校。

　　在「六七暴動」期間，警署為搗亂份子的目標，9 月 20 日晚上，警署外發生爆炸，事後一名男子被捕。9 月 21 日深夜，三名左派男子在通往警署的道路上放置炸彈陣，一輛從警署駛出的警車內的警員發覺有異，當場拘捕一名男子，及後同黨落網。

 建築物檔案：

- 1899 年　大埔警署建成，作為新界警察總部。
- 1909 年　於現今廣福道山頂位置興建警官宿舍。
- 1941 年　被日軍佔用。
- 1945 年　不再用作總部，先後用作警察分區辦事處，新界北總區防止罪案組辦事處及水警北分區臨時宿舍和辦事處。

- 1981 年　增建北部的食堂。
- 1985 年　增建單身警察宿舍。
- 1987 年　新大埔警署啟用，舊大埔警署遂被棄用。

01 已空置的大埔警署現貌
02 用作挪威國際學校的大埔警署警官宿舍現貌

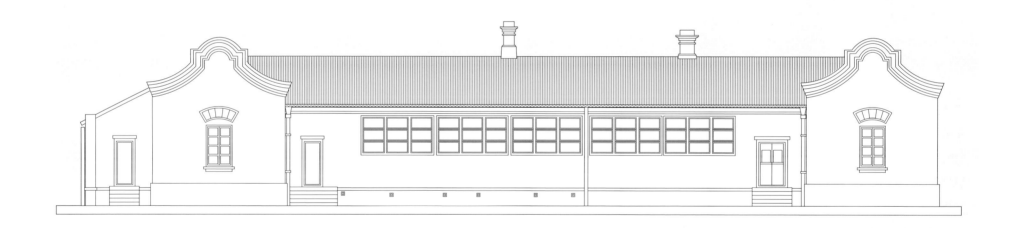

大澳警署
TAI O POLICE STATION

建築年代：1902 年
位置：大澳石仔埗街

　　大澳警署是香港最西南方的警署，是年代最久的離島警署。大澳為當時的主要漁港，唯鄰近海域海盜橫行，政府遂派六至七名警員駐守，1899 年 5 月 18 日以一間中式房子作為臨時警署。警署建成後，樓高兩層的主樓設有落案室、囚室、警員宿舍、三個浴室和一個貯物室；附屬建築為一層，其後改建為兩層和單層的組合，設有廚房、乾衣室、貯物室、供印度籍人員使用的浴室、傳譯員房間，工人宿舍和廁所，與主樓以一條有蓋天橋連接，食水由船隻運送。警署的警員隸屬水警，並會以舢舨在大澳社區巡邏，所有進出大澳的貨物，均須報關，旅客在碼頭上岸，亦須接受警方查問。

　　大澳長期遭受盜賊滋擾，大澳警署亦曾被強盜侵佔。1925 年 3 月 25 日早晨，約六十名強盜分三路船隊登陸，佔領了警署，十多名印警被捆綁，漁村各戶遭全面洗劫，一名婦人被殺，兩名村民被擄去。

　　1968 年 6 月 22 日，香港海域開始連日發現浮屍，屍體被「五花大綁」及滿身傷痕，被屠殺後投入大海，22 日至 29 日期間，水警撈獲二十四具浮屍，澳門也有二十四具，相信與內地進行文化大革命有關。

建築物檔案：

- 1902 年　大澳警署建成。
- 1952 年　警務處處長建議擴建大澳警署，以解決過於擁擠及衛生欠佳的問題。
- 1957 年　港府曾建議將附屬建築重建為一幢三層高建築物。
- 1961 年　附屬建築改建。
- 1962 年　增建的營房房宿落成，有水管供應自來水。
- 1996 年　由於大澳罪案率極低，改為巡邏警崗。
- 2002 年　11 月，警署關閉。
- 2009 年　2 月，警署被計劃翻新為一間四星級精品酒店，內設九間套房、屋頂咖啡座、圖書館個和展示大澳警署歷史的展覽場地。

01 大澳警署（攝於 1997 年）

大澳警署
南立面
Tai O Police Station

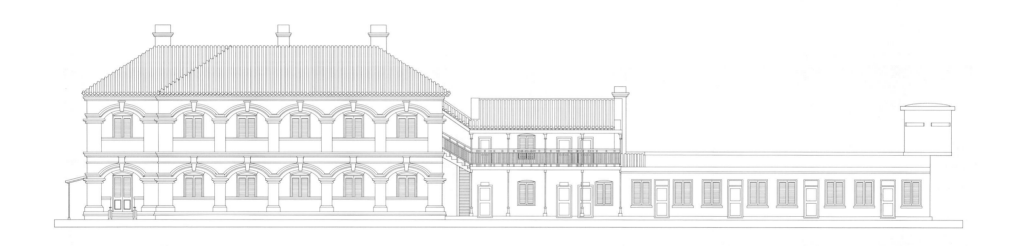

第五章
交通設施

　　1888 年，山頂纜車啟用，加速了山頂區的發展。1904 年，有電車行走港島北岸。1848 年，港府已建成當時的標準道路香島道，由筲箕灣出發，經大潭、淺水灣、深水灣、黃竹坑、香港仔，連接薄扶林道，1961 年才被分拆成柴灣道、大潭道、赤柱峽道、淺水灣道、香島道、黃竹坑道、香港仔大道和石排灣道。

　　九龍方面主要有 1860 年建成的羅便臣道，1909 年易名彌敦道。英國接收了新界後，為了行使管治功能，在新界興建道路，但與鄉村發展無關。1901 年建成由九龍通往沙田的大埔道路段，1904 年建成通往新界行政中心大埔的大埔道路段，1919 年建成九龍經新界西部通往粉嶺的青山道。

　　英國人在租借新界以前，已擬好興建九廣鐵路的計劃，以便輸出中國物資。1910 年 10 月 1 日，全長 35.4 公里的九廣鐵路英段通車，沿途至羅湖的站點為油麻地（今稱旺角站）、沙田、大埔（大埔滘）、大埔墟、粉嶺，都是新界重要鄉約所在。天星小輪公司的設立，使港九兩岸居民得到定時的渡輪服務。香港島、九龍和新界藉電車、火車和小輪三項交通工具得到統一連繫和有效的物資供應，助長了城市發展。

九廣鐵路火車總站
KOWLOON CANTON RAILWAY TERMINUS

建築年代：1916 年
位置：尖沙咀梳士巴利道

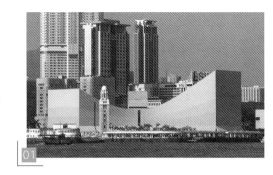

　　火車總站由馬來亞政府建築師設計，主要以紅磚和麻石砌成，屬文藝復興式建築，上層設有拱廊，圍以塔斯卡尼式巨柱。樓體以長短不一的 U 字形圍合鐵架大堂，鐵路沿梳士巴利道及漆咸道而行。鐘樓高四十四米，避雷針高七米。鐘樓是香港現存最古老的鐵路建築，火車總站是香港民間團體爭取保留古蹟的第一例。

　　九廣鐵路原先還有一個經青山灣的路線方案，因沿途荒蕪落選。1906 年鐵路開始興建，歷三年開通的筆架山隧道，是當時亞洲規模最大工程。1910 年 10 月 1 日英段通車，沿途至羅湖的站點為油麻地、沙田、大埔（大埔滘）、大埔墟、粉嶺。1911 年 10 月 5 日全線通車。1912 年粉嶺至沙頭角支線運作，四年後因公路開通而結束。鐵路曾於 1925 年的省港大罷工及 1937 年 9 月的「丁丑風災」暫停運作。

1930 年加設上水站。1931 年 4 月 20 日，火車在馬料水隧道失事，百餘人喪生。1949 年增設粉嶺至和合石墳場支線以運送靈柩。1956 年，馬料水站啟用，大埔滘站停用。1966 年 12 月 11 日，馬料水站和油麻地站改名大學站和旺角站。1981 年新筆架山隧道啟用。1983 年 4 月 6 日，大埔墟火車站關閉；7 月 15 日，九廣鐵路英段全線電氣化，和合石支線停用，新大埔墟站及其他車站相繼重建啟用。1985 年，火炭站和馬場站啟用。1989 年太和站啟用。2004 年新建的尖東站成為總站。

建築物檔案：

- 1914 年　3 月 1 日，動工興建九龍總站。

- 1915 年　鐘樓竣工，暫用畢打街鐘樓報時鐘。
- 1916 年　3 月 28 日，總站啟用。
- 1921 年　3 月 22 日，新報時大鐘開始運行。
- 1941 年　12 月，遭受戰火破壞，鐘樓外牆遺有炮火痕跡。
- 1955 年　火車站外長廊拆卸，以配合重建天星碼頭。
- 1975 年　11 月 30 日，總站遷往紅磡。
- 1977 年　港府計劃將總站拆卸發展，遭保育人士抗議，英廷只允保留鐘樓。
- 1978 年　總站拆毀，大鐘先後藏於沙田車站和紅磡總站。五條希臘式石柱置於百週年公園內。
- 1990 年　7 月 30 日，鐘樓列為法定古蹟。
- 2001 年　9 月 2 日起至 2003 年 12 月，鐘樓內部定時對外開放。

01 九廣鐵路火車總站的鐘樓現貌

九廣鐵路火車總站
北立面
Kowloon Canton Railway Terminus

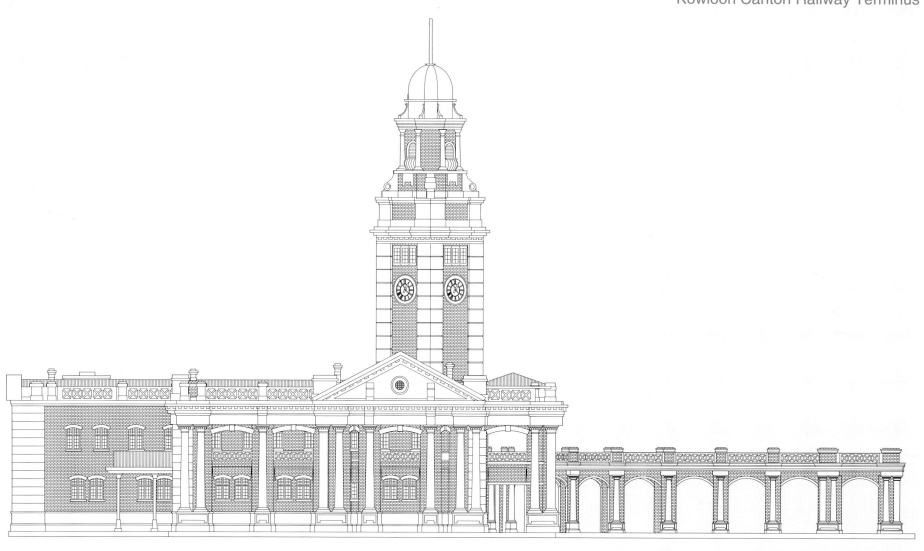

天星小輪碼頭
STAR FERRY PIER

建築年代：1903 年
位置：中環德輔海旁（德輔道）雪廠街口

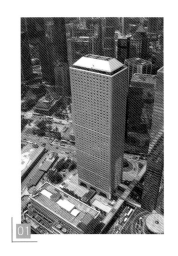

1871 年，波斯火教徒盧先生（Mr. Dorabjee Naorojee）引入私營渡輪服務，以一艘名為「曉星」的蒸汽船來往中環畢打街和尖沙咀九龍角，至 1888 年，成立九龍渡輪公司（Kowloon Ferry Co.），其後渡輪皆以「星」字排名。

1888 年，第一天星碼頭在雪廠街口海旁建成。1890 年，重建九龍角碼頭和雪廠街碼頭，上蓋以禾稈草搭建，單層小輪則有四艘。1898 年 5 月被九龍倉收購，成為天星小輪公司。1903 年建成的天星碼頭屬維多利亞式建築，平面呈 T 字形，伸出碼頭的上蓋為金字頂的鐵棚。1906 年，受颱風打擊，九龍角天星碼頭嚴重損毀，遂於現址興建碼頭，1911 年恢復，與中環天星碼頭相似，屬維多利亞式設計，但沒有鐘樓，碼頭並非伸入海面，而是橫向設在主樓兩邊。1933 年，天星小輪取得來往尖沙咀至中環航線

的專營權，輪船由黃埔船塢有限公司製造。1941 年 12 月 8 日，日軍進攻香港，小輪服務維持至 12 日早上 10 時，兩隻小輪被日軍擊沉，三隻小輪被港府徵用並鑿沉於維多利亞港內，以阻止日軍登陸港島。淪陷期間，小輪停航。

1946 年，天星小輪公司另有兩艘船須歸還船廠，業務陷入困境，與香港油麻地小輪公司實行了數個月的港內聯合服務，至 1949 年才恢復到六艘小輪航行。1953 年，港府計劃搬遷碼頭至新填海地愛丁堡廣場，以進行填海。1955 年 10 月，港府開始興建港九兩地的新天星碼頭，以租予小輪公司。1957 年 3 月 17 日，九龍新天星小輪西翼啟用，中部及東翼則拆卸重建；12 月 15 日，中環新天星小輪碼頭啟用，碼頭關閉。7 月，九龍新天星小輪東翼啟用。2006 年 11 月 12 日，中環天星碼頭受填海影響，遷

往中環七號碼頭。

 建築物檔案：

- 1903 年　第二代天星碼頭建成。
- 1912 年　雪廠街新海旁建成天星碼頭。
- 10 年代　加上鐘樓。
- 30 年代　拆去鐘樓上的圓頂。
- 1945 年　第二代天星碼頭重修，拆去樓頂欄杆，除圓拱外，改為密封式白色牆面。
- 1957 年　新碼頭啟用，碼頭關閉。
- 1973 年　原址建成康樂大廈。

01 天星小輪碼頭位置的怡和大廈

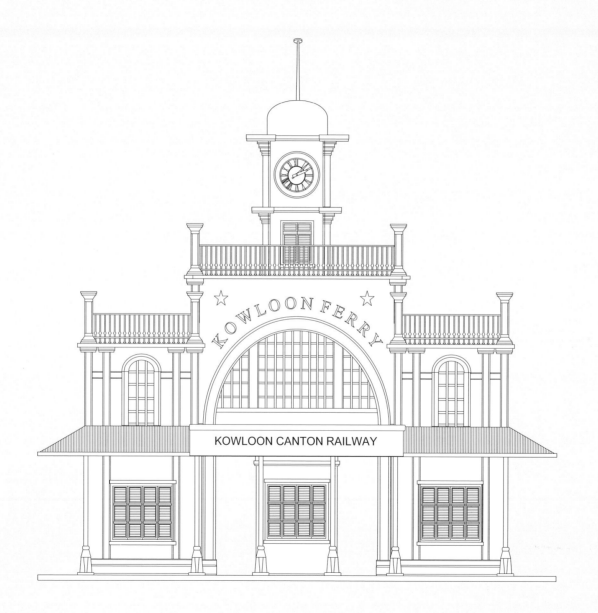

第六章
娛樂場所

　　這段時期在港的歐洲人有自己國籍的社群圈子和會所，互不往來。英國人在新海旁興建了第二代香港會所，舊址於 1908 年改為電影院比照戲院。德國人在堅尼地道興建了新會所，而雲咸街的舊會所成為 1898 年成立的保齡球會 Phoenix Club 的會所。1892 年，帕司人 Dorabjee Nowrojee 家族經營香港大酒店後，於 1902 年經營英皇大酒店，設備豪華。1916 年，基督教女青年會設立了梅夫人婦女會，是香港首間為歐籍單身女士而設的宿舍會所。1918 年，中華基督教青年會在太平山區設立首個永久會址的會所，建築深受芝加哥學派影響。會所設有香港首個室內泳池及室內懸空鑊形跑道。

　　1867 年，香港首間供粵劇表演的戲院同慶戲園在上環街市街開業。1890 年，皇后大道西「高陞戲院」啟用，樓高兩層，為香港最早的西式建築風格戲院。1904 年建成的太平戲院亦為西式戲院建築，樓高三層，設有一千多個座位，分前、中、後座，兩層可容納二百名觀眾的超等及左右兩邊四個包廂。其他戲院有香港影畫戲院（1907）、比照戲院（1908）、倫敦歌劇院形式的域多利戲院（1911）等。九龍第一間電影院則為油麻地甘肅街的廣智戲院（1919）。

香港會所
HONG KONG CLUB

建築年代：1897 年
位置：中環昃臣道 3 號

1846 年 3 月 26 日，英國人社群在皇后大道中 30 號建成香港會所，會員只限英國商人和政府官員。1925 年，會所拒絕港督金文泰爵士建議對不同族裔開放，包括香港首富、歐亞混血兒何東爵士。1984 年接受華籍男士入會。1996 年《性別歧視條例》生效後才接受女性。

1897 年建成的香港會所由巴馬丹拿建築師行（Palmer & Turner）設計興建，文藝復興風格建築，科林斯式的拱券遊廊，增添了貴族氣派。平面為距形，樓高四層，屋頂為四坡屋頂 U 字形組合，各層皆建有拱廊，高層的科林斯式（Corinthian Order）拱券遊廊，給建築貴族的氣派。西面正面建有兩座塔樓，入口建有兩層高的門廊，北立面中央建有一座更大的塔樓，南立面左側入口對上二樓建有弧形陽台，北立面有一行較為低矮的第五層，二樓頂部建有三角山牆。

1978 年，會員第三度否決重建，選擇用二千萬元維修大樓，社會各界發起保留香港會所大樓運動。1980 年，文物協會（Heritage Society）建議港府將會所保留用作中央圖書館和展覽中心，在輿論壓力下，古物諮詢委員會認定香港會大樓為古蹟，但遭行政局否決，理由是以五億元公帑保留是不當的。10 月 20 日，會員以 451 票對 147 票通過重建。1981 年興建地下鐵路港島線，原建築師認為大樓老化，如果傾斜嚴重，會隨時倒塌，提議把大樓重建。香港置地負責拆卸及重建的費用以換取新會所大樓上層八至二十五樓寫字樓往後二十五年的租項收益。

建築物檔案：

- 1895 年　2 月 16 日，香港會投得地皮。
- 1897 年　7 月，香港會所啟用。
- 1899 年　香港會所後座建成，二樓以天橋連接。
- 1961 年　1 月 26 日，壽德隆置業有限公司破紀錄投得後座。
- 1966 年　後座建成壽德隆大廈。
- 1981 年　6 月，會所拆卸。
- 1984 年　重建成香港會所大廈（Hong Kong Club Building）。

01 香港會所位置的香港會所大廈

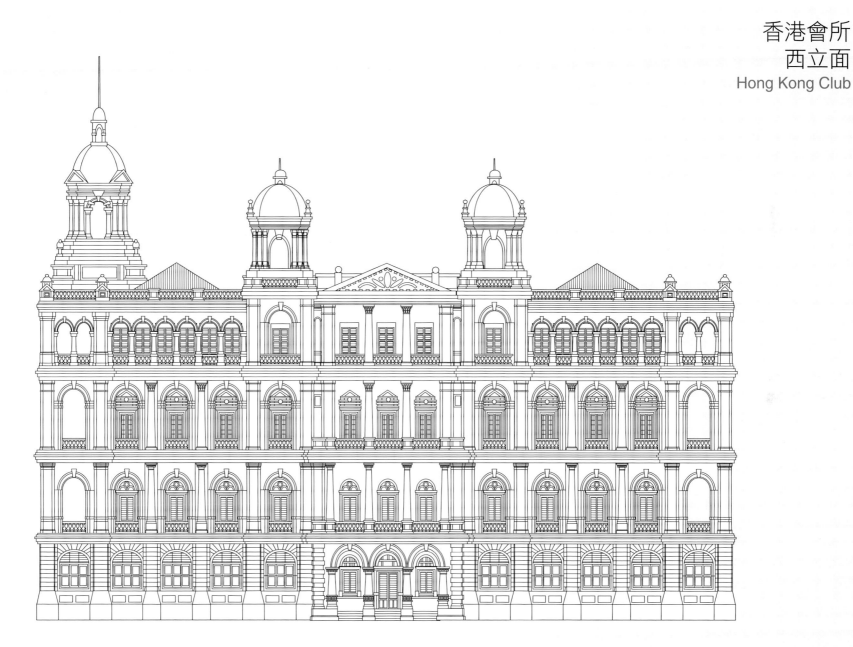

英皇大酒店
KING EDWARD HOTEL

建築年代：1902 年
位置：中環德輔道中 3 號

大樓是香港置地公司的物業，李柯倫治建築師行設計，法國文藝復興式風格，但以鋼筋混凝土建造，故大火後不像香港大酒店般需要拆卸重建。大樓高六層，平面呈梯形，半圓形門廊以愛奧尼亞式柱列支撐，花崗石基座，底層外圍為方柱支撐的拱廊，樓層向上漸次收矮，遊廊的愛奧尼亞式柱列漸次密集和矮細，為典型的帕拉第奧式立面（Palladian façade）。

酒店地下設有酒吧、桌球室和可供二百人用膳的大餐廳，餐廳兩端分別掛有九呎半乘七呎半的國皇和女皇畫像，廚房可同時為六百人提供膳食，升降機設於雪廠街入口。二至四樓設有四十個客房，設有雲石地面陽台，設有休息室、畫室及鋼琴室，閱讀室、會堂，會議室等。天台設有散步場道，可供晚宴和音樂會用。

酒店最早由營辦香港酒店和山頂酒店的帕司人家族經營，招待過不少名人。1923 年 2 月 17 日，接待過孫中山，梅蘭芳曾於 1931 年 4 月 20 日下榻。1937 年 4 月 4 日孔祥熙使團過境，香港百多名華人領袖如何東、周壽臣、羅旭龢、李樹芬、周俊年、何甘棠、簡東浦、余東璇、莫幹生等除與港督在山頂何東花園招待午膳外，下午更與香港華僑各界四十二個團體假思豪酒店舉行歡送大會。日本侵華時，酒店是華人名流籌款救國的活動場地。

 建築物檔案：

- 1902 年　10 月 6 日，英皇大酒店開業。
- 1905 年　轉角處修建大堂入口，對上樓面改為封閉式。
- 1911 年　10 月 30 日，華人 Mr. Li Yin 購入酒店。

- 1929 年　3 月 11 日，酒店大火。
- 1929 年　大樓復修，東翼改名為皇室行（Royal Building），南翼改為中天行寫字樓。
- 1931 年　思豪酒店租用皇室行
- 1931 年　4 月 20 日，梅蘭芳下榻思豪酒店。
- 1949 年　3 月 28 日，業主宣佈拆卸中天行、思豪酒店及亞歷山大行，分兩期興建歷山大廈。
- 1952 年　6 月，第一期竣工。
- 1954 年　1 月 4 日，拆卸中天行及來路大廈（思豪酒店）。
- 1956 年　4 月，重建完成。

01 英皇大酒店位置的第三代亞歷山大行

英皇大酒店
東立面
King Edward Hotel

德國會所
CLUB GERMANIA

建築年代：1902 年
位置：中環堅尼地道 7 號

　　1830 年，德國人開始在廣州活動，經營代理業務，香港開埠後，在港主要經營進出口業務。當時在港的歐洲人，各有自己國籍的社群圈子和會所，且不相往來。德國人在 1859 年 11 月於皇后大道東成立會所，1860 年遷往雲咸街口山崗，德國領事館對面。1869 年蘇伊士運河通航，香港德國商人社群迅速增加，遂於 1872 年 2 月 21 日位置建成首座永久會所，1902 年又另址建成更大一座，設有大餐廳、閱讀室、桌球室、圖書館、保齡球道和大草地等。

　　會所屬文藝復興式建築，依山而建，樓高五層，北立面各層有柱列或拱券遊廊，兩旁建有八角形的尖塔，四樓部分建有鐵花陽台；南面因地勢只見樓上三層，堅尼地道入口設於二樓，並建有門廊，立面開圓拱窗，左中右部分樓頂設有三角山牆，中央的較兩旁的高大。屋頂為十字形的四坡頂組合。

　　由於德國商行的合夥人多懂華語與華人正接溝通，不像英國人依靠買辦制度，故能更有效賺取財富。洋行有 1855 年到港貿易的襌臣洋行（Siemssen & Co.）、1867 年貿易的瑞記洋行（Arnhold Karberg & Co.）和 1895 年在港創立的捷成洋行（Jebsen & Co.）等。德國會所反映了當時德國上流社群的富裕程度。由於德國兩次發動大戰，德國人在港的產業遭到沒收，到戰後才能安穩發展，較為人熟悉的德國機構相信是每年學費十多萬元的德國瑞士國際學校了。

建築物檔案：

- 1902 年　12 月 31 日，會所開幕。
- 1914 年　8 月 2 日，一戰爆發，港府以敵產理由沒收會所。
- 1918 年　2 月 13 日，華南發生歷時五十秒的地震，羅便臣道聖若瑟書院校舍損毀，遂購入會所。
 9 月 3 日，遷入會所。
- 1941 年　12 月，港府徵用校舍，其後被日軍用作軍事臨床醫學訓練基地和監獄。
- 1963 年　拆卸重建。

01 德國會所位置的聖若瑟書院南座

德國會所
北立面
Club Germania

梅夫人婦女會會所
THE HELENA MAY INSTITUTE FOR WOMEN

建築年代：1916 年
位置：中環花園道 35 號

梅夫人婦女會是香港首間為歐籍單身女士而設的宿舍會所，香港女童軍首個總部會址。婦女會前身是 1898 年成立的基督教女青年會（Young Women's Christian Association），曾先後租用或借用柏拱行（Beaconsfield Arcade）房間、大律師普樂（Henry Edward Pollock）的辦事處及皇后大道中房間運作。1913 年底，港督梅含理爵士（Sir Henry May）夫人（Lady Helena May）發起為單身歐籍職業女性興建宿舍的行動，得埃利·嘉道理、劉鑄伯、陳啟明、何東兄弟等資助，女青年會改名香港婦女會（Hong Kong Women's Institute）。

大樓屬維多利亞及愛德華古典復興式風格。建築物樓高三層連地庫，正門位於花園道，入口以愛奧尼亞式柱支撐弧形山牆，地下及二樓分別建有圓拱遊廊和弧形遊廊。當時的地庫為有蓋的運動場、員工宿舍

和廚房，設有乒乓球枱，地庫與外面的花園亦作女童軍的總部，其他設施有畫室、會議或舞會的茶房、閱讀室和飯廳，圖書館等。1936 年有三百四十一名會員，香港處於備戰狀態時，部分會員撤離往澳洲。香港回歸後，部分會員亦隨着公司撤走。

建築物檔案：

- 1916 年 9 月 12 日，會所由港督梅含理爵士夫人主持開幕，供歐籍女性租住。
- 1937 年 10 月，天台加建。
- 1941 年 12 月，被日軍用作會所和馬廄，傢具和書籍盡失。
- 1945 年 8 月，被英國空軍徵用
- 1947 年 重投服務。
- 1958 年 新翼建成。
- 1985 年 開始供任何國籍女性租住。
- 1993 年 10 月，主樓外部列為法定古蹟，每年 9 月開放一天，10 月有慈善賣物會。
- 1974 年 刪去英文名稱中 Institute（學會）字眼，以符合實際用途。

 梅夫人婦女會會所西立面現貌

梅夫人婦女會會所
東立面
The Helena May Institute for Women

香港中華基督教青年會中央會所

CHINESE YOUNG MEN'S CHRISTIAN ASSOCIATION OF HONG KONG

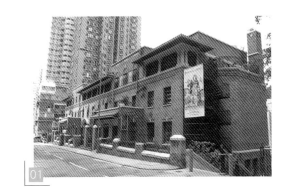

建築年代：1918 年
位置：上環必列啫士街 51 號

1890 年代，皇仁書院、西醫書院及香港幾家教會學校的華人，組織了男青年會，於道濟會堂聚會。1901 年，香港基督教青年會於德輔道中 27 號成立，其後遷往前香港會所大樓，分為華人部及西人部。1908 年西人部獨立。華人部於 1911 年定名香港中華基督教青年會，以三角會徽代表德、智、體三者合一。

大樓是當時香港基督教青年會總部，由芝加哥設計師設計，紅磚綠瓦，深受芝加哥建築學派影響，屬揉合新古典主義和中國式風格的折衷主義建築（Eclectic Style），在港罕見。大樓高六層，因依山而建，三個入口設在面向必列者士街的三樓。中央入口大堂的牆上鑲有捐建者的碑石，載有八十多位捐建一百元以上者或商號名字，包括先施公司、永安公司、利希慎、何啟、伍廷芳、遮打、太古洋行、渣甸洋行等，與及教友陳少白。管理層多為專業人士和商人，當中不少是合一堂的中堅人物。

大樓設有香港首個室內泳池及首個室內懸空鑊形跑道、大禮堂、健身房、桌球室、影畫室、餐廳、宿舍、圖書館、音樂室和天台花園等，成為舉辦重要活動的熱門場地。1927 年 2 月 18 至 19 日，魯迅在此演講；1936 年亦曾舉行香港首個集體婚禮。1937 年推行救國運動及戰時服務。1966 年，總部遷往窩打老道重建完成的香港中華基督教青年會九龍會所。1967 年「六七暴動」爆發，促使港府加強社區服務，青年會設立了不少青少年中心。

建築物檔案：

- 1914 年　動工興建。
- 1918 年　10 月 10 日，會所啟用。
- 1941 年　12 月，成為防空救護隊半山區 A 段總站，一千多人的避難所。其後被日軍用作日語及德語學校。
- 1995 年　加設必愛之家庇護工場及宿舍。

01 香港中華基督教青年會中央會所現貌

香港中華基督教青年會
中央會所南立面
Chinese Young Men's Christian
Association of Hong Kong

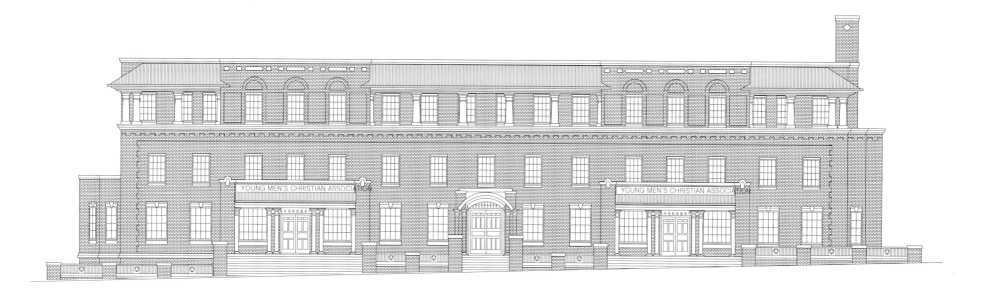

太平戲院
TAI PING THEATRE

建築年代：1904 年
位置：西營盤石塘咀德輔道西 394-400 號、皇后大道西 421 號

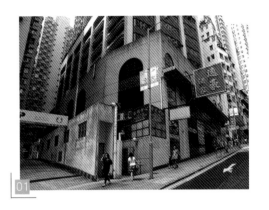
01

戲院帶有古典主義及文藝復興色彩，見於圓拱門窗和希臘柱式。戲院與皇后大道西之間設有開揚花園，因依山坡而建，德輔道一邊立面向下多出一層，舞台位於山坡低處，以圓拱鐵架支撐屋頂。除了椅位和板位外，首創較舒適的貴妃床位和對號位，為其他戲院仿效。

太平戲院是當時的大戲院，1907 年由普慶戲院院主源杏翹接手經營，除公演粵劇外，更是重要活動的舉行場地，例如 1907 年公立醫局創辦人劉鑄伯等在此演説；1909 年香港大學籌款委員會舉行香港大學堂籌款戲劇演出；1921 年首次討論蓄婢問題大會；1933 年第一個男女合班的粵劇團演出等。

1922 年 10 月 15 日，梅蘭芳應太平戲院邀請，首次率領劇團到港作一個月的表演和義演，港督接到英國駐華公使指示，派出大批警員保護梅蘭芳到港，造成港九輪渡停航數小時；而演出相當轟動，出現兩三人合坐一個座位的奇景。他在 1928 年及 1931 年再度演出。1941 年 7 月 1 日，梅蘭芳更擔任賑災義演顧問，由名伶名流演出。

1932 年戲院重建後，源杏翹兒子源詹勳接手戲院，置有聲放映機，放映中、西名劇，兼上演粵劇，並設有帶位員。1933 年，香港聖士提反校友會獲華民政務司批准男女同台演出，太平戲院聯同高陞戲院、普慶戲院和利舞臺向港督貝璐申請男女同台演出粵劇，11 月 15 日獲得批准。馬師曾與譚蘭卿合組「太平歌劇社」在太平戲院上演粵劇，高陞戲院聘請薛覺先與蘇州麗的「覺先聲劇團」演出，開創「薛馬爭雄」年代。1976 年，源氏第三代碧福接手戲院。最後一部放映的影片為《摩登保鑣》。

建築物檔案：

- 1904 年　太平戲院落成，有一千座位，三邊的樓座可容二百人。
- 1932 年　太平戲院重建，有二千座位，放映中西電影和上演粵劇。
- 1941 年　12 月，被日軍徵用為倉庫。
- 1981 年　戲院結業。
- 1985 年　建成華明中心。

01 太平戲院位置的華明中心皇后大道西立面

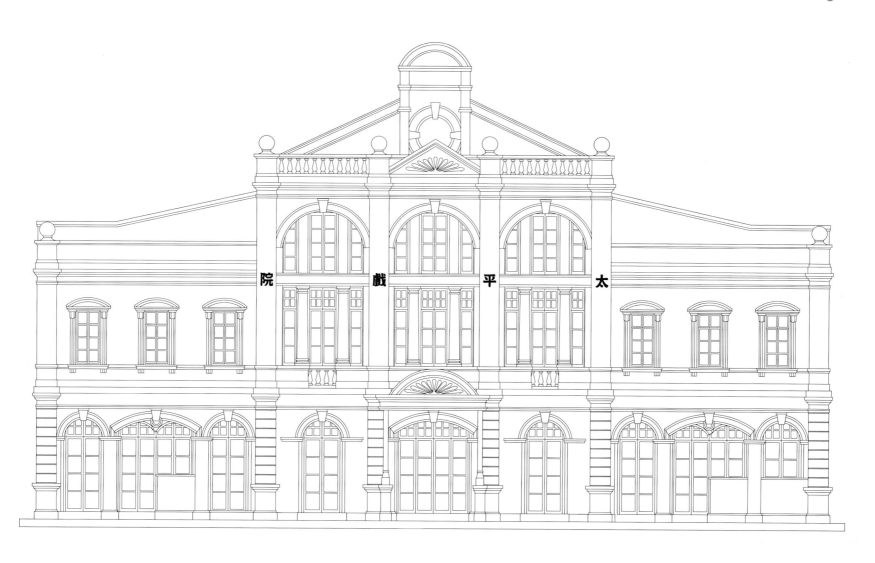

第七章
洋行百貨

　　第一階段建築發展時期的洋行建築多為二至三層高的柱廊式設計，到了第二階段，由於引入了電力和升降機，建成的洋行普遍有四至五層樓高。建築物由專業建築師設計，集中在中環新海旁一帶，多屬於文藝復興式古典建築，建築物名稱亦多與英國皇室有關，如皇后行紀念維多利亞女皇；太子行紀念皇夫艾伯特親王；皇帝行紀念愛德華七世；亞歷山大行紀念愛德華七世妻子亞歷山大；聖佐治為英國的主保聖人等。

　　太古洋行在中環設立了總部大樓，基地則為北角的太古船塢和太古糖廠。怡和洋行將總部重建，基地則為銅鑼灣一帶，洋行與保羅．遮打合組的香港置地有限公司，為當時中環的大地主。1900年，澳洲香山籍華僑馬應彪於皇后大道中創辦了香港首間華資百貨先施公司，開創了貨物明碼實貨和女售貨員的先河，其後澳洲香山籍華僑郭樂、郭泉等兄弟創辦永安公司，對香港和中國百貨業影響至深。

皇后行
QUEEN'S BUILDING

建築年代：1899 年
位置：中環干諾道中 5 號

　　皇后行由李柯倫治建築師行設計建造，皇后是當時的維多利亞女王，屬典型維多利亞時代印度薩拉森（Indo-Saracenic）風格。1857 年，英國殖民者鎮壓了印度全境的印度民族起義，印度由英國東印度公司轉為英國直接統治，使殖民地建築揉合了印度伊斯蘭建築風格（Indian Islamic Style）和歐洲新古典主義（Neo-Classical Style）或和歌德復興風格（Gothic Revivalist Style），成為印度薩拉森風格建築。皇后行是香港最具代表性的印度薩拉森風格建築，特色見於圓頂角樓、拱廊、中央圓頂塔樓等，柱頂有皇冠裝飾。皇后行平面為方形，中央有天井通風，原為 Central Estate Company 的物業，設有電動摩打吊扇，曾經是荷蘭小公銀行（The Netherlands Trading Society）、黃埔船塢公司、美國輪船有限公司、股票交易場所和香港賽馬會馬票總售票處所在。

　　戰後香港成為旅遊和購物天堂，酒店需求大增。1959 年，置地公司在承投美利操場酒店地皮失敗，遂重建皇后行為五星級酒店。1963 年文華酒店開幕，接收告羅士打大酒店的住客和一千名員工，告羅士打大酒店改為洋行。1964 使用海水蒸發器供水，解決制水問題。1965 年 3 月率先購入勞斯萊斯轎車送客，12 月開設首間天橋餐廳。入住的名人包括戴安娜王妃、英國首相戴卓爾夫人、美國總統尼克遜、福特與老布殊，湯告魯斯、奇雲高士拿等。文華酒店商場的珠寶行是匪徒光顧勝地，1983 年至 1986 間，發生三大劫案，每次損失都有四百萬港元。2003 年 4 月 1 日，歌手張國榮在酒店二十四樓咖啡室跳樓輕生，每年忌日皆有歌迷到場悼念。

建築物檔案：

- 1899 年　皇后行建成，有十六組辦公室。
- 1926 年　被置地公司收購，設立股票交易場所。
- 1960 年　11 月，開始拆卸重建。
- 1961 年　3 月，建成皇后酒店。
- 1963 年　10 月 24 日，改以文華酒店名稱開幕。
- 2006 年　9 月 28 日，翻新工程完成，重新開業。

01 02 皇后行位置的文華東方酒店

皇后行
北立面
Queen's Building

太子行
PRINCE'S BUILDING

建築年代：1904 年
位置：中環遮打道 10 號

01

太子行紀念維多利亞女王的丈夫艾伯特親王（Albert, Prince Consort），四十二歲的艾伯特親王在 1861 年探望到劍橋讀書的兒士愛德華（愛德華七世）後，患傷寒病去世。香港有上亞厘畢道（Upper Albert Road）和下亞厘畢道（Lower Albert Road）紀念。

大樓由李柯倫治建築師行設計興建，風格與皇后行一致，屬印度薩拉森風格建築，平面較皇后行長，而柱式和開間卻有不同的變化，左右樓頂建有方形平頂塔樓，正面中央的塔樓則建有圓頂，柱頂有皇冠裝飾，中央設有天井通風。當時為法國銀行（The Banque De L'Indo Chine），橫濱正金銀行（The Yokohama Specie Bank, Ltd.）和台灣銀行（The Bank of Taiwan, Ltd.）總行所在。拆卸前為海外信託銀行總行、浙江第一銀行和交通銀行的所在。

太子大廈在開幕時為香港最大的商業大廈，二樓建有全港第一條有蓋行人天橋，連接文華酒店，香港電話有限公司總辦事處及兩局非官議員辦事處亦遷入辦公。

1971 年，香港發生嚴重罪案 230,613 宗，劫掠案佔 26,404 宗，平均每小時發生盜案三宗。太子大廈是劫案黑點，是年三名十八至十九歲賊人持假槍行劫太子大廈珠寶行，掠走鑽飾四十多萬。1973 年，二十三歲無犯罪紀錄男子持刀行劫太子大廈美心餐廳七百七十五元，被法庭以劫案日增，重判囚兩年。

建築物檔案：

- 1904 年　太子行建成，由約瑟兄弟擁有。
- 1927 年　被置地公司收購，約瑟兄弟出任董事局成員。
- 1963 年　12 月，開始拆卸。
- 1965 年　4 月，建成太子大廈。
- 2010 年　5 月，大廈商場翻新。

01 太子行位置的太子大廈

太子行
東立面
Prince's Building

聖佐治行
ST. GEORGE'S BUILDING

建築年代：1904 年
位置：中環遮打道 2 號

01

聖佐治行樓高四層，屬古典主義風格建築，巴洛克風格見於南北兩面二樓和樓頂的中斷式三弧形山牆，東面兩邊轉角為弧形，三面向街的立面設有不同柱式的遮陽遊廊，地下和二樓的混合形柱列遊廊甚有特色和少見。大樓原為旗昌洋行（Shewan & Tomes）的總部物業，地下先後為日本航運公司和美國總統輪船公司租用，樓上曾經是馬可尼無線電報公司（Marconi Wireless）的辦事處。大樓其後由嘉道理家族擁有，三樓為中華電力有限公司辦事處。嘉道理家族有多間公司的辦事處，例如香港上海大酒店公司皆設在聖佐治大廈內。

1818 年美資羅素洋行（Samuel Russell & Co.）在廣州成立，1830 年與渣甸洋行，顛地洋行成為中國三大鴉片商；1901 年在港成立中華電力有限公司，1908 年開始被艾利·嘉道理收購。1965 年 7月 6 日，聖佐治行四樓一公司主持人在搬遷辦公室時，與唯一下屬發生爭執被殺及分屍，兇手佈局作擄人勒索，屍體藏於金山槓中，再置於家中，最後因發出惡臭而被揭發，成為轟動香港的「箱屍案」。

303 年 4 月 23 日，羅馬騎兵軍官聖喬治（Saint George）因阻止羅馬皇帝對基督徒的迫害而被殺。494 年被教宗封聖，4 月 23 日為聖喬治日，其後成為英國、德國、保加利亞、葡萄牙、莫斯科、喬治亞等國家和地區，以及童軍和士兵的主保聖人。聖喬治日是英格蘭地區的國慶日。在英國屬土地區，很多童軍都會每年在最接近聖喬治日的週日舉辦遊行活動。

 建築物檔案：

- 1904 年　聖佐治行建成。
- 1951 年　旗昌洋行被會德豐收購。
- 1965 年　拆卸重建。
- 1969 年　建成聖佐治大廈。

01 聖佐治行位置的第二代聖佐治行

聖佐治行
東立面
St. George's Building

皇帝行
KING'S BUILDING

建築年代：1905 年
位置：中環干諾道中 9 號

1901 年，世界歷史上在位最長（六十四年）的女君主英國維多利亞女王去世，年已花甲的愛德華七世登上王位，開啟愛德華時代，但他在位九年便去世，皇帝行便是以這位皇帝命名。

愛德華七世是首位入讀牛津大學的王儲，後來轉讀劍橋大學，但因資質問題，無法畢業。1861 年父親艾伯特關心他的學業而到劍橋探望，回宮兩星期後患上傷寒病去世，令那位有四子五女的歐洲眾王之祖母維多利亞女王世守寡了四十年，女王把亡夫的死歸咎於愛德華的荒唐，不准他過問政治。但愛德華七世善於交際，為人和藹可親，所以受英國子民歡迎。一般人把 1900 年代至戰前的建成的紅磚建築稱為愛德華時代風格，但其實自 1910 年 5 月起已踏入喬治五世時代。

皇帝行的底層曾是日本郵船會社（Nippon Yusen Kaisha）的辦事處，因當時的香港人看見到埗的日本郵船以阿波丸、冰川丸等命名，故有「日本郵船遲早完（丸）」之歇後語。

皇帝行屬古典主義風格建築，帕拉第奧式立面（Palladian façade），底層主要採用粗石和愛奧尼亞式柱頭，第二層包括二樓和三樓採用愛奧尼亞式和較為華麗的科林斯柱列，第三層所佔的比例較小，並採用不同樣式的欄柱和拱券，是文藝復興時期常見的立面形式之一，四樓兩旁的小陽台亦增加了立面的趣味。

建築物檔案：

- 1905 年　皇帝行建成。
- 1955 年　3 月，置地公司宣佈將於仁行、皇帝行及沃行合併發展為於仁大廈。
- 1958 年　4 月，拆卸皇帝行與沃行。
- 1960 年　位置建成東翼。
- 1962 年　西翼落成。
- 1977 年　易名太古大廈。
- 2002 年　重建成遮打大廈。

01 皇帝行與於仁行位置的遮打大廈

皇帝行
北立面
King's Building

KING'S BUILDING

於仁行
UNION BUILDING

建築年代：1905 年
位置：中環畢打街 21 號

01

於仁為英文 Union 的音譯，象徵英格蘭、蘇格蘭和愛爾蘭的統一。大樓屬歌德復興式建築，輻射式建築立面（Rayannant Style），四樓的交互拱券內留有圓窗，頂部有都鐸式堡壘和矢碟，柱位建有懸空的八角形塔樓或圓頂小樓，三樓中央建有三個開間的陽台。

1805 年，英商在廣州開設中國首間保險公司諫當保險會社（Canton Insurance Society），其後分拆為寶順洋行的於仁洋面保安行（Union Insurance Society of Canton）和渣甸洋行諫當保險公司（Canton Insurance Company），先後於 1841 及 1881 年遷往香港，改名於仁保險公司（Union Insurance Company）和廣東保險公司。第一家華資保險公司義和保險公司則於 1865 年在上海成立。於仁行是於仁保險公司的總部所在，也是保險公司的集中地，底層

為兩間經營遠洋郵輪航線公司的辦事處。重建後的於仁大廈成為當時香港最大商業大廈，二樓為於仁保險公司的辦事處。

1972 年 12 月 6 日，大廈十六樓發生五級火警，全部消防車均無法伸及，水柱僅射至十五樓。1977 年 2 月 18 日，於仁大廈因應大租客太古洋行的要求改名，引致其他租戶付出二百萬元代價，以更改文具信封及轉換公司登記等。於仁保險公司指控置地公司破壞 1946 年訂定的協議，法官裁定置地公司賠償因改名而損失的 34,359.1 元，兼付堂費，但事件對於仁保險公司名譽影響不大。

建築物檔案：

- 1900 年　於仁保險公司建成於仁行。
- 1946 年　售予置地公司，訂明保留大廈名稱。
- 1955 年　3 月，置地公司宣佈將於仁行、皇帝行及沃行合併發展為於仁大廈。
- 1960 年　東翼落成，二樓為於仁保險公司辦事處。於仁行拆卸。
- 1962 年　西翼落成，於仁大廈成為當時香港最龐大的商業大廈。
- 1977 年　易名太古大廈。
- 2002 年　重建成遮打大廈。

01 於仁行與沃行位置的遮打大廈

於仁行
西立面
Union Building

沃行
YORK BUILDING

建築年代：1905 年
位置：中環遮打道 9 號

沃行為英文 York 的音譯，位於皇帝行的後面，外形大致與皇帝行相似，為帕拉第奧式立面，三樓亦是拱券式遊廊，但柱間的安掛不同，中央頂部設有巴洛式的破裂弧形山牆，名字所指的是約克公爵（Duke of York）。約克是英國的最大的郡，通常被授給英國國王的第二個兒子，當時是指未登位的喬治五世。歷史上有八次授封，第一次在 1384 年；第六次授封是 1892 年的愛德華七世次子喬治王子，距上次授封有一百年時間；第七次授封是 1920 年的阿爾伯特王子，喬治五世的次子，愛德華八世的弟弟。後來愛德華八世為迎娶兩度離婚的辛普森夫人，退位為溫莎公爵，阿爾伯特王子登位為喬治六世，為伊莉莎白二世的父親。第八次授封是 1986 年的安德魯王子，英女王伊莉莎白二世的次子。約克公爵的頭銜被傳為詛咒，除了第一次授封者外，其

他約克公爵都沒有子嗣。

阿爾伯特王子於 1937 年 5 月 12 日登基，遵從維多利亞女王的遺願，往後的英國君主不能以「阿爾伯特」為名，改稱喬治六世，並藉以父親名字重建公眾對王室的信心。喬治六世患有口吃，後得到語言治療師的幫助而有改善，電影《The King's Speech》講述他在二戰期間克服了口吃毛病，向國民發表振奮人心的演說，堅定民眾決志抵抗德國。由於長期吸煙而患上肺癌，1952 年 2 月 6 日，五十六歲的喬治六世在睡夢中去世。1958 年，港府在動植物公園原來放置港督堅尼地的銅像位置安放喬治六世銅像，銅像由英國雕刻家鑄造，以紀念香港開埠一百週年，但因戰事而延誤放置。

建築物檔案：

- 1905 年　沃行建成。
- 50 年代　英國海外航空公司、澳洲海外航空公司及香港航空公司的辦事處。
- 1955 年　3 月，置地公司宣佈將於仁行、皇帝行及沃行合併發展為於仁大廈。
- 1958 年　4 月，拆卸皇帝行與沃行。
- 1960 年　建成東翼。
- 1962 年　西翼落成。
- 1977 年　易名太古大廈。
- 2002 年　重建成遮打大廈。

01 沃行位置的遮打大廈

沃行
南立面
York Building

阿歷山大行
ALEXANDRA HOUSE

建築年代：1904 年
位置：中環德輔道中 5-17 號

　　阿歷山大行是香港置地的物業，紀念愛德華七世妻子雅麗珊皇后（Queen Alexandra），也是屈臣氏大藥房總行的所在，開幕時南華早報以其三角外形比喻為俊美的鐵燙斗，為「賦有最嚴謹文藝復興風格的新建築物」，而藥房的創辦人亦與洋行同名。大樓屬古典主義風格，平面呈三角形，兩旁立面為以意大利式遊廊和飛簷包圍，每層的柱列遊廊各有不同，依照帕拉第奧式的立面，運用不同大小的塔斯卡尼、多利克和科林斯等柱式，柱頂建有小尖塔，位於路口一端的頂部建有印度薩拉森風格的塔樓。

　　第二代阿歷山大行有六座升降機，每天載客量一萬六千人，堪稱當時最繁忙升降機交通大廈，亦是跳樓自殺的熱門場地。大廈在不足二十年間再度重建，成為一項紀錄，反映地產興旺。第三代以新方法由中央部分建起，工時連拆卸在內只用了二十七個月，是最多行人天橋連接的建築物。

　　屈臣氏大藥房（A.S. Watson & Company）前身是由外商於 1828 年創辦的廣州藥房，1871 年由接辦人亞歷山大‧屈臣（Alexander Skirving Watson）改稱屈臣氏大藥房，創立中國第一家汽水工廠、香港首間飲品廠。1876 年製造蒸餾水。1888 年孫逸仙在西醫書院獲頒屈臣氏獎學金。1895 年在港有三十五家藥局，出售成藥和化妝品三百多種。

 建築物檔案：

- 1904 年　阿歷山大行落成。
- 1952 年　6 月，重建為歷山大廈第一期。
- 1956 年　4 月，毗鄰的思豪酒店（Hotel Cecil）及中天行（Chung Tin Building）重建成歷山大廈第二期，樓高十三層。
- 1975 年　歷山大廈拆卸重建。
- 1977 年　樓高三十四層的歷山大廈全面啟用。

01 阿歷山大行位置的歷山大廈

阿歷山大行
南立面
Alexandra House

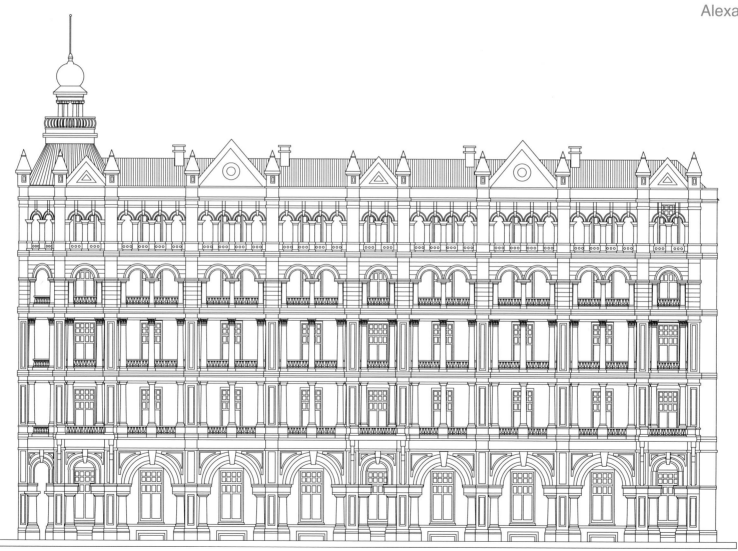

怡和洋行
JARDINE MATHESON HOUSE

建築年代：1905 年
位置：中環畢打街 20 號

01

大樓屬古典主義建築，獨特的塔樓具有巴洛克風格，塔樓為帳蓬式屋頂開有牛眼窗，雙層的塔樓建有陽台，立面運用了多利克、愛奧尼亞和科林斯等柱式，配合圓拱構成多采多姿的遊廊，尤以高大的科林斯柱式顯出了麗的巴洛克風格。

怡和洋行原稱「渣甸洋行」（Jardine, Matheson & Co.），1932 年由威廉‧渣甸與詹姆士‧麥地臣在廣州創立，主要從事鴉片和茶葉買賣。1842 年遷入銅鑼灣東角的貨倉碼頭基地，次年開展上海業務，1851 年成為上海鴉片市場最大供應商。1864 年在中環設立總部辦事處。1880 年遷往畢打街。1872 年，易名怡和洋行。1889 年，與保羅‧遮打合辦香港置地有限公司，1938 年成為中環最大地主，怡和洋行為遠東最大的英資財團。1973 年，建成當時香港最高的康樂大廈，地價打破紀錄，1988 年總部遷入並改名「怡和大廈」。

1850 年代某天，怡和洋行向回港的總經理鳴放最高敬意的二十一響禮炮，被英軍指責無權鳴放禮炮，怡和洋行遂以每天正午十二時鳴放禮炮報時，以作自我懲罰。

1934 年，富商何福兒子、怡和洋行買辦何世亮在怡和洋行「意外」獲得怡和大班的「內幕消息」，與三位兄長世榮、世耀及世光傾全部家財投機股票，結果失敗破產，欠下巨債，何世亮在大潭吞槍自殺，何世耀精神錯亂，其後吞服安眠藥自殺，何鴻燊父親何世光則到越南西貢另起事業；何世榮的債務由繼父何東代為清還。

 建築物檔案：

● 1905 年　怡和洋行總部重建完成。
● 1958 年　重建成樓高十七層的新怡和大廈。
● 1974 年　香港置地為發展置地廣場，以大廈與會德豐的連卡佛大廈交換。
● 1984 年　重建為會德豐大廈。

01 怡和洋行位置的會德豐大廈

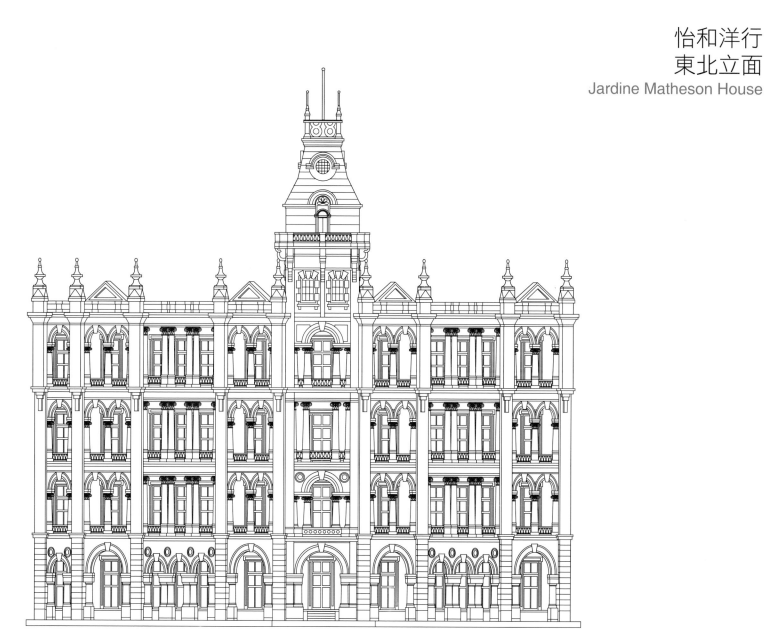

太古洋行
BUTTERFIELD & SWIRE BUILDING

建築年代：1897 年
位置：中環干諾道中 1 號

01

大樓屬古典主義建築，主要以紅磚和麻石建造，平面呈長方形，北部為三層，二樓建有平面為梯形的陽台，南部為兩層，其後加建第三層和弧形山牆，立面由三心拱（basket handle arch）構成，除南面作為遊廊外，其他三面則作為門窗戶，帶有工業氣質。

1816 年，施懷雅公司（Swire & Co.）在利物浦創立，1861 年對華貿易，包括傾銷鴉片。1866 年與 R.S. Butterfield 在上海合組 Butterfield & Swire，兩年後拆夥，以「太古洋行」為中文名，喻意「廣大悠久」。1870 年在香港開業。1881 年成立太古糖業有限公司，以北角為基地，1893 年太古糖廠啟用，全盛時工人約三千。1900 年興建太古船塢，1907 年 8 月啟用，往後發展成為香港規模最大船塢，一度有五千工人，並於周邊地區興建職工宿舍、太古義學、太古水塘、賽西湖水塘，又興建架空吊車，行走柏架

山和康山一帶的高級職員宿舍，船廠幾乎壟斷了英國海軍船艦的維修和華南地區的造船工程。

1931 年，太古洋行結束買辦制度。1953 年關閉內地所有辦事處。1972 年成立太古地產有限公司，太古船塢與香港黃埔船塢公司合組香港聯合船塢。1973 年結束太古糖廠。1974 年更名為香港太古集團有限公司。1978 年結束太古船塢，原糖廠和船塢用地發展為太古城。主要掌控的公司有國泰航空公司、香港飛機工程公司及太古可口可樂香港有限公司。

建築物檔案：

- 1895 年　太古洋行投得地皮。
- 1897 年　9 月 27 日，大樓啟用，屬文藝復興式的紅磚建築。
- 1955 年　12 月 10 日，傅德蔭購入大樓。
- 1962 年　改名為傅氏中心，數年後拆卸。
- 1973 年　與東方行地皮發展為富麗華酒店。
- 2002 年　酒店拆卸。
- 2005 年　建成美國國際集團大廈（AIG Tower）。
- 2007 年　易名為友邦金融中心（AIA Central）。

01 太古洋行與東方行位置的友邦金融中心

1897

東方行
ORIENTAL BUILDING

建築年代：1898 年
位置：中環干諾道中 1 號

　　東方行由巴馬丹拿建築師行設計，屬典型維多利亞時代印度薩拉森風格，特色見於四角的圓頂高塔。大樓最先由香港置地擁有，戰後是警務處總部。大樓自清拆後，打樁工程受到阻延，酒店圖則經過三十多次以上修改，因相鄰的大東電報局總部水星大廈設有精細儀器，打樁工程可能破壞儀器，影響電訊傳遞。

　　1972 年電報局遷往灣仔新水星大廈後，酒店工程才得以進行。1955 年及 1957 年兩屆工展會在對開新填地舉行時，東方行地皮則用作工展會的停車場。

　　1946 年至 1954 年間，麥景陶（Duncan William MacIntosh）出任警務處處長，他向港府爭取增加各級警務人員的薪金及改善他們的工作條件，使警隊成員由 2,401 人倍增至 1953 年時的 4,965 人，又興建軍器廠街新警察總部及於邊境設立多所通稱「麥景陶

大教堂」的警崗。1948 年於黃竹坑成立警察訓練學校。1949 年聘用首位女副督察，成立警隊化驗室和警犬隊，警署由戰前二十一所增至三十五所。1950 年，設立 999 緊急報案電話系統，招募首女警，成立警察樂隊及彈械組，開設警察駕駛訓練學校。1951 年，設立反貪污部，於皇仁書院舊址建成全亞洲首座華裔警員及家屬宿舍。1954 年成立毒品調查科和風笛及鼓樂隊。

建築物檔案：

* 1898 年　10 月 12 日，東方行寫字樓啟用。
* 1945 年　8 月，各區警署大都破敗，警務處總部遷往東方行。
* 1949 年　5 月，港府通過社團法，依規定社團需於條例通過後三十天到東方行二樓移民局內登記。
* 1954 年　9 月，警務處遷往軍器廠街新警察總部，日本業主將大樓拍賣，由澳門博彩業商人傅德蔭投得。
* 1954 年　11 月 5 日，進行拆卸。
* 1955 年　12 月 10 日，傅德蔭購入相鄰的太古洋行大樓，計劃合併發展為酒店。
* 1973 年　12 月 3 日，位置建成富麗華酒店（Furama Hotel），頂層有香港首個旋轉餐廳。
* 2002 年　酒店拆卸。
* 2005 年　建成美國國際集團大廈（AIG Tower）。
* 2007 年　易名為友邦金融中心（AIA Central）。

01 東方行與太古洋行位置的友邦金融中心

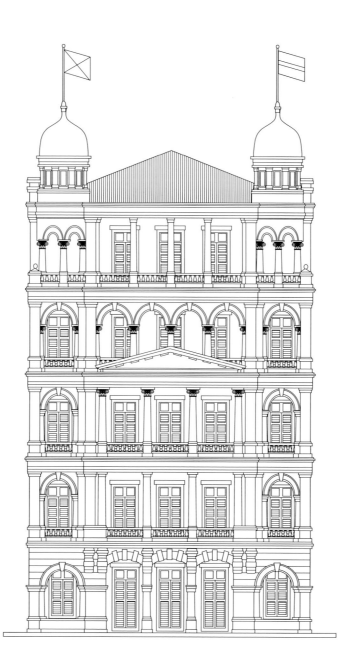

大東電報局大樓
TELEGRAPH BUILDING

建築年代：1898 年
位置：中環干諾道中 3 號

大樓由李柯倫治建築師行設計，屬維多利亞時代拱券遊廊式建築，是香港首個電訊公司大樓，重建後的電訊大樓因設有精密儀器，使相鄰的東方行發展計劃打樁工程延誤二十年，直至總部遷走才得以進行。

1869 年，大北電報局（The Great Northern Telegraph Company）成立，鋪設香港至上海海底電報電纜。1871 年大東電報局（The Eastern Extension Telegraph Company）成立，鋪設通往南洋的海底電報電纜。1934 年合併為香港大東電報局，1981 年註冊成為香港公司，1988 年與香港電話公司合併為香港電訊（Hong Kong Telecom）。

世界首條海底電報電纜由法國電報公司於 1850 年鋪設，穿越英吉利海峽。越洋海底電報電纜則在 1865 年鋪成，但因技術問題而毀壞。1866 年 John Pender 發展海底電報電纜，先後創辦了三十二間電報電纜公司，包括香港兩間公司。1910 年所有公司合併為英國大東電報局（Eastern Telegraph Company）。1929 年馬可尼無線電報公司併入。

 建築物檔案：

- 1895 年　英國大東電報局購入地皮。
- 1898 年　大北電報局和大東電報局總部大東電報局落成，其後增建一層。
- 1941 年　12 月，遭到炮火破壞。
- 1950 年　重建為新總部電氣大廈，後稱水星大廈。
- 1972 年　遷往灣仔新水星大廈。
- 1994 年　易名為電訊大廈（Telecom House）。
- 1985 年　8 月，大樓出售
- 1989 年　拆卸。
- 1993 年　位置與壽德隆大廈重建成麗嘉酒店。
- 2008 年　再重建。

01 大東電報局大樓位置的麗嘉酒店

大東電報局大樓
北立面
Telegraph Building

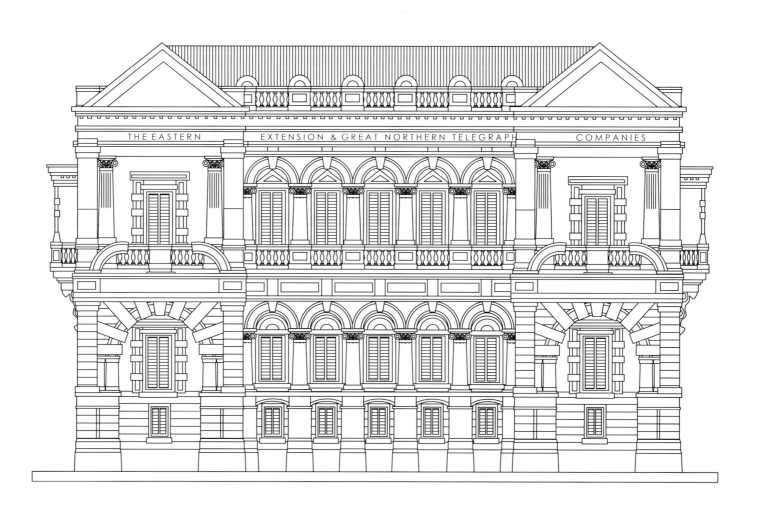

先施公司
SINCERE COMPANY

建築年代：1913 年
位置：上環德輔道中 173-179 號

先施公司是香港首間華資百貨公司。1900 年 1 月 8 日由澳洲香山籍華僑馬應彪創辦，名字為 Sincere 的音與義譯，亦取《中庸》中「所求乎朋友先施之」，在於至誠之道。最初於皇后大道中 172 號開業，1909 年，租賃德輔道連五間樓高四層的建築作貨場，成為當時全港大型百貨公司之一。1912 年及 1917 年在廣州和上海開設國內首間華資百貨，始創最大連鎖百貨，其後分別成為香港和國內四大華資百貨公司之一，馬應彪被稱為中華百貨之父。

1883 年，原籍廣東中山、十九歲的農民馬應彪前往澳洲悉尼充當礦工，其後轉往菜場工作，並學習英語。1892 年，馬應彪與同鄉蔡興、郭標等人於澳洲開辦「永生公司」果欄；其後增設永泰、生泰果欄，成為三聯商號，並尋回早年被賣豬仔的老父。1894 年，馬應彪轉讓澳洲的果欄，到港開辦「永昌泰號」金山莊，經營轉口，兼辦僑匯，員工多為教友。與聖士提反堂牧師霍靜山的女兒霍慶棠籌辦婚禮用品時，觸動開設百貨公司的想法。先施打破華商傳統，有多項創舉：不以問價還價經營，標明「不二價」，並向顧客發出收據，可以憑單退貨；設有女售貨員、禮拜日休息；首間多層百貨公司、沿街玻璃櫥窗和鋪面裝修；設有天台樂園、「通天禮券」和「一元商品」專櫃等。霍慶棠帶頭與兩位小姑親自擔當女售貨員，引來轟動。1920 年發起成立香港基督教女青年會，出任會長。1922 年出任反對蓄婢會調查部長並擔任控告虐婢主人的證人。馬氏家族亦為中華基督教青年會的管理層。

建築物檔案：

- 1913 年　新總行啟用，設有升降機和首個天台樂園。
- 1965 年　開始重建。
- 1973 年　重建為南豐大廈，下層為先施公司總行。

01 先施公司位置的南豐大廈及先施公司總行

先施公司始創不二價商店　香港大市場　環球貨品　先施公司　先施公司　環球貨品　香港大市場　先施公司始創不二價商店

施先　UNIVERSAL　PROVIDERS　THE SINCERE Co. LTD　HONG KONG　EMPORIUM　施先

先施公司　先施公司

永安公司
WING ON COMPANY

建築年代：1912 年左右
位置：上環德輔道中 107-235 號

　　永安公司是香港第二大華資百貨公司。1890年，十八歲原籍廣東香山的郭樂到澳洲謀生，投靠當傭工的大哥。1892年，兄長病逝，郭樂輾轉到到堂兄郭標與同鄉馬應彪等人合辦的「永生公司」果欄做幫工。1897年8月，郭樂與同鄉等人接手果欄，改名「永安果欄」，其後郭泉把四位弟弟接到澳洲擴展業務。1900年堂兄郭標與馬應彪等人在港開設先施公司，1907年遂與郭標及同鄉等人在皇后大道中167號開設永安公司，經營百貨、匯款及儲蓄業務。1910年於中山石岐開設「永安銀號」。1914年於廣州開設「大東酒店」。1915年於上海成立「先施保險置業有限公司」。1918年，永安公司北段干諾道110至114號興建大東酒店；9月5日，創辦上海永安百貨，其後分別成為香港和中國內地四大華資百貨公司之一。1919年收購香港「維新織造廠」。

　　1932年，永安資本達到開業時的三十八倍，擁有環球百貨業務，銀號、貨倉、大東酒店、永安水火保險公司等多家聯號及二百多間物業。1934年10月於德輔道中26號創辦「永安銀行」。

　　二戰期間，香港和中國內地的業務受到重大影響。1945年，上海永安公司總經理郭泉長子郭琳爽決議將戰前向外國訂購的紡織廠機器運往上海，而非轉往香港。1947年，於廣州下九路建成永安百貨公司。1949年，永安在中國內地的物業被共產接管，郭琳爽於1974年在文革中死去。1984年郭氏第三代郭志匡挪用永安銀行公款一千萬美元作為己用，銀行損失慘重，被恒生銀行收購。1948年9月22日，西環永安公司貨倉火災，一百四十五人被燒死，損失二千多萬。為香港開埠第三大多人罹難的火災。

建築物檔案：

- 1912 年　永安公司遷往德輔道中四間舖位。
- 1931 年　營業舖面擴大到德輔道中 207-235 號及干諾道中 104-118 號整個地段。
- 1977 年　前後地段重建成永安中心，為永安百貨總店及永安公司總部所在。

 永安公司位置的永安中心

永安公司
南立面
Wing On Company

牛奶公司九龍分店
DAIRY FARM ICE & COLD STORAGE KOWLOON

建築年代：1918 年
位置：尖沙咀彌敦道 74-78 號

牛奶公司由蘇格蘭外科醫生派翠克·文遜爵士（Sir Patrick Manson）和五位香港商人包括保羅·遮打於 1886 年合資創立，並於薄扶林設置牧場，最初以八十隻英國乳牛生產牛奶，又於雲咸街設立總部和倉庫，出售新鮮牛奶，其後增銷肉類和雞蛋。1887 年 2 月 17 日，香港首間為貧苦華人提供西醫治療的雅麗氏紀念醫院（Alice Memorial Hospital）啟用，駐院醫生有文遜醫生（Sir Patrick Manson）和保羅·遮打的侄兒佐敦醫生（Dr. G. P. Jordan）等五位醫生義務幫助。

九龍牛奶公司分店是牛奶公司第一間分店，供應剛開發的尖沙咀歐人住宅區的居民所需。1928 年設有六間零售店。1957 年開始轉營為食品零售商和分銷商。1960 年開辦香港首間超級市場「大利連超級市場」。1964 年，收購惠康有限公司，並以「自助購物」超市形式經營。1980 年代全線易名為惠康超級市場。

1958 年重建後的文遜大廈，即以創辦人文遜醫生命名，業權由霍英東持有，同年二月太太馮堅妮產下的第三子，亦以文遜命名。霍文遜醫生曾於瑪麗醫院任顧問醫生，亦為港大醫學院高級講師，專長食道、腸胃、乳腺及血管科。

尖沙咀彌敦道的第一代樓宇多為類似九龍牛奶公司分店的模樣，但分店建有一座圓形塔樓，則較為獨特。

 建築物檔案：

- 1918 年　九龍牛奶公司店舖啟用。
- 1941 年　12 月，日佔香港，店舖被日軍掠奪一空，業務停頓。
- 1945 年　8 月，香港重光，店舖業務逐漸恢復。
- 1958 年　重建為文遜大廈（Manson House）。

01 牛奶公司九龍分店位置的文遜大廈

牛奶公司九龍分店
西立面
Dairy Farm Ice & Cold Storage Kowloon

第八章
洋房住宅

1896 年以前，華洋住宅區以砵甸乍街分界，西面為華人居住，集中在太平山區一帶；東面中環和半山為西人居住。1888 年，港府定立《歐人住宅區保留條例》，規定威靈頓街和堅道之間，只准興建西式洋房，後來由於華商勢力超越了洋商，把威靈頓街和堅道一帶房屋購入發展，洋人亦因堅道一帶嘈雜，紛紛遷往更高的干德道和山頂居住。1904 年，港府定立《山頂區保留條例》，把山頂定為西人住宅區，條例至 1946 年才廢除。

在 1897 年至 1919 年間，般咸道一帶為富裕的華人住宅區。水坑口一帶的妓寨於 1906 年被港府下令遷往石塘咀經營，這些住宅反映了上流社會的生活面貌。洋人大宅有置地公司創辦人保羅·遮打位於干德道的雲石堂，太古洋行在康山和柏架山興建的高級職員宿舍如林邊屋、康山一號和康山二號，以及寶雲道置地公司秘書住所 Iddesleigh；華人大宅有香港首富何東在西摩道的紅屋（Idlewild），胞弟何甘棠在堅道的甘棠第，以及永安公司副總經理杜澤文在灣仔的南固臺等。

遮打大宅雲石堂
MARBLE HALL

建築年代：1902 年
位置：半山干德道 1 號

雲石堂為香港著名亞美尼亞裔富商及慈善家吉席‧保羅‧遮打（Catchick Paul Chater）的府第，由李柯倫治建築師行設計，屬典型維多利亞時代印度薩拉森風格，特色見於兩邊的圓頂高塔和遊廊。大廳內的樓梯、地面與及古典柱列均以雲石建造，並置有中外古典家具、豐富的工藝擺設和畫作，當中多數為描畫當時港澳地區的風景畫，統稱「遮打藏品」，但多在戰時佚失，殘餘藏品存於香港博物館。

十八歲的遮打於 1864 年 4 月從加爾各答到港，寄居雲咸街 31 號姐夫公寓，初任銀行文員，認識沙宣家族並擴展人脈網絡，1867 年轉做買辦，翌年與麼地（Hormusjee Naorojee Mody）合組公司，主要發展尖沙咀地產和股票業務，財富暴增。1869 年在堅道居住和辦公。1871 年與鐵行輪船公司在灣仔創辦香港首間碼頭貨倉，1886 年遷往尖沙咀海旁，改名香港九龍碼頭貨倉有限公司，為九龍倉的前身，同年協助成立牛奶公司並出任董事。1882 年至 1909年，任共濟會香港及南中國區大團長。1888 年，成功推動「西環至中環海旁填海計劃」，翌年與怡和洋行成立香港置地有限公司，推行填海計劃及發展物業，為當時香港最大的公司。1891 年 2 月，與多名證券經紀於香港大酒店的迴廊成立首個正式的證券交易所。1902 年受封為爵士。1906 年，名下香港採礦公司在馬鞍山採礦。1910 年退出單身生活，1926年 5 月 27 日去世時仍身兼二十多家公司的董事，歷任主要公職有代表太平紳士、行政局及立法局非官守議員，臨終前囑咐要於死後十二小時內於聖約翰座堂出殯和落葬香港墳場，香港多座建築和設施皆以遮打命名。

建築物檔案：

- 1902 年 雲石堂建成。
- 1941-1945 年 雲石堂遭到炮火炸毀。
- 1926 年 5 月 27 日，遮打去世，雲石堂及「遮打藏品」（The Chater collection）贈予港府，大樓仍供遺孀居住。
- 1935 年 遺孀去世，大樓用作海軍總司令官邸（Admiralty House）。
- 1941 年 被日軍霸佔。
- 1945 年 遭戰火炸毀。
- 1953 年 重建為遮打大廈公務員宿舍，守衛及工人宿舍則被保留。

01 雲石堂位置的遮打大廈

遮打大宅雲石堂
北立面
Marble Hall

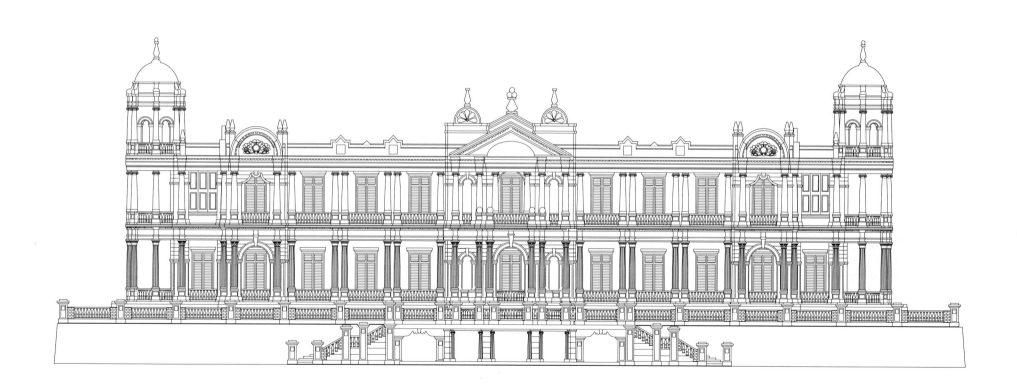

林邊屋
WOODSIDE

建築年代：1904 年
位置：鰂魚涌柏架山道

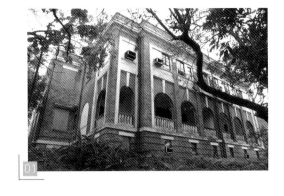
01

　　林邊屋是現存最古老的太古洋行建築，見證太古洋行百多年來在北角發展的歷史。林邊屋由紅磚建成，屬愛德華時代建築，原為兩座相連的獨立屋，各有前門和後門出入，正面和側面設有遊廊，地庫開有方窗，以作防潮通風。1893 年，太古糖廠、太古水塘、柏架山上宿舍及吊車系統（1932 年停用）啟用。1907 年 8 月，太古船塢啟用，往後發展成為香港規模最大的船塢，一度有五千工人，並於周邊地區興建職工宿舍、太古義學、賽西湖水塘，船廠幾乎壟斷了英國海軍船艦的維修及和華南地區的造船工程。

　　1941 年船塢和糖廠等被日軍接管，1945 年盟軍反擊，糖廠和船塢遭到轟炸，損毀嚴重。1970 年代地產業興旺，世界造船業競爭激烈，太古洋行遂於 1972 年成立太古地產有限公司，發展糖廠和船塢用地。1973 年糖廠關閉，1978 年船塢結束，原糖廠

和船塢用地發展為太古城，保留 1902 年所立的船塢奠基石，太古水塘則被填平，建成康怡花園。

　　1908 年港府籌建香港大學，太古洋行因貨船意外，有多名中國船員傷亡，為修補公司形象而作出捐助，贊助香港大學設立工程系太古講座教授席。

建築物檔案：

- 1904 年　於畢架山一帶興建太古糖廠歐籍職員宿舍，林邊屋，糖廠二級管理層的歐籍職員宿舍。
- 1921 年　林邊屋加建車庫。
- 1941 年　遭戰火破壞。
- 1947 年　恢復為宿舍。
- 1973 年　因糖廠結束而空置。

- 1976 年　移交港府。
- 1985 年　租予國際文化事務協會，設立紅屋藝術展覽中心。
- 2002 年　由漁農自然護理署接手，計劃改建為自然教育中心，但一直空置。

01 林邊屋現貌

林邊屋
北立面
Woodside

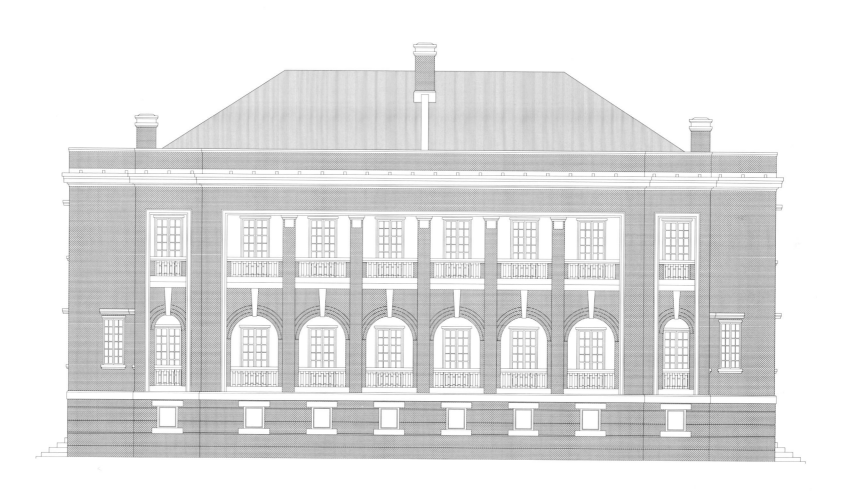

何東府第
IDLEWILD

建築年代：1906 年
位置：半山西摩道 8 號

01

大宅為香港首富及大慈善家何東爵士府第，因漆上紅色，故又稱為紅屋，屋後設有動植物園。何東是歐亞混血兒，當時不被英國人認同，故素以華人領袖身份，穿着唐裝出席活動，但紅屋卻是以西式的拱券遊廊風格建造和以英文命名。

何東父親為從事販賣華工的英籍猶太人何仕文（H.T Bosman），母親施氏為寶安縣人，有四弟和兩個姊妹，包括親弟何福和異父弟何甘棠，皆隨母親生活，受人歧視。1878 年，十六歲的何東畢業於中央書院，其後加入怡和洋行，專責翻譯，1883 年接替姐夫成為買辦，及後成立「何東公司」從事食糖買賣，何福和何甘棠亦為怡和買辦。1892 年成為百萬富翁。1900 年辭任買辦，全力發展個人事業，經營貿易、航運及地產買賣，成為香港首富及最大地主，物業多被人稱為何東樓。1915 年獲封爵士。1923 年

2 月 17 日，孫中山途經香港，曾訪晤何東，2 月 20 日在何東的陪同下出席香港大學演講。1925 年，解決受省港大罷工影響的九龍塘花園城市難尾工程，有何東道作為紀念，有別於區內其他以英國郡取名的街道。1929 年接辦《工商日報》。1930 年資助平妻張蓮覺於波斯富街創辦第一所女子佛教學校「寶覺第一義學」。二戰時避居澳門。1948 年與家人環遊世界，遍訪各國皇族政要。何東雖在摩星嶺設立香港唯一一個混血兒家族墓園「昭遠墳場」，1956 年過世前受洗成為基督徒，與麥秀英同葬於香港基督教墳場內。

何東在十七歲時與歐亞混血兒麥秀英結婚，因無子嗣，故過繼何福長子為子嗣，1900 年娶華人周綺文為妾，產一女，但周氏早逝。1895 年再娶元配表妹張蓮覺為平妻，共得三子七女，但長子早夭，二子世儉於 1941 年被日軍炸斷雙腿，三子世禮從軍國

內，官至二級上將，女兒何艾齡為第首位香港大學女畢業生，何綺華為首位醫學院女畢業生。1919 年，何東與隨身護士、歐亞混血兒朱結第（Archee）誕下何佐芝，為商業電台的創辦人。

建築物檔案：

- 1906 年　Idlewild 大宅落成。
- 1956 年　4 月 26 日，何東病逝，Idlewild 和曉覺園分別由次子世儉和猛子世禮承繼。同年，世儉去世，子何鴻章及何鴻卿承繼物業。
- 1975 年　發展商購入並重建為香港花園。

01 何東府第位置的香港花園

何東府第
北立面
Idlewild

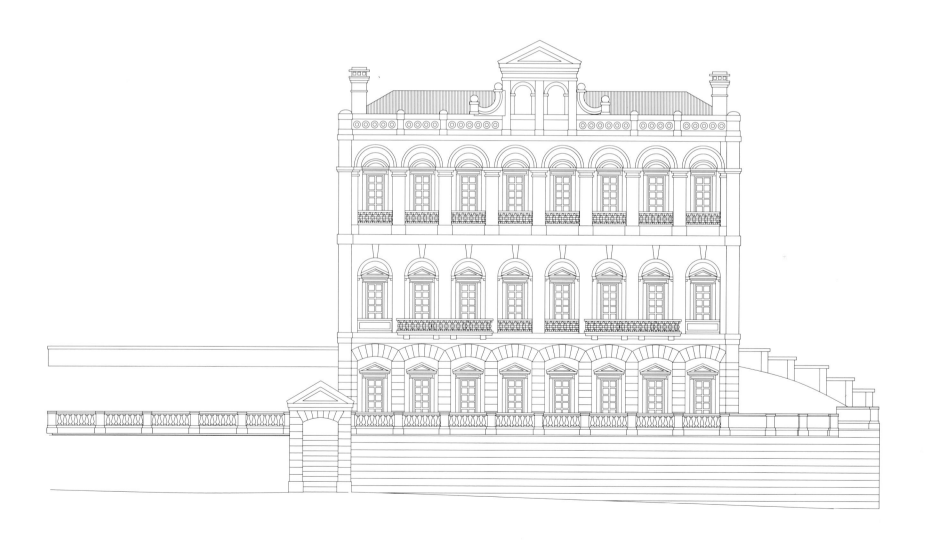

甘棠第
KOM TONG HALL

建築年代：1914 年
位置：半山衛城道 7 號

何甘棠為香港首富何東和何福的異父弟弟。1886 年，二十歲於中央書院畢業，之後擔任渣甸洋行買辦，陸續在中國內地及東南亞開設商號。1921 年，結束各地商號，專注社會公益事業。

何甘棠有很多情婦，甘棠第「大屋」為元配施淑芳及最初幾位側室所居住，其餘妾侍、情婦和庶生的二十三名子女則住在干德道 29 號兩幢「細屋」之內。何甘棠酷愛看戲和演大戲，大宅常有伶人演出，庶出女兒柏蓉（何愛瑜，Grace）因而邂逅伶人李海泉，婚後其中一名兒子為李小龍。1935 年 4 月 12 日，何甘棠因交通失事受傷，需要養傷，「細屋」的情婦和子女頻密探望，得到元配夫人接納為妾侍，往後的情婦則不獲承認。

1941 年 12 月 12 日，家道中落的大學生何鴻燊被派往大宅的地下室執行義勇軍任務，遇見叔公何甘棠，其後被安排往澳門發展，成為日後澳門賭王和首富的轉捩點。

1950 年 1 月 14 日，何甘棠逝世，有十二位確立的妾侍及多名情婦，三十多名子女，有三子五女居於甘棠第。

🗒 建築物檔案：

- 1914 年　何甘棠大宅重建成甘棠第。
- 1937 年　抗日戰事爆發，曾住上三百多名避難親友。
- 1941 年　12 月，地下室成為防空警報室。
- 1959 年　售予鄭氏家族。
- 1960 年　耶穌基督末世聖徒教會購入作為聚會場所。
- 2002 年　10 月，教會計劃重建物業。
- 2004 年　2 月，港府首次運用公帑保育文物，廉價購入大宅。
- 2006 年　12 月 12 日，成為孫中山紀念館。

01 02 用作孫中山紀念館的甘棠第現貌

甘棠第
北立面
Kom Tong Hall

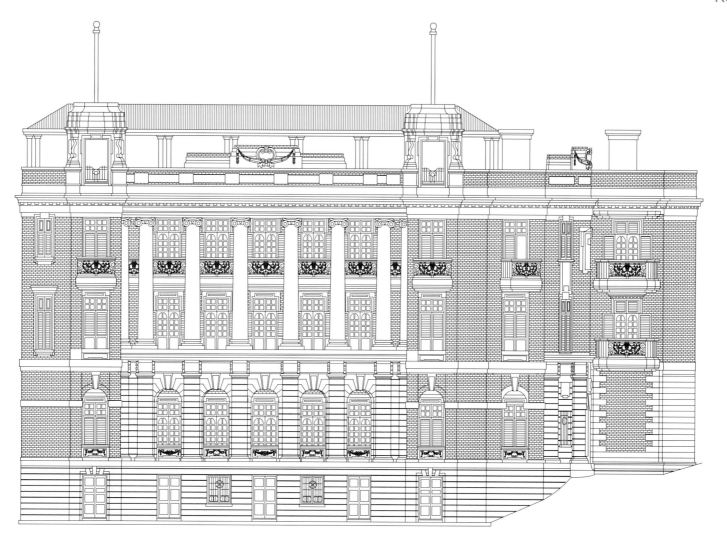

置地公司秘書住所

IDDESLEIGH

建築年代：1914 年
位置：中環寶雲道 5 號

01

　　大宅標誌着昔日半山區富裕階層的生活面貌，建築屬新古典風格，揉合巴洛克及矯飾主義（Mannerism）特徵，平面為長方形，正面遊廊的中央部分呈弧形突出，正面和側面頂部的三角牆富有巴洛巴特色，在港少見。因依山坡而建，出入需從馬己仙峽道口拾級而下。

　　「母親的抉擇」（Mother's Choice）是由一位商人和一位傳教士於 1987 年創立，旨在輔導和幫助未婚懷孕少女、其男友和家人。1988 年，英軍將域多利軍營（Victoria Barracks）交予港府發展，港府將營內的蒙哥馬利樓（Montgomery Block）撥予作為未婚懷孕女子宿舍，其後遷往前英軍醫院東翼二樓。1992 年再撥出前英軍醫院主樓旁邊的建築。1993 年開設領養和寄養服務，又為接受海外領養的兒童提供英語訓練。2006 年 1 月 25 日，成為領養服務

認可機構。4 月 1 日，海外領養服務改為本也領養服務，與社會福利署合作，為兒童尋求領養家庭。2007 年，於尖沙咀設立「母親的抉擇支援中心」。

 建築物檔案：

- 1896 年　置地公司購入寶雲道 5 號地段。
- 1913 年　開始興建秘書住所，翌年落成，名為 Iddesleigh。
- 1923 年　怡和洋行買辦、何福之子何亮購入大宅。
- 1934 年　何亮身故，由遺孀 Edna Ho 擁有，翌年售予置地公司。
- 1941 年　12 月，用作日本海軍司令住宅。
- 1945 年　8 月，被英國軍部租用。
- 1947 年　12 月，售予英國海軍。

- 1952 年　作為駐港英國皇家海軍司令府邸，稱為準將官邸（Commodore's House）。
- 1979 年　海軍司令入住威爾斯太子大樓，府邸移交港府。
- 1990 年　港府撥給「母親的抉擇」，作為嬰兒護理部及住宿特殊幼兒中心。

01 用作「母親的抉擇」嬰兒護理部及住宿特殊幼兒中心的 Iddesleigh

置地公司秘書住所
北立面
Iddesleigh

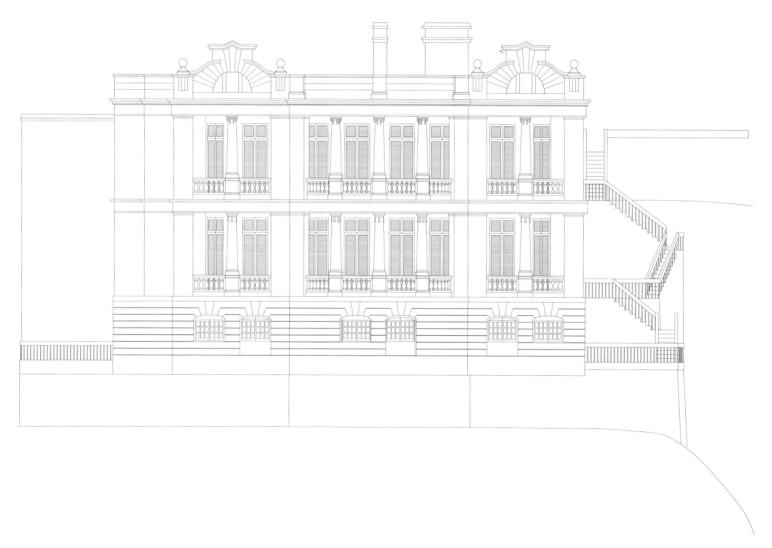

南固臺
NAM KOO TERRACE

建築年代：1915 年
位置：灣仔船街 55 號

01

　　南固臺是灣仔現存最古老的華商大宅，空置後不時有鬧鬼傳聞，是香港鬼屋文化的代表。

　　1907 年，澳洲華僑郭樂、郭泉等人於皇后大道中 167 號創辦永安公司。1909 年，澳洲僑商杜澤文（David Jackman）加入並出任副總經理，公司其後開辦保險和銀行等集團業務。杜昆榮和杜昆耀喜好搏擊，花園涼亭中裝有一個拳擊快球供作練拳，少年韋基舜亦常到練拳。1948 年至 1950 年間，在巴士和電車罷工的日子裏，杜昆榮、韋基舜及李越樸在南固臺會合，由船街托着單車拾級步行上嘉勒撒聖方濟各女校門前，一同踩單車沿堅尼地道往羅便臣道華仁書院上學，被女生指笑為怪人。1951 年，杜昆榮入讀廣州嶺南大學，翌年轉往美國讀書，其後定居海外。杜昆耀在永安銀行任職至退休。

　　南固臺由工人留守，工人不時將花園種植的水果贈予街坊。所謂鬧鬼傳聞，普遍是見到鬼影或鬼火，聽到怪聲或慘叫，以及探險者突然神智失常而已。

 建築物檔案：

- 1918 年　大宅落成，杜澤文兄長杜仲文為註冊業主。
- 1945 年　杜澤文逝世，大宅由兒子杜昆榮和杜昆耀居住。
- 1988 年　合和實業購入並擬發展為酒店，未獲城規會通過。大宅空置。
- 2008 年　11 月 19 日，合和修改方案，承諾保育及活化南固臺。

01 南固臺現貌

南固臺
北立面
Nam Koo Terrace

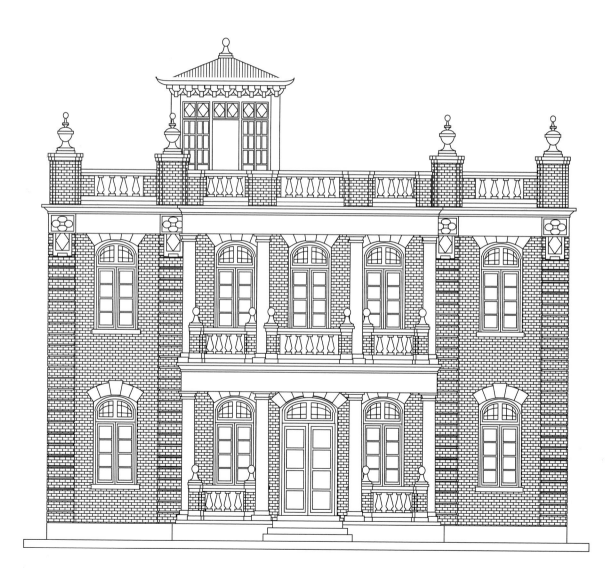

全書建築繪圖總彙

香港大學本部大樓

香港大學醫學院

雅麗氏紀念醫院暨
香港華人西醫書院

香港大學工學院

聖約翰堂

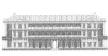
盧吉堂

馬禮遜堂

利瑪竇堂

納匝肋印書館

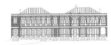
香港大學校長寓所

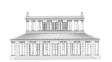
香港大學運動場體育亭

香港大學聯會大樓

鄧志昂樓

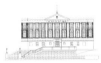
馮平山圖書館

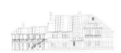
西區（義律）抽水站、
濾水廠高級職員宿舍

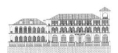
聖士提反書院

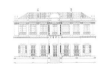
英華書院

英華女學校

法國修道會學校

意大利修道會學校

聖嘉勒女書院

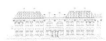
聖保羅書院馬丁樓

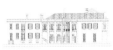
拔萃女書院

九龍英童學校

山頂英童學校

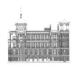
巴黎外方傳教會大樓

聖心教堂

加爾瓦略山會院

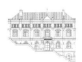
中華公理會堂

禮賢會堂

基督科學教會香港第一分會

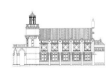
猶太教莉亞堂

聖安德烈堂

玫瑰堂

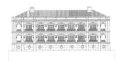
巴色樓

英軍醫院

明德醫院

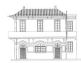
中區公立醫局

東華痘局

廣華醫院

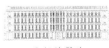
聖保祿醫院

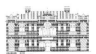
香港細菌學院

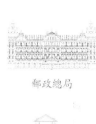

郵政總局

最高法院

船政署大樓

中央裁判署

中區警署總部

山頂別墅

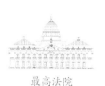

香港義勇軍團總部

上環街市北座

南便上環街市

尖沙咀街市

理民官官邸

北約理民府

大埔警署

大澳警署

九廣鐵路火車總站

天星小輪碼頭

香港會所

英皇大酒店

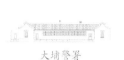

德國會所

梅夫人婦女會會所

香港中華基督教青年會中央會所

太平戲院

皇后行

太子行

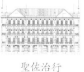

聖佐治行

皇帝行

於仁行

沃行

阿歷山大行

怡和洋行

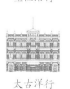

太古洋行

東方行

大東電報局大樓

先施公司

永安公司

牛奶公司九龍分店

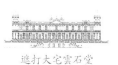

遮打大宅雲石堂

林邊屋

何東府第

甘棠第

置地公司秘書住所

南固臺

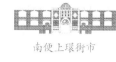
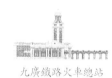

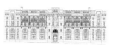

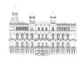

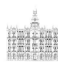
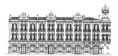
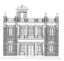